徐悲鸿 著

美与艺
徐悲鸿的艺术人生

吉林人民出版社

图书在版编目（CIP）数据

美与艺：徐悲鸿的艺术人生 / 徐悲鸿著 . -- 长春：
吉林人民出版社，2020.12
ISBN 978-7-206-17887-0

Ⅰ.①美… Ⅱ.①徐… Ⅲ.①艺术美学－文集 Ⅳ.
①J01-53

中国版本图书馆 CIP 数据核字(2020)第 259601 号

出 品 人：常　宏
选题策划：吴文阁　翁立涛　四季中天
责任编辑：张　娜
助理编辑：刘　涵　丁　昊
封面设计：观止堂＿未　氓

美与艺：徐悲鸿的艺术人生
MEI YU YI : XU BEIHONG DE YISHU RENSHENG

著　　者：徐悲鸿
出版发行：吉林人民出版社（长春市人民大街 7548 号　邮政编码：130022）
咨询电话：0431-85378007
印　　刷：天津雅泽印刷有限公司
开　　本：650mm×960mm　　　　1/16
印　　张：17.75　　　　　　字　　数：210 千字
标准书号：ISBN 978-7-206-17887-0
版　　次：2021 年 3 月第 1 版　　　印　　次：2021 年 3 月第 1 次印刷
定　　价：52.80 元

如发现印装质量问题，影响阅读，请与出版社联系调换。

出版说明

　　徐悲鸿是我国著名的画家、美术教育家，年轻时曾留学法国，后来又前往德国、比利时研习素描和油画，他的一生充满传奇。徐悲鸿不仅是一位优秀的艺术家，更是一位杰出的美学家，徐悲鸿的美学思想影响了一个时代，同时，他也是现实主义美学的引领者和倡导者，坚持"为生活而艺术"的美学风格。徐悲鸿认为，生活中的美是艺术的源泉，文艺工作者应当从生活中体味艺术美感，从生活中获取创作的营养。与此同时，他也认为东方的美学理念应当与西方的美学理念相结合，发扬各自的长处，不得崇洋媚外，不得抛弃中国的美学思想和创作方法，应达到中西贯通。

　　鉴于此，我们编选了本书，编选说明如下：

　　一、收录徐悲鸿在各个历史时期，并能充分体现出他的人生经历及美学思想的文章、书信等作品。

　　二、保留原作中符合当时语境的表述，只对错别字、常识性错误进行改动。

　　三、参照 2012 年 6 月实施的《出版物上数字用法》国家标准，在"得体""局部体例一致""同类别同形式"等原则下，对原书中涉及年龄、年月日等数字用法，不做改动（引文、表格和

括号内特别注明的除外）。中华人民共和国成立后的年、月、日统一采用公元纪年法表示。

我们出版本书，除了展现徐悲鸿丰富而多彩的一生，还有他对艺术、美学、文化的思考和见解。希望广大读者能够从他的作品中得到有益的启示和借鉴。

编　者

目 录
contents

第一辑　美与艺

第二辑　中国艺术

第三辑　他山之石

第四辑　悲鸿书信

第一辑　美与艺

悲鸿自述

悲鸿生性拙劣，而爱画人骨髓。奔走四方，略窥门径，聊以自娱，乃资谋食，终愿学焉，非曰能之。而处境困厄，窘态之变化日殊。梁先生得所，坚命述所阅历。辞之不获，伏思怀素有自叙之帖，卢梭传忏悔之文，皆抒胸臆，慨生平，借其人格，遂有千古。悲鸿之愚，诚无足纪，唯昔日落拓之史，颇足用以壮今日穷途中同志者之志。吾乐吾道，忧患奚恤，不惮词费，追记如左。文辞之拙，弗遑计已。

距太湖之西三十里，荆溪之北，有乡可五六十家。凭河两岸，一桥跨之，桥曰计亭。吾先人世居业农之所也。吾王父砚耕公，以洪杨之役，所居荡为灰烬。避难归来，几不能自给，力作十年，方得葺一椽为庐于桥之侧，以蔽风雨，而生先君。室虽陋，吾先君方自幸南山为屏，塘河为带，日月照临，霜雪益景，渔樵为侣，鸡犬唱答，造化赋予之丰美无尽也。

先君讳达章（清同治己巳生），生有异秉，穆然而敬，温然而和，观察精微，会心造物。虽居穷乡僻壤，又生寒苦之家，独喜描写所见，如鸡、犬、牛、羊、村、树、猫、花。尤为好写人物，自父母、姊妹（先君无兄弟），至于邻佣、乞丐，皆曲意刻画，纵其拟仿。时吾宜兴有名画师毕臣周者，先君幼时所雅慕，

不谓日后其艺突过之也。先君无所师承，一宗造物。故其所作，鲜 Convention（俗套）而特多真气。守宋儒严范，取去不苟，性情恬淡，不慕功名，肆忘于山水之间，宴如也。耽咏吟，榜书雄古有力，亦精篆刻，超然自立于诸家以外。

先君为人敦笃，慈祥恺悌，群遣子弟从学，习画问字者至夥。有扬州蔡先生者，业医、能画，携子赁居吾家。其子曰邦庆，生于中日战败之年，属马，长吾一岁，终日嬉戏为吾童时伴，好涂抹。吾时受先君严督读书，深羡其自由作画也。

吾六岁习读，日数行如常儿。七岁执笔学书，便思学画，请诸先君，不可。及读卞庄子之勇，问："卞庄子何勇？"先君曰："卞庄子刺虎，夫子以是称之。"欲穷虎状，不得，乃潜以方纸求蔡先生作一虎，归而描之。久，为先君搜得吾所描虎，问曰："是何物？"吾曰："虎也。"先君曰："狗耳，焉云虎者。"卒曰："汝宜勤读，俟读完《左传》，乃学画矣。"余默然。

九岁既毕四子书，及《诗》《书》《易》《礼》，乃及《左氏传》。先君乃命午饭后，日摹吴友如界画人物一幅，渐习设色。十岁，先君所作，恒遣吾敷无关重要处之色。及年关，又为乡人写春联。如"时和世泰，人寿年丰"者。

余生一年而丧祖母，六年而丧大父，先君悲戚，直终其身。余年十三四，吾乡连大水，人齿日繁，家益窘。先君遂奔走江湖，余亦始为落拓生涯。

时强盗牌卷烟中有动物片，辄喜罗聘藏之。又得东洋博物标本，乃渐识猛兽真形，心摹手追，怡然自乐。年十七，始游上海，欲习西画，未得其途，数月而归。为教授图画于和桥之彭城

中学。

方吾年十三四时，乡之富人皆遣子弟入学校，余慕之。有周先生者，劝吾父亦遣吾入学校尤笃，先君以力之不继为言。周先生曰："画师乃吃空心饭也，乌足恃。"顾此时实无奈，仅得埋首读死书，谋食江湖。

年十九，先君去世，家无担石。弟妹众多，负债累累，念食指之浩繁，纵毁身其何济。爰就近彭城中学、女子学校，及宜兴女子学校三校教授图画。心烦虑乱，景迫神伤，遑遑焉逐韶华之逝，更无暇念及前途，览爱父之遗容，只有啜泣。

时落落未与人交游。而独蒙女子学校国文教授张先生祖芬者之青视，顾亦无杯酒之欢。年余，终觉碌碌为教，无复生趣，乃思以工游沪，而学而食。辞张先生，张先生手韩文全函，殷勤道珍重，曰："吾等为赡家计，以舌耕求升斗，至老死，亦既定矣。君盛年英锐，岂宜居此？曩察君负荷綦重，不能勖君行，而乱君意。今君毅然去，他日所跻，正未可量也。"又曰："人不可无傲骨，但不可有傲气。愿受鄙言，敬与君别。"呜呼张君者，悲鸿入世第一次所遇之知己也。

友人徐君子明者，时教授于吴淞中国公学，习闽人李登辉，挟余画叩李求一小职，李允为力。徐因招赴沪，为介绍。既相见，李大诧吾年轻，私谓子明："若人者，孩子耳，何能做事？"子明曰："人负才艺，讵问其年。且人原不甘其境，思谋工以继其读，君何谦焉？"李乃无言。徐君是年暑期后，赴北京大学教授职，吾数函叩李，终无答。顾李君纳吾画，初未尝置意，信乎慷慨之士也。

吾于是流落于沪，秋风起，继以淫雨连日，苦寒而粮垂绝。黄君警顽，令余坐于商务印书馆，日读说部杂记排闷，而忧日深。一时资罄，乃脱布褂赴典质，得四百文，略足支三日之饥。

一日，得徐君书，为介绍恽君铁樵，恽君时主商务印书馆《小说月报》，因赴宝山路访之。恽留吾画，为吾游扬于其中有力者，求一月二三十金小事。嘱守一二日，以俟佳音。时届国庆，吾失业已三月。天雨，吾以排日，不持洋伞，冒雨往探消息。恽君曰："事谐，不日可迁居于此，食于此，所费殊省。君夜间习德文，亦大佳事，吾为君庆矣。"余喜极，归至梁溪旅馆，作数书告友人获业。讵书甫发，而恽君急足至，手一纸包，亟启视，则道所谋绝望，附一常州人庄俞者致恽君一批札，谓某之画不合而用，请退还。尔时神经颤震，愤怒悲哀，念欲自杀。继思水穷山尽，而能自拔，方不为懦，遂腼颜向一不应启齿、言通财之友人告贷，以济燃眉之急。故乡法先生德生者，为集一会，征数十金助余。乃归和桥，携此款，将作北京之行，以依故旧。于是偕唐君者，仍赴沪居逆旅候船。又作一画报史君，盖法君之友助吾者也。为装框，将托唐君携归致之。唐君者，设茧行，时初冬，来沪接洽丝商，谋翌年收茧事，而商于吴兴黄先生震之。黄先生来访，适值唐出，余在检行装。盖定翌日午后行矣。黄先生有烟癖，乃卧吸烟，而守唐君返。目睹对墙吾所赠史君画，极称赏。与余道此画之佳，余唯唯。又询知何人作否，余言实系拙作，黄肃然起敬，谓："察君少年，乃负绝技，肯割爱否？"余言此画已赠人。黄因请另作一幅赠史，余乃言："明日行。"黄先生问："何往？"曰："去北京。"问："何谋？"余言："固无目的，特

不愿居此，欲一见宫阙耳。"黄先生言："此时北方已雪，君之所御，且无以却寒，留此徐图良策何如？"余不可。因默然。

无何，唐君归，余因出购零星。入夜，唐君归，述黄先生意，拟为介绍诸朋侪，以绘画事相委，不难生活。又言黄君巨商，广交游，当能为君助。余感其意，因止北行。时有暇余总会者，赌窟也，位于今新世界地。有一小室，黄先生烟室也。赌自四五时起，每彻夜。黄先生午后来，赌倦而吸烟，11 时许乃归。吾则据其烟室睡。自晨至午后 3 时，据一隅作画。赌者至，余乃出，就一夜馆读法文，或赴审美书馆观画，食则与群博者俱。盖黄君与设总会者极稔，余故得其惠，馔之丰，无与比。

伏腊，总会中粪除殆遍，积极准备新年大睹。余乃迁出，之西门，就黄君警顽同居。而是年黄震之先生大失败，余又茕茕无所告，乃谋诸高君奇峰。初，吾慕高剑父兄弟，乃以画马质剑父。剑父大称赏，投书于吾，谓虽古之韩干，无以过也，而以小作在其处出版，实少年人最快意之举，因得与其昆季相稔。至是境迫，因告之奇峰，奇峰命作美人四幅，余亟归构思。时桃符万户，锣鼓喧天，方度年关，人有喜色。余赴震旦入学之试而归，知已录取。计四作之竟，可一星期。高君倘有所报，则得安读矣。顾囊中仅存小洋两毫，乃于清晨买粢饭一团食之，直工作至日入。及第五日而粮绝，终不能向警顽告贷，知其穷也，遂不食。画适竟，亟往棋盘街审美书馆觅奇峰。会天雪，腹中饥，倍觉风冷。至肆中，人言今日天雪，奇峰未来。余询明日当来否？肆人言："明日星期，彼例不来。"余嗒然不知所可，遂以画托留致奇峰而归。信乎其凄苦也。

入学须纳费，费将何出？腹馁亦不能再支，因访阮君翟光。既见，余直告："欲借二十金。又知君非富有，而事实急。"阮君曰："可。"顿觉温饱，遂与畅谈。索观近作，留与同食。归睡亦安。明日入学，缴学费。时震旦学院院长法人恩理教士，欲新生一一见。召黄扶，吾因入。询吾学历，怅触往事，不觉悲从中来，泪如雨下，不能置一辞。恩理教士见吾丧服，询服何人之丧，余曰："父丧。"泪益不止。恩理再问，不能答。恩理因温言劝弗恸，吾宿费不足，但可缓纳。勤学耳，自可忘所悲。

吾因真得读矣。顾吾志只在法文，他非所措意也。既居校，乃据窗而居。于星期四下午，仍捉笔作画。乃得一书，审为奇峰笔迹，乃大喜。启视则称誉于吾画外，并告以报吾五十金。遂急舍笔出，又赴阮君处偿所负。阮又集数友令吾课画，月有所入，益以笔墨，略无后顾之忧矣。吾同室之学友，为朱君国宾，最勤学。今日负盛誉，当年固早卜之矣。但是时朱君体弱，名医恒先为病夫，亦奇事也。

是年3月，哈同花园征人写仓颉像，余亦以一幅往。不数日，周君剑云以姬觉弥君之命，邀偕往哈同花园晤姬。既相见，甚道其推重之意，欲吾居于园中，为之作画。余言求学之急，如蒙不弃，拟暑期内迁于此，当为先生作两月之画。姬君欣然诺，并言此后可随时来此。匆匆数月，烈日蒸腾，余再蒙恩理教士慰勉，乃以行李就哈同居之。可一星期，写成一大仓颉像。姬君时来谈，既而曰："君来此，工作无间晨夕。盛暑而君劬劳如此，心滋不安，且不知将何以酬君者。"

余曰："笔敷文采，吾之业也，初未尝觉其劳。吾居沪，隐

匿姓名，以艺自给，为苦学生，初亦未尝向人求助。比蒙青睐，益知奋勉。顾吾欲以艺见重于君，非冀区区之报。君观吾学于教会学校者，讵将为他日计利而易吾业耶？果尔，则吾之营营为无谓。吾固冀遇有机缘，将学于法国，而探索艺之津源。若先生所以称誉者，只吾过程中借达吾愿学焉者之具而已。若不自量，以先生之誉而遂自信，悲鸿之愚，诚自知其非也。果蒙先生见知，于欧战止时，令吾赴法，加以资助，而冀他日万一之成，悲鸿没齿不忘先生之惠。若居此两月间之工作，悲鸿以贫困之人，得枕席名园，闻鸟鸣，看花放，更有仆役，为给寝食者，其为酬报，固以多矣，敢存奢望乎？"

姬君曰："君之志，殊可敬。弟不敏，敢力谋以从君愿。顾君日用所需色纸之费，亦必当有所出。此后君果有所需，径向账房中索之，勿事客气。"姬君者，芒砀间人，有豪气，自是相得甚欢。时姬君方设仓圣明智大学，又设"广仓学会"，邀名流宿学，如王国维、邹安等，出资于日本刊印会中著述。今日坊间，尚有此类稽古之作。又集合上海收藏家，如李平书、哈少甫等，时以书画金石在园中展览。外间不察，以为哈同雅好斯文。致有维扬人某者，以今日有正书局所印之陈希夷联"开张天岸马，奇逸人中龙"，向之求售。此时尚无曾髯大跋，觉更仙姿出世，逸气逼人，索价两千金。此联信乎书中大奇，人间剧迹。若问哈同，虽索彼两金求易，亦弗欲也。吾见此，惊喜欲舞，尽三小时之力，双勾一过而还之。

此时姬为介绍诗人廉南湖先生，及南海康先生。南海先生雍容阔达，率直敏锐，老杜所谓真气惊户牖者，乍见之觉其不凡。

谈锋既启，如倒倾三峡之水，而其奖掖后进，实具热肠。余乃执弟子礼居门下，得纵观其所藏。如书画碑版之属，殊有佳者，相与论画，尤具卓见，如其卑薄四王，推崇宋法，务精深华妙，不尚士大夫浅率平易之作，信乎世界归来论调。南海命写其亡姬何旃理像，及其全家，并介绍其过从最密诸友，如瞿子玖、沈寐叟等诸先生。吾因学书，若《经石峪》《爨龙毅》《张猛龙》《石门铭》等名碑，皆数过。曹君铁生者，江阴人，健谈，任侠，为人自喜。在溧阳，与吾友善，长吾廿岁。蒙赠欧洲画片多种。曹号"无棒"。余询其旨，曰："穷人无棒被狗欺也。"其肮脏多类此。一日，哈校中少一舍监，吾以曹君荐，即延入。讵哈校组织特殊，禁生徒与家族来往，校医亦不善，学生苦之，而曹君心滋愤。一日，曹君因例假出，夜大醉归，适遇余与姬君等谈。曹指姬君大骂，历数学校误害人子弟。姬君泰然，言曹先生醉，令数人扶之往校。余大窘。是夜，姬君左右即以曹行李出，余只得资曹君行汉皋。顾姬君后此相视，初未易态度，其量亦不可及也。

岁丁巳，欧战未已，姬君资吾千六百金游日本。既抵东京，乃镇日觅藏画处观览。顿觉日本作家，渐能脱去拘守积习，而会心于造物，多为博丽繁郁之境，故花鸟尤擅胜场，盖欲追踪徐、黄、赵、易，而夺吾席矣，是沈南苹之功也。唯华而薄，实而少韵，太求夺目，无蕴藉朴茂之风。是时寺崎广业尚在，颇爱其作，而未见其人也。识中村不折，彼因托以所译南海《广艺舟双楫》，更名曰《汉魏书道论》者致南海。

6月而归，复辟之乱已平。吾因走北京，识诗人罗瘿公、林畏庐、樊樊山、易实甫等诸名士。即以蔡孑民先生之邀，为北京

大学画法研究会导师。识陈师曾，时师曾正进步时也。瘿公好与诸伶人狭，因尽识都中名伶，又以杨穆生之发现，瘿公出程玉霜于水火。罗夫人梁佩珊最贤，与碧微相善，初见瘿公之汲引艳秋，颇心韪之。而瘿公为人彻底，至罄其所有以复艳秋之自由，并为绸缪未来地位，几倾其蓄。夫人乃大怒反目，诉于南海。翌年冬，瘿公至沪谒南海，遭大骂。至为梅兰芳求书，不敢启齿。顾南海亦未尝不直瘿公所为也。

吾居日本，尽以资购书及印刷品。抵都，又贫甚，与华林赁方巾巷一橼而居。既滞留，又有小职于北京大学，礼不能向人告贷。是时显者甚多相识，顾皆不知吾有升斗之忧也。

识侗五、刘三、沈尹默、马叔平诸君。李石曾先生初创中法事业，先设孔德学校，余与碧微皆被邀尽义务。时长是校者，为蔡孑民故夫人黄夫人。

既居京师，观故宫及私家所藏，交当时名彦，益增求学之渴念。时蜀人傅增湘先生沉叔长教育，余以瘿公介绍谒之部中。其人恂恂儒者，无官场交际之伪。余道所愿，傅先生言："闻先生善画，盍令观一二大作。"余于翌日挟所作以付教部阍人。越数日复见之，颇蒙青视，言："此时惜欧战未平。先生可少待，有机缘必不遗先生。"余谢之出，心略平，唯默祝天佑法国，此战勿败而已。黄尘障天，日炎热，所居湫隘，北京有微虫白蛉子者，有毒，灰色，吮人血，作奇痒，余苦不堪。石曾先生因令居西山碧云寺。其地层台高耸，古栝参天，清泉寒冽，巨松盘郁。俯视尘天秽恶之北京，不啻地狱之于上界。既抵，而与顾梦余邻。顾此时病肺，步履且艰，镇日卧曝日中，殆不移动。吾去年

归，乃知其为共产党巨头，心大奇之。

旋闻教育部派遣赴欧留学生仅朱家骅、刘半农两人。余乃函责傅沅叔食言，语甚尖利，意既无望，骂之泄愤而已。而中心滋戚，盖又绝望。数月复见瘿公，公言沅叔殊怒余之无状，余曰："彼既不重视，固不必当日甘言饵我。因此语出诸寻常应酬，他固不计较，傅读书人，何用敷衍？"诇十七年十一月，欧战停。消息传来，欢腾大地。而段内阁不倒，傅长教育屹然，无法转圜。幸蔡先生为致函傅先生，先生答曰："可。"余往谢，既相见，觉局促无以自容，而傅先生恂恂然如常态，不介意，唯表示不失信而已。余飘零十载，转走千里，求学之难，难至如此。吾于黄震之、傅沅叔两先生，皆终身感戴其德不忘者也。

欧战将终，旅华欧人皆欲西归一视，于是船位预定先后之次第，在六月之间已无位置。幸华法教育会之勤工俭学会，赁日本之伦敦货船下层全部，载八十九人往。余与碧微在沪加入，顾前途之希望焕烂，此惊涛骇浪，恶食陋居，初未措诸怀。行次，以抵非洲西中海岸之波赛为最乐。以自新加坡行至此，凡三星期未见地面，而觉欧洲又在咫尺间也。时当吾华3月，登岸寻览。地产大橘，略如广州蜜橘与橙合种，而硕大尤过之，大几如碗，甘美无伦。乐极，尽以余资购食之。继行三日，过西班牙南部，英炮台奇勃腊答峡，乍见欧土，热狂万端。遂入大西洋。于将及英伦之前一日，各整备行装，割须理发，拭鞋帽，平衣服，喜形于面。有青者，如初苏之树，其歌者，声益扬。倭之侍奉，此日良殷，以江瑶柱炒鸡鸭蛋饷众，于是饭乃不足。侍者道歉，人亦不计。又各搜所有之资，悉付之为酬劳。食毕起立舢板，西望郁郁

葱葱者，盖英之南境矣。一行五十日，不觉春深，微雨和风，令忘离索。

抵伦敦，欢天喜地之情，难以毕述。余所探索，将以此为开始。陈君通伯，即伴游大英博物院，遂沉醉赞叹颠倒迷离于巴尔堆农残刊之前。呜呼？曷不令吾渐得见此，而使吾此时惊恐无地耶？遂观国家画院，欣赏委拉斯凯兹、康斯太布尔、透纳等杰构及其皇家画会展览会，得见沙金、西姆史等佳作。

留一星期，于1919年5月10日而抵巴黎。汽车经凯旋门左近，及协和广场，大宫小宫等，似曾相识。对之如醉如痴，不知所可。舍馆既定，即往卢浮宫博物院项礼，大失所望。其中重要诸室，悉闭置。盖其著名杰作，悉在战时运往波尔多城安放，备有万一之失，而尚未运回也。唯辟一室，陈列达·芬奇作《莫娜丽莎》，拉斐尔之《美园妇》《圣母》等十余幅，以止游客之唉而已。唯大卫之室未动，因得纵览。觉其纯正严重，笃守典型，殊堪崇尚。时 Carolus Durand（迪朗）初逝，卢森堡博物院特为开追悼展览会，悉陈其作，凡数百幅，殊易人也。乃观沙龙，得见薄纳、罗郎史、达仰、弗拉孟、倍难尔、莱尔米特、高尔蒙等诸前辈作物，其人今悉次第物故矣。

吾居国内，以画谋生，非遂能画也。且时作中国画，体物不精，而手放逸，动不中绳，如无缰之马，难以控制。于是悉心研究，观古人所作，绝不作画者数月，然后渐渐习描。入朱利安画院，初甚困。两月余，手方就范，遂往试巴黎国立高等美术学校。录取后，乃以弗拉孟先生为师。是时识梁启超、蒋百里，杨仲子、谢寿康、刘厚。各博物院渐复旧游观，吾课余辄往，研求

各派之异同，与各家之精诣。爱提香之富丽，及里贝拉之坚卓。于近人则好库尔贝、薄纳、罗郎史。虽夏凡纳之大，斯时尚不识也。时学费不足，节用甚，而罗致印刷物，翻览比较为乐。因于欧陆作家，类能举指。

1920 年之初冬，赴法名雕家唐泼忒（Dampt）先生夫妇招待茶会，座中俱一时先辈硕彦。而唐夫人则为吾介绍达仰先生，曰："此吾法国最大画师也。"又安茫象先生。吾时不好安画，因就达仰先生谈。达仰先生身如中人，目光精锐，辞令高雅，态度安详。引掖后进，诲人不倦，负艺界重望，而绝无骄矜之容。吾请游其门，先生曰："甚善。"因与吾谢吉路六十五号其画室地址，命吾星期日晨往。吾于是每星期持所作就教于先生，直及 1927 年东归。吾至诚一志，乃蒙帝佑，足跻大邦，获亲名师，念此身于吾爱父之外，宁有启导吾若先生者耶？

先生初见吾，诲之曰："吾年十七游柯罗（Corot 大风景画家）之门，柯罗曰 Conscience（诚），曰 Confidence（自信），毋舍己徇人。吾终身服膺勿失。君既学于吾邦，宜以嘉言为赠。"又询东人了解西方之艺如何，余惭无以应，只答以在东方不获见西方之艺，而在此者，类习法律、政治，不甚留心美术。先生乃言："艺事至不易，勿慕时尚，毋甘小就。"令吾于每一精究之课竟，默背一次，记其特征，然后再与对象相较，而正其差，则所得愈坚实矣。弗拉孟先生乃历史画名家，富于国家思想。其作流丽自然，不尚刻画，尤工写像。吾入校之始，即蒙青视，旋累命吾写油画，未之应。因此时殊穷，有所待也。时同学中有一罗马尼亚人菩拉达者，用色极佳，尤为弗拉孟先生重视。吾第一次作油绘

人体，甚蒙称誉，继乃绝无进步。后在校竞试数次，虽列前茅，亦未得意。而因受寒成胃病。

1921年夏间，胃病甚剧，痛不支，而自是学费不至。乃赴德国，居柏林，问学于康普（Kampf）先生，过从颇密。先生善薄纳先生，吾校之长也，年八十八，亦康普前辈。时德滥发纸币，币价日落，社会惶惶，仇视外人，盖外人之来，胥为讨便宜。固不知黄帝子孙，情形不同，而吾则因避难而至，尤不相同，顾不能求其谅解也。识宗白华、陈寅恪、俞大维诸君。时权德使事者，为张君季才。张夫人籍江阴，善碧微。张君伉俪性慈祥，甚重吾好学，又矜余病，乃得姜令吾日食之，又为介绍名医，吾苦渐减。其情至可感也。

既居德，乃得观门采尔作，又见塞冈第尼作，及特鲁斯柯依之塑像，颇觉居法虽云见多识广，而尚囿也。又觉德人治艺，夸尚怪诞，少华贵雅逸之风，乃叩诸康普先生曰："先生为艺界耆宿，长柏林艺院，其无责乎？"先生曰："彼自疯狂，吾其奈之何？"实则其时若李卜曼，若科林德等，亦以前辈资格，作荒率凌乱之画，以投机取利。康普之精卓雄劲，且不为人所喜。康普先生曰："人能善描，则绘时色自能如其处。"其为当世最善描者之一，秀劲坚强，卓然大家；其于绘，凝重宏丽，又阔大简练。其在德累斯顿之《同仇》《铸工》，及柏林大学壁画，皆精卓绝伦。他作则略少秀气，盖其为最能表现日耳曼民族作风者也。

吾居德，作画日几十小时，寒暑无间，于描尤笃，所守不一，而不得其和，心窃忧之。时最爱伦勃朗画，乃往弗烈德里博物院临摹其作。于其《第二夫人像》，尤致力焉，略有所得，顾

不能应用之于己作，愈用功，而毫无进步，心滋惑。时德物价日随外币之价增高，美术印刷，尤为德人绝技，种类綦丰，亦尽量购之。及美术典籍，居室上下皆塞满，坐卧于其上，实吾生平最得意之秋也。吾性又嗜闻乐，观歌剧，恒与谢次彭偕，只择节目人选，因所耗固不巨也。时吾虽负债，虽贫困，而享用可拟王公，唯居室两椽，又为画塞满，终属穷画师故态耳。

一日在一大画肆，见康普、史吐克、区个尔、开赖等名作甚多，价合外金殊廉，野心勃勃，谋欲致之。而吾学费，积欠十余月，前途渺茫，负债已及千金。再欲举债，计将安出？时新任德使为魏宸组，曾蒙延食之雅。不揣冒昧，拟往商之。惧其无济，又恐失机，中心忐忑，辗转竟夜，不能成寐。终宵不合眼，生平第一次也。

翌日，鼓起勇气至中国使馆。余居散维尼广场之左，与之密迩。步行往，叩见公使。魏使既出，余因道来意，盛称如何其画之佳妙，如何画者大名之著，其价如何之廉，请假资购下，以陈诸使署客堂。因敝居已无隙可置，特不愿失去机会，待吾学费一至，即偿。吾意欲坚其信，故以画质使馆，当无我虞也。魏使唯唯，曰："将请蒋先生向银行查款，不知尚有余否。下午待回音如何？"魏使所操为湖北语，最好官话也。

无奈，更商之宗白华、孟心如两君，及其他友好，为集腋成裘之策。卒致康普两作，他作则绝非力之所及矣。因致书国内如康南海等，谋四万金，而成一美术馆。盖美术品，如雕刻、绘画、铜镌等物，此时廉于原值二十倍。当时果能成功，则抵今日百万之资。惜乎听我貌貌，而宗白华又非军阀，手无巨资相

假也。

柏林之动物园，最利于美术家。猛兽之槛恒作半圆形，可三面而观。余性爱画狮，因值天气晴明，或上午无游人时，辄往写之。积稿颇多，乃尊巴里、史皇为艺人之杰。

1922 年，吾师弗拉孟先生逝世，旋薄纳先生亦逝，学府以倍难尔先生继长美校，延西蒙代弗拉孟。是年年底闻学费有着，乃亟整装。1923 年春初，复归巴黎，再谒达仰先生，述工作虽未懈，而进步毫无，及所疑惧。先生曰："人须有受苦习惯，非寻常处境为然，为学亦然。"因述穆落（Aimé Morot），法 19 世纪名画家，天才之敏古今所稀，凭其禀赋，不难成大地最大艺师之一。但彼所诣，未足与达·芬奇、米开朗琪罗、拉斐尔。提香等相提并论者，以其于艺未历苦境也。未历苦境之人恒乏宏愿。最大之作家，多愿力最强之人，故能立至德，造大奇，为人类申诉。乃命吾精描，油绘人体分部研究，务能体会其微，勿事爽利夺目之施（国人所谓笔触）。余谨受教，归遵其法，行之良有验，于是致力益勇。是年，余以《老妇》一幅陈于法国国家美术展览会（所谓沙龙）。学费又不继，境日益窘，乃赁居 Friedland 之六层一小室，利其值低也。顾其处为富人之区，各物较五区为贵。吾有时在美校工作，有时在蒙巴纳斯各画院自由作画及速写。有时往卢浮宫临画。归时恒购日用所需，如米油菜肉之类。劳顿甚，胃病又时作。

翌年春三月，忽一日傍晚大雨雹，欧洲所稀有也。吾与碧微才夜饭，谈欲谋向友人李璜借资，而窗顶霹雳之声大作，急起避。旋水滴下，继下如注，心中震恐，历一时方止。而玻璃碎片

乒乓下坠，不知所措。翌晨以告房主，房主言须赔偿。吾言此天灾，何与我事？房主言不信可观合同。余急归，取阅合同，则房屋之损毁，不问任何理由，其责皆在赁居者，昭然注明。嗟夫，时运不济，命途多乖，如吾此时所遭，信叹造化小儿之施术巧也。吾于是百面张罗。李君之资，如所期至，适足配补大玻璃十五片，仍未有济乎穷。巴黎赵总领事颂南，江苏宝山人，曾未谋面。一日蒙致书，并附五百元支票十纸，雪中送炭、大旱霖雨，不是过也。因以感激之私，于是七月为赵夫人写像。而吾抵欧洲五年以来勤奋之功，克告小成。吾学博杂，至是渐无成见，既好安格尔之贵，又喜左恩之健，而己所作，欲因地制宜，遂无一致之体。前此之失，胥因太贪，如烹小鲜，既已红烧，便不当图其清蒸之味，若欲尽有，必致无味。吾于赵夫人像，乃始能于作画前决定一画之旨趣，力约色像，赴于所期。既成，遂得大和，有从容暇逸之乐。吾行年二十八矣，以驽骀之资，历困厄之境，学十余年不间，至是方得几微。回视昔作，皆能立于客观之点而知其谬。此自智者，或悟道之早者视之，得之未尝或觉。若吾千虑之得，困乃知之者，自觉为一生之大关键也。

吾生与穷相终始，命也；未与幸福为缘，亦命也。事不胜记，记亦乏味。1925 年秋间，忽偕张君梅孙游巴黎画肆，见达仰先生之 Ophelia，爱其华妙，因思致之。会闽中黄孟圭先生倦游欲返，素与友善，因劝吾同赴新加坡。时又得蔡孑民先生介绍函两封，因决行。黄君故善坡巨商陈君嘉庚，及黄君天恩，遂为介绍作画，盖又江湖生活矣。陈君豪士，沉毅有为，投资教育与公益，以数百万计，因劝之建一美术馆。惜语言不通，而吾

又艺浅,未能为陈君所重。比吾去新加坡,陈君以二千五百金谢吾劳。

归国三月,南海先生老矣,为之写一像。又写黄先生震之像,以黄先生而识吴君仲熊。时国中西画颇较发展,而受法画商宣传影响,浑沌殆不可救。春垂尽,仍去法。是年夏,偕谢次彭赴比京,居学校路。日间之博物院,临约尔丹斯《丰盛》一图,傍晚返寓。寓沿街,时修水管,掘街地深四五尺,臭甚。行过此,须掩鼻。入夜又出,又归,则不甚觉其臭。明之试之亦然,因悟腹饥则感觉强,既饱则冥然钝。然则古人云"穷而工诗者",以此矣。吾人倘思有所作,又欲安居温饱,是矛盾律也。在比深好史拖白齿之作,惜不甚多。10月返法。是岁丙寅,吾作最多,且时有精诣。

吾学于欧凡八年,借官费为生,至是无形取消,计前后用国家五千余金,盖必所以谋报之者也。

丁卯之春,乃作意大利之游。先及瑞士,吾旧游地也。往巴塞尔观荷尔拜因及勃克林之作,荷作极精深。至苏黎世观霍德勒画,亦顽强,亦娴雅,易人处殊多,被称为莱茵河左岸之印象派作者。其艺盖视马奈、雷诺阿辈高多矣。彼其老练经营之笔,非如雷诺阿之浮伪莫衷一是也。

夜抵米兰,清晨即往谒达·芬奇耶稣像稿,观圣餐残图,令人低徊感慨无已。拜达·芬奇石像,遂及大教寺,竭群山之玉,造七百年而未竟之大奇也。

徘徊于拉斐尔雅典派稿及雷尼圣母、达·芬奇侧面女像之大者,两半日,而去天朗气清之岛城威尼斯。既入海,抵车站,下

车即阻于河。遂沿河觅逆旅，一浴，即参拜提香之《圣母升天》，吾最尊崇者之一也。奈天雾，威古建筑受光极弱，藏升天幅之教堂尤甚，览滋不畅。于是过里亚而笃桥，行至圣马可广场。噫嘻，其地无尘埃，无声响，不知有机械，不识轮之为物。周围数千丈之广场往来者，皆以足。海鸥翔集，杖藜行歌，别有天地，非人间矣。乃登塔瞭望此二十万人家之水国，港汊互回，桥梁横直，静寂如黄包车未发明时之苏州。其街头巷角小市所陈食用之属，亦鲜近世华妙光泽之器。其古朴直率之风，犹令人想见委罗奈斯、丁托列托之时也。其美术院藏如贝利尼、丁托列托之杰作无论矣。吾尤爱提埃坡罗之壁饰横幅，长几十丈。惜从他处取下移置美术馆院时，不谨慎，多褶断损坏。提之画，壁饰居多，人物动态展扬飘逸，诚出世之仙姿。信乎18世纪第一人也。古迹至多，舍公宫之委罗奈斯之威尼斯城加冕外，教寺中尤多杰作，卡巴乔、老班尔迈、提埃坡罗等作，触目皆是。念吾五千年文明大邦，唯余数万里荒烟蔓草，家无长物，室如悬磬。威尼斯人以大奇用香烟熏黑，高垣扁闭，视之亦不甚惜，真令人羡煞，又恨煞也。

意近人之作，吾爱丁托列托。又见西班牙大家索罗兰、英人勃郎群多种，皆前此愿见之物也。

美哉威尼斯，吾愿死于斯土矣！游波伦亚，无甚趣味。至佛罗伦萨，中意之名都，但丁、乔托及文艺复兴诸大师之故土。

吾游时，意兴不佳，唯见米开朗琪罗之大卫像，及未竟之四奴，则神往。余虽极负盛名之乌菲齐美术馆、梵蒂冈。

吾所恋者尚在希腊雕刻也，负曼特尼亚、波提切利多矣。购

一摩赛克（镶嵌画），其工甚精，惜其稿不佳。吾意倘能以吾国宋人花鸟作范，或以英人勃郎群画作范，皆能成妙品，彼等未思及此也。一桌面之精者，当时只合华金五百元耳。游罗马，信乎吾理想中之都市矣。Forum 之坏殿颓垣，何易人之深耶？行于其中，如置身二千年之前。走过市，目不暇接。至国家美术院及卡皮托利尼博物馆，如他乡之遇故知，倾吐思慕之殷且笃者。尤于无首、臂之 Cirene 女神，为所蛊惑，不能自已。新兴之意大利，于阐发古物，不遗余力，有无数残刊，皆新出土，昔所未及知也。既抵圣保罗大教堂，入教皇之境，美术之威力益见其宏大。遂欲言清都紫微，钧天广乐，帝之所居。于是浏览亘数里埃及以来名雕，及于西斯廷大教堂，览米开朗琪罗毕身之工作，又拉斐尔、波提切利庄整之壁画，无论其美妙至若何程度，即其面积亦当以里计。以观吾国咬文嚼字者，掇拾两笔元明人唾余之残墨，以为山水，信乎不成体统。又有尊之而谤骂西画者，其坐井观天，随意瞎说，亦大可哀矣。第三日乃参谒摩西，大雄外腓，真气远出，信乎世界之大奇也。游国家美术院，多陈近世美术，得见彼斯笃菲椎凿，高雅曼妙。尤以塞冈第尼《墓人》为沉深雅逸之作，以视法负盛名之布德尔，超迈盖远过之。又见萨多略之两巨帧，证其缥缈壮健敏锐之思与德之史土克异趣。蔡内理教授为爱迈虞像刻浮雕数丈，虚和灵妙，亦今日之杰，皆非东人所知。东人所知，仅法人所弃之鄙夫，自知商人操术之精，而盲从者之聩聩也。

　　既及庞贝古城而返法，恋恋不忍遽去，而又无法多留几日也。

境垂绝，只有东归，遂走辞达仰先生。先生卧病，吾觉此往殆永别，中心酸楚，惧长者不怿，强为言笑，而不知所措辞。唯言今年法国艺人会（所谓沙龙）征人每幅陈列费八十法郎，是牟利矣。先生喟然长叹曰："然。"余曰："余今年送往国家美术会，凡陈九幅。"先生曰："亦佳。顾耗精力以求悦于众，古之大师所不为也。"余赧然。先生曰："闻汝又欲东归，吾滋戚，愿汝始终不懈，成一大中国人也。"余因请览画室中先生未竟之作，先生曰："可。"余之苟有机缘，当再来法国。先生又勉勖数语，遂与长辞。先生去年 7 月 3 日逝世，年七十八。

余居法，凡与达仰先生稔者，皆得为友，如 Muenier、Amic、Worth 等，俱卓绝之人也。所谈多关掌故，故星期日之晨甚乐，今唯 Muenier 存矣。倍难尔先生，一世之杰也，曾誉吾于达仰先生，今年已八十余，不识尚能相见否。吾魂梦日往复于阿尔卑斯山南北之间，感逝情伤，依依无尽也。

吾归也，于艺欲为求真之运动，唱智之艺术，思以写实主义启其端，而抨击投机之商人牟利主义，如资章黼而适诸越，无何等影响，不若流行者之流行顺适，然吾亦终无悔也。吾言中国四王式之山水属于 Conventionnel（形式）美术，无真感。石涛、八大有奇情而已，未能应造物之变，其似健笔纵横者，荒率也，并非 franchise（真率）。人亦不解，唯骛形式，特舍旧型而模新型而已。夫既他人之型，新旧又何所别？人之贵，贵独立耳，不解也。中国之天才为懒，故尚无为之治。学则贵生而知之者，而喜守一劳永逸之型。

中国画师，吾最尊者，为周文矩、吴道玄、徐熙、赵昌、赵

孟頫、钱舜举、周东邨（以其作《北溟图》，鄙意认为大奇，他作未能称是）、仇十洲、陈老莲、恽南田、任伯年诸人，书则尊钟繇、王羲之、羊欣、爨道庆、王远、郑道昭、李邕、颜真卿、怀素、范的、八大山人、王觉斯、邓石如。

吾欲设一法大雕刊家罗丹博物院于中国，取庚款一部分购买其作，以娱国人，亦未尝有回响。盖求诸人者，固难以逞，吾求诸己者，欲精意成画百十幅，亦以心烦虑乱，境迫地窄，无以伸其志。虽吾所聚，及己往之作，亦将为风雨虫鼠伤啮尽。念道旁有饿死之莩，吾诚不当贵人以不急之务。而于己，又似不必亟亟作此不经摧毁之物，以徒耗精力也。而又无已。

吾性最好希腊美术，尤心醉巴尔堆农残刊，故欲以恺恍之菲狄亚斯为上帝，以附其名之遗作，皆有至德也。是曰大奇，至善尽美。若史珂帕斯、李西泼、伯拉克西特列斯，又如四百年来达·芬奇、米开朗琪罗、拉斐尔、提香、伦勃朗、委拉斯凯兹、鲁本斯，近人如康斯太布尔、吕德、夏凡纳、罗丹、达仰、左恩、索罗兰，并世如倍难尔、彼斯笃菲、勃郎群皆具一德，造极诣，为吾所尊其德之至者。若华贵，若静穆，再则若壮丽，若雄强，若沉郁，至于淡逸冲和、清微曼妙，皆以其精灵体察造物之妙，而宣其情，不能外于象与色也。不唯一德，才亦难期，大奇之出，恒如其遇。而圣人亦卒无全能，故万物无全用，虽天地亦无全功。吾国古哲所云尊德性，崇文学，致广大，尽精微，极高明，道中庸者，其百世艺人之准则乎？

若乃同情之爱，及于庶物，人类无怨，以跻大同。或瞎七答八，以求至美；或不立语言，以喻大道，凡所谓无声无臭，色即

是空者，固非吾缥缈之思之所寄。抑吾之愚，亦解不及此。苟西班牙之末于斯干葡萄能更巨结四两之实，或广东之荔枝可以植于北平西山，或汤山温泉得从南京获穴，或传形无线电可以起视古人，或真有平面麻之粉，或发明白黑人之膏，或痨虫可以杀尽，或辟谷之有方，或老鼠可供驱使，或蚊蝇有益卫生，或遗矢永无臭气，或过目便可不忘，此世乃大足乐，而吾愿亦毕矣。

1930 年 4 月

美与艺

　　吾所谓艺者，乃尽人力使造物无遁形；吾所谓美者，乃以最敏之感觉支配、增减，创造一自然境界，凭艺传出之。艺可不借美而立（如写风俗、写像之逼真者），美必不可离艺而存。艺仅足供人参考，而美方足令人耽玩也。今有人焉，作一美女浣纱于石畔之写生，使彼浣纱人为一贫女，则当现其数垂败之屋，处距水不远之地，烂槁断瓦委于河边，荆棘丛丛悬以槁叶，起于石隙石上，复置其所携固陋之筐。真景也，荒蔓凋零困美人于草莱，不足寄兴，不足陶情，绝对为一写真而一无画外之趣存乎？其间，索然乏味也。然艺事已毕。倘有人焉易作是图，不增减画中人分毫之天然姿态，改其筐为幽雅之式，野花参差，间入其衣；河畔青青，出没以石，复缀苔痕；变荆榛为佳木，屈伸具势；浓荫入地，掩其强半之破墙；水影亭亭，天光上下。若是者，尽荆钗裙布，而神韵悠然。人之览是图也，亦觉花芬草馥，而画中人者，遗世独立矣。此尽艺而尽美者也。虽百世之下观者，尤将色然喜，不禁而神往也。若夫天寒袖薄，日暮修竹，则间文韵，虽复画声，其趣不同，不在此例。

　　故准是理也，则海波弥漫，间以白鸥；林木幽森，缀以黄雀；暮云苍蔼，牧童挟牛羊以下来；兼葭迷离，舟子航一苇而径

过；武人骋骏马之驰，落叶还摧以疾风；狡兔脱巨獒之嗅，行径遂投于丛莽；舟横古渡，塔没斜阳；雄狮振吼于岩壁之间，美人衣素行浓荫之下，均可猬突视觉，增加兴会，而不必实有其事也。若夫光暗之未合，形象之乖准，笔不足以资分布，色未足以致调和，则艺尚未成，奚遑论美！不足道矣。

1918 年

美术之起源及其真谛

世界艺术，莫昌盛于纪元前四百余年希腊时代，不特 19 世纪及今日之法国不能比，即意大利 16 世纪初文艺复兴之期，亦觉瞠乎其后也。当时雅典文治武功，俱臻极盛，大地著称之巴尔堆农（Panthénon），亦成于国际最大艺人菲狄亚斯之手，华妙壮丽，举世界任何人造物不足方之。此庙于二百年前，毁于土耳其，外廊尚存，其周围之浅刻，今藏英不列颠博物院，实是世界大奇。希腊美术之结晶，为雕刻、为建筑，于文为雄辩，是固尽人知之。吾今日欲陈于诸君者，则其雕刻。论者谓物跻其极，是希腊雕刻之谓也。忆当读人身解剖史，述希腊雕刻所以致此之由，日希腊时尚未有人身解剖之学，其艺人初未识人体组织如何，其作品悉谙于理，精确而简洁，又无微不显，果何术以致之，盖希腊尚武，其地气候和暖，人民之赴角斗场者，如今日少年之赴中学校，入即去其外衣，毕身显露，争以强筋劲骨，夸耀于人，故人乎日所惊羡之美，悉是壮盛健实之体格，而每角武而战胜者，其同乡必塑其像，其体质形态手腕动作，务神形毕肖，以昭其信，以彰本土之荣。女子之美者，亦暴其光润之肤、曼妙之态，使人惊其艳丽。艺人平日习人身健全之形，人体致密之构造，精心摹写，自能毕肖。而诗人咏人，辄以美女为仙，勇士为

神——神者如何能以力敌造化中害民之妖怪；仙者如何能慰抚其爱，或因议殉命之勇士。文艺中之作品，类皆沉雄悲壮，奕奕有生气，又复幽郁苍茫，芬芬馥郁，千载之下，犹令人眉飞色舞，是所谓壮美者也。1世纪之罗马尚然，无何，人渐尚服饰之巧，艺人性情深者，乃不从事观察人身姿态结构，视为隐于服内，研之无用，作品上亦循俗耗其力于衣襞珍玩。欲写人体，只有摹仿古人所作而已，浸假其作又为人所摹拟，并不自振，逮6世纪艺人乃不复能写一真实之人。见于美术中之人，与木偶无辨。昔之精深茂密之作，今乃云亡，此混沌黑暗之期。直延至13世纪，史家谓之中衰时代者也。是可证艺人之能精砺观察者，方足有成，裸体之人，乃资艺人观察最美备之练习品也。人体色泽之美，东方人中亦多见之，法哲人狄德罗有言曰："世界任何品物，无如白人肉色之美者。"试一细观，人白者，其肤所呈着彩，真是包罗万色，而人身肌骨曲直隐显，亦实包罗万象，不从此研求人像之色，更将凭何物为练习之资耶！西方一切文物，皆起于埃及。埃及居热地，其人民无须被服，美术品多像之。故其流风，直被欧洲全部，亘数十纪不易，盛于希腊。希腊亦居热地，又多尚武之风。耶稣之死，又裸钉于十字架上。欧洲艺术之所以壮美，亦幸运使然。若我中国民族来自西北荒寒之地，黄帝既据有中原，即袭蚕丝衣锦绣；南方温带之区，古人蛮俗，为北方所化，益以自然界繁花异草之多，鸟兽虫鱼之博，深山广泽，佳树名卉，在令人留意，足供摹写；而西北方黄人，深褐色之肤，长油不长肉之体，乃覆蔽之不遑，裸体之见于艺术品中者，唯状鬼怪妖精之丑而已。其表正人君子神圣帝王，必冠冕衣裳，绦带玉

佩，不若希腊 Jupiter（朱霹特），亦显臂而露胸，虽执金杖以为威，犹袒裼，故与欧洲艺术相异如此，思之可噱也。吾今乃欲与诸先生言艺事之究竟，诸君必问曰：美术品之良恶，必如何之判之乎？曰：美术品和建筑必须有谨严之体，如画如雕；在中国如书法，必须具有性格，其所以显此性格者，悉赖准确之笔力，于是艺人理想中之景象人物，乃克实现。故 Execution（制作）乃艺术之目的，不然，一乡老亦蕴奇想，特终写不出，无术宣其奇思幻想也。

1926 年

古今中外艺术论

学问云者，研究一切造物之通称。有三人肩其任：述造物之性情者，曰文学；究造物之体质者，曰科学；传造物之形态者，曰美术。

夫人生存之最主需要，曰衣，曰食（或竟曰食，因赤道下人不需衣）。吾则以为衣食乃免死之具，而非所以为生也。人生而具情感，称万物之灵，故目悦美色，耳耽曼声，鼻好香气，口甘佳味。溯美术之自来，非必专为丰足生活之用（满足生活或为饰艺起源），盖基于一时热情（热情或为纯粹美术起源），欲停此流动之美象。是故吾古先感觉敏锐之祖，浩歌曼舞，刻木涂墁，留其逸兴；后之绍之者，理其法，以其同样感觉，继刊木石，敷文采，理日密，法日广，调日逸，于是遂有美术。理法至备，作者能以余绪节之益之，成其体，即所谓"派（Style）"，技更进矣。是知美术之自来，乃感觉敏锐者寄其境遇；派之自来，则以其摹写制作所传境遇之殊。故文化等量齐观之各族，相影响，相融洽，相得益彰，而不相磨灭。是境遇之存也，劣者与优者遇，弃其窳粗，初似灭亡，但苟进步，亦能步人理法，产新境界，终非消亡也。

吾昔已历举欧洲美术之起源，如埃及、巴比伦、希腊，以

其气候之殊，而有"裸（nu）"，中国所以不然之故，诸君当已察及。吾今更举各国境遇之异，派别之殊，如意大利美术伟大壮丽，半由其政治影响；希腊美术影响，亦赖气候之融；威尼斯天色明朗，画重色彩；荷兰沉晦，画精明暗之道，尤长表现阴影部分，皆其最显著者也。至吾中国美术，于世有何位置，及其独到之点与其价值，恐诸君亟欲知之者也。请言中国派：

中国美术在世界贡献一物。一物为何？即画中花鸟是也。中国凭其天赋物产之丰繁，其禽有孔雀、鹦鹉、鸳鸯、鶺鸰、鸲鹆、翠鸟、鸿鹄、鹧鸪、苍鹰、鹏雕、鹊鸽、画眉、斑鸠、鸦鹊、莺燕、鹭鸶，及其鸡、鸭、鸽、雀之属；花则兰、蕙、梅、桂、荷、李、牡丹、芍药、芙蓉、锦葵、苜蓿、绣球、秋葵、菊花千种，皆他国所希，其他若玫瑰、金银、牵牛、杜鹃、海棠、玉簪、紫藤、石榴、凤仙之类，不可胜计。

花落继以硕果，益滋画材，故如荔枝、龙眼、枇杷、杨梅、橘柚、葡萄、莲子、木瓜、佛手，益以瓜类及菜蔬，富于欧洲百倍。又有昆虫，如蟋蟀、螳螂、蜻蜓、蝴蝶等，兽与鱼属不遑枚举。热带人民逼于暑威强光，智能不启，而欧洲虽在温带，生物不博。唯吾优秀华族，据此沃壤，习览造物贡呈之致色密彩，奇姿妙态，手挥目送，罔有涯涘。用产东方独有之天才，如徐熙、黄筌、易元吉、黄居寀、徽宗、钱舜举、邹一桂、陈老莲、恽南田、蒋南沙、沈南苹、任阜长、潘岚、任伯年辈，汪洋浩瀚，神与天游，变化万端，莫穷其际，能令莺鸣顷刻，鹤舞呫嗫，荷风送香，竹露滴响，寄妙思，宣绮绪，表芳情，逞逸致，搬奇弄艳，尽丽极妍，美哉洋洋乎！使天诱其衷，黄帝降福，使吾神州五千

年泱泱文明大邦，有一壮丽盛大之博物院，纳此华妙，讵不成世界之大观？尽彼有菲狄亚斯塑上帝、米开朗琪罗凿《摩西》、拉斐尔写《圣母》、委拉斯开兹绘《火神》、伦勃郎《夜巡》、鲁本斯《下架》、德拉克洛瓦《希阿岛的残杀》、倍难尔《科学发真理于大地》，吾东方震旦有物当之，无愧色也。一若吾举孔子、庄周、左丘明、屈原、史迁、李白、杜甫、王实甫、施耐庵、曹雪芹等之于文，不惊羡荷马、维基尔、但丁、莫里哀、莎士比亚，歌德、雨果也。吾侪岂不当闻风兴起，清其积障，返其玄元？

吾工艺美术中之锦，奇文异彩，不可思议。吾游里昂织工博物院，院聚埃及八千年以来织品；又观去年巴黎饰艺博览会，会合大地数十国精英，未见有逾乎此美妙也，而今亡矣。问古人何以致之？因吾艺人平日会心花鸟之博彩异章，克有此妙制也。日本百年以来，受吾国大师沈南苹之教诲，艺事蔚然大振，画人辈起，其工艺美术，尽欲凌驾欧人而上之，果何凭倚乎？是花鸟为之资也。青出于蓝，今则蓝黯然五色已。欧洲产物不丰，艺人限于思，故恒以人之妙态令仪制图作饰，其所传人体之美，乃为吾东人所不及。亦唯因其人体格之美逾于我，例如其色浅淡，含紫含绿，色罗万彩；其象之美，因彼种长肌肉，不若黄人多长脂肪，此莫可如何事。故彼长于写人，而短于写花鸟；吾人长于花鸟，而短于写人，可证美术必不能离其境遇也。

中国艺术，以人物论（远且不言），如阎立本、吴道子、王齐翰，赵孟頫、仇十洲、陈老莲、费晓楼、任伯年、吴友如等，均第一流（李龙眠、唐寅均非人物高手），但不足与人竞。山水若王宰，若荆关，吾未之见，王维格不全，吾所见最古为董巨，

信美矣。若马远、刘松年、范宽及梅道人，亦有至诣。至于大、小李将军，大、小米，及元其他三家，皆体貌太甚，其源不尽出于画，非属大地人民公共玩赏之品，虽美妙，只足悦吾东人。近代唯石谷能以画入自然，有时见及造化真际，其余则摹之又摹，非谓其奴隶，要因才智平庸，不能卓然自立，纵不摹仿，亦乏何等成就也。

是故吾国最高美术属于画，画中最美之品为花鸟，山水次之，人物最卑。今日者，举国无能写人物之人，山水无出四王上者，写鸟者学自日本，花果则洪君野差与其奇，以高下数量计，逊日本五六十倍，逊于法一二百倍，逊于英德殆百倍，逊于比、意、西、瑞、荷、美、丹麦等国亦在三四十倍。以吾思之，足与吾抗衡者，其唯墨西哥、智利等国。莫轻视巴尔干半岛及古巴，尚有不可一世之画家在（巴尔干半岛之大画家名 Mestrovik）。

吾古人最重美术教育，如乐是也，孔子而后亡之矣。两汉而还，文人皆善书，书源出于描，美术也。其巨人，如张芝、皇象、蔡邕、钟繇、卫夫人、羲之、献之、羊欣、庾征西等，人太多不具论。于绘事，吾国从古文人多重之，如谢灵运、老杜、东坡，或自能挥写，或精通画理，流风余韵，今日不替。如居京师者，家家罗致书画、金石碑版、古董、玩具、饰物些许，以示不俗。唯留学生为上帝赋与中国之救世者，不可讲文艺，其流风余韵，亦既广被远播，致使今日少年学子，脑海中无"艺"之一字。艺事固不足以御英国，攻日本，但艺事于华人，总较华人造枪炮、组公司、抚民使外等学识，更有根底，其弊亦不足遂令国亡。今国人已不知顾恺之、张僧繇、陆探微等为何人，在外者

亦罔识多奈唯罗、勃拉孟脱、伦勃郎、里贝拉等为何人。顾声声侈谈古今中外文化，直是梦呓。如是尚号有教育之国家，奈何不致中国艺人艺术之颓败，或骛巧，或从俗，或偷尚欲炫奇，且多方以文其丑，或迎合社会心理，甘居恶薄。近又有投机事业之外国理想派等出现，咄咄怪事。要之艺事之昌明，必赖有激赏之民众，君等若摈弃鄙薄艺术，不闻不问，艺人狂肆，必益无忌惮，是艺术固善性变恶性矣。

吾个人对于中国目前艺术之颓败，觉非力倡写实主义不为功。吾中国他日新派之成立，必赖吾国固有之古典主义，如画则尚意境、精勾勒等技。仍凭吾国天赋物产之博，益扩大其领土，自有天才奋起，现其妙象。浅陋之夫，侈谈创造，不知所学不深，所见不博，乌知创造？他人数十百年已经辩论解决之物，愚者一得，犹欣然自举，以为创造，真恬不知耻者也。夫学至精，自生妙境，其来也，大力所不能遏止；其未及也，威权所不能促进，焉有以创造号召人者，其陋诚不可及也。

近日东风西渐，欧人殊尊重东方艺术，大画家有李季福者，瑞典人，稷陀者，德人，皆极精写鸟，尤以李为极诣，盖李曾研究中国日本画也。

里昂为法国第二大城，欧洲货样赛会，规模之大，无过里昂。论西方各国之染织业，里昂绸布可称首屈一指。上述织工历史博物馆现设商务宫之第二层楼，集全世界菁华，他地不易得也。我中国人无此大魄力，难乎其为世界一等绸业国矣。

1926 年

研究艺术务须诚笃

研究艺术，务须诚笃。吾辈之习绘画，即研究如何表现种种之物象。表现之工具，为形象与颜色。形象与颜色即为吾辈之语言，非将此二物之表现，做到功夫美满时，吾辈即失却语言作用似矣。故欲使吾辈善于语言，须于宇宙万象有非常精确之研究与明晰之观察，则"诚笃"尚矣。其次学问上有所谓力量者，即吾辈研究甚精确时之确切不移之焦点也。如颜色然，同一红也，其程度总有些微之差异，吾人必须观察精确，表现其恰当之程度，此即所谓"力量"，力量即是绝对的精确，为吾辈研究绘画之真精神。试观西洋各艺术品，如全盛时代之希腊作品，及米开朗琪罗、达·芬奇、提香等诸人之作品，无一不具精确之精神，以成伟大者。至如何涵养此种之力量，全恃吾人之功夫。研究绘画者之第一步功夫即为素描，素描是吾人基本之学问，亦为绘画表现唯一之法门。素描拙劣，则于一个物象，不能认识清楚，以言颜色更不知所措，故素描功夫欠缺者，其所描颜色，纵如何美丽，实是放滥，几与无颜色等。欧洲绘画界，自 19 世纪以来，画派渐变。其各派在艺术上之价值，并无何优劣之点，此不过因欧洲绘画之发达，若干画家制作之手法稍有出入，详为分列耳。如马奈、塞尚、马蒂斯诸人，各因其表现手法不同，列入各派，犹中

国古诗中之潇洒比李太白、雄厚比杜工部者也。吾辈研究各派，须研究各派功夫之所在（如印象派不专究小轮廓，而重色影与气韵，其功夫即在色彩上），否则便不能洞见其实际矣。其次有所谓"巧"字，是研究艺术者之大敌。因吾人研究之目标，要求真理，唯诚笃，可以下切实功夫，研究至绝对精确之地步，方能获伟大之成功。学"巧"便固步自封，不复有为，乌能至绝对精确，于是我人之个性亦不能造就十分强固矣。

二十岁至三十岁，为吾人凭全副精力观察种种物象之期，三十以后，精力不甚健全，斯时之创作全恃经验记忆及一时之感觉，故须在三十以前养成一种至熟至精确之力量，而后制作可以自由。法国名画家薄奈九十岁时之作品，手法一丝不苟，由是可想见其平日素描之根底。故吾人研究绘画，当在二三十岁时，刻苦用功，分析精密之物象，涵养素描功夫，将来方可成杰作也。

诸位，艺术家之功夫，即在于此。兄弟不信世界上有甚天才，是在吾辈切实研究耳。诸位目今方在二三十岁之际，正当下功夫之时期，还望善自努力也。

1926 年

美的解剖

物之美者，或在其性，或在其象。有象不美而性美者；有性不美而象美者。孟子有言：西子蒙不洁，则人皆掩鼻而过之。虽有恶人斋戒沐浴，则可以事上帝，此尊性美者也，然非至美。至美者，必性与象皆美；象之美，可以观察而得，性之美，以感觉而得，其道与德有时合而为一。故美学与道德，如孪生之兄弟也。美术上之二大派，曰理想，曰写实。写实主义重象；理想派则另立意境，唯以当时境物，供其假借使用而已。但所谓假借使用物象，则其不满所志，非不能工，不求工也。故超然卓绝，若不能逼写，则识必不能及于物象以上、之外，亦托体曰写意，其愚弥可哂也。昧者不察之，故理想派滋多流弊，今日之欧洲亦然。中国自明即然，今日乃特甚，其弊竟至艺人并观察亦不精确，其手之不从心，无待言矣。故欲振中国之艺术，必须重倡吾国美术之古典主义，如尊宋人尚繁密平等，画材不专上山水。欲救目前之弊，必采欧洲之写实主义，如荷兰人体物之精，法国库尔贝、米勒、勒班习、德国莱柏尔等构境之雅。美术品贵精贵工，贵满贵足，写实之功成于是。吾国之理想派，乃能大放光明于世界，因吾国五千年来之神话、之历史、之诗歌，蕴藏无尽也。

1926 年

废 话

　　戴纳（Taine）恒谓艺人作业分两时期。第一期，艺人孳孳砭砭，唯恐不及造化之妙，于是凭其真感，尽力奔驰，克臻美善；逮经验渐丰，或虚名既立，功力亦弛，唯取昔日所积 Recette（法文，义为收入、进账），凑出对付，而真意漓，此第二期之失也。故喜 Beauté réele（真实之美）者，不能满足架空之幻象与玄想，而富想象之作家，亦指写实主义，境域太窄，屈而不伸。但戴纳推论米开朗琪罗，称其第一期，延长亘六十年，作品雄强高超，精力弥满，谓多真感；至《最后的审判》等晚年之作，已多见其吃老本，不能与其前作齐观。顾米开朗琪罗，博大精深，功力绝人，人体所有一切形象，既烂熟胸中，犹不免有缺憾，则丁托列托、鲁本斯、德拉克洛瓦等，应动辄得咎，而威尔茨将不堪入目，不待言矣。

　　吾国近三百年来，习艺方法，恰与戴纳所论相左。宋元古法，已不免支用其老本，但其意在抽象，为鹄根本不同，有时为用，且侧重图案方式，其工具虽不完备，但工力精深卓绝之艺人，亦借此绰然逞其逸宕之思，本其抽象原则，取精华而遗粗砺，举笔辄能扼要，物情既具，是谓得神，未尝虞其不足者，以其灵爽存也。夫其道既迁就工具，而为抽象之图，则必向造化中

追寻，方冀有所弋获。今唯纵其懒惰，日向古人讨沾余润，案头摹仿，不见一切。须知古人之自养，赖其吸入之真感，正如古人饮食之养生也，若古人以真感得酿成之艺，可摹而得之，是可据人之……以为食也。其梦亘数百年且未醒，其去戴纳之论，抑何远也！

1932 年

因《骆驼》而生之感想

常人恒准世俗之评价，而罔识物之真值。国人之好古董也，尤具成见。所收只限于一面，对于图案或美术有重要意义之物，每漫焉不察，等闲视之。逮欧美市场竞逐哄动，乃开始瞩目，而物之流于外者过半矣。

三代秦汉所遗之吉金食器，吾国最古之美术品也。好之者唯视其文字之多寡，与有无奇学，定为价值标准，是因向之耽此者，多文人学士。汉学既兴，人尤借春秋战国时遗器所存文字，以考订经文史迹，其有重价，自不待言。顾其不为人重视之器，往往有绝精美之花纹，形式图案极美妙者，以少文字，遂见摈于中国士大夫。不知美乃世人之公宝，而文字之用，限于一族，为境窄也。文字与美术并重，宜也，今既有所偏重，于是一部分有美术价值之宝器，沦胥以亡。

吾国绘事，首重人物，及元四家起，好言士气，尊文人画，推山水为第一位，而降花鸟于画之末。不知吾国美术，在世界最大贡献，为花鸟也。一般收藏家，俱致山水，故四王、恽、吴，近至戴醇士，其画之见重于人，过于徐熙、黄筌。夫山水作家，如范中立、米元章辈，信有极诣，高人一等，然非谓凡为山水，即高品也。独不见酒肉和尚之溷迹丛林乎？坐令宋元杰构，为人

辇去，而味同嚼蜡毫无感觉之一般人造自来山水，反珍若拱璧。好恶颠倒，美丑易位，耳食之弊如此。唐宋人之为山水也，乃欲综合宇宙一切，学弘力富，野心勃勃，欲与造化齐观，故必人物、宫室、鸟兽、草木无施不可者，乃为山水。元以后人，一无所长，吟咏诗书，独居闲暇，偶骋逸兴，以人重画，情亦可原，何至论画而贬画人，是犹尊叔孙通而屈樊哙也，其害遂至一无所能之画家，尤以写山水自炫，一如酸秀才之卖弄文章，骄人以地位也。故中国一切艺术之不振，山水害之，无可疑者。言之无物，谓之废话；画之无物，岂非糟糕。

近日中原板荡，盗墓之风大启。洛阳一带，地不爱宝，千年秘局，蜂拥而出。国中文人学士，兴会所寄，唯喜墓志、碑铭，其中珍奇，信乎不少，如于右任氏一人所蓄，便大有可观。但其中至宝，如殉葬之俑、兽、器物，皆与考古及美术有绝大关系者，以其多量贱值，士大夫不屑收藏，坐视北魏隋唐以来，千余年之瑰宝，每岁运往欧美日本者，以千万计。天下痛心疾首之事，孰有过于此者。

吾国文献，向苦不足，古人衣冠器用、车马服制，记载既泛，可征之于宋画者，已感简略不详：六朝之俑，品类最多，如武士，则环甲胄，妇人则分贵贱，其鬟髻衣裳，袖带佩挂，近侍与走役等人物，可得一完整社会之概观；而驼马之缨络辔鞍，皆精密刊划，事事可按，信而有胄，不若图绘之随意传写也。欧人在古希腊之墟，发现塔纳格拉城（希腊之 Boitre）与麦利纳城（小亚细亚）两地之熟土制人，其不若魏唐塑制有釉有彩，精美殊逊，而人已视同瑰宝，凡大博物院如法之卢浮宫，且称为傲人

之具。吾国人之对此，情同委弃，相去如此。

此类出土人物、群兽之尤可贵处，在其比例精确，动作自然，往往有奇姿好态，出人意表者（有舞女及怪人绝奇诡可喜）。近世明清雕刊，反退居于美术上所谓正西律（Frontalité）野蛮格调（丹麦著名美术批评家 Lange 所创言），以彼例此，真有天渊之别也。吾向者以为中国艺术，仅绘画及图案（非指现代），足侪世界作家之林，靡有愧色。若雕塑者，只以细巧见长或庞然巨大而已，毫无价值，不谓千年前之工人，其观察精密、作法严正如此。吾去冬岁阑，在平厂肆所得之北魏两卧驼，堪称美术史上之奇珍，可媲美亚述之狮、希腊之马。顾秦人视之，亦不甚惜也。知十年以来，此类等量齐观之宝物之流落于外者，宁胜计哉。倘世间只存其一，千年艳传者，则必与天球河图比价，今熟视之，若无睹然。逆料他日古墓既空，地藏丧尽，凡有珍奇，皆之国外有所考求，须万里行，反观故邦，垒垒黄土，必有无穷之子孙，为感叹啜泣者。吾国向视博物院为厉禁，但公家设立之图书馆，已遍中国，除购大英百科全书、王云五大著及……外，倘有人一念及此者否？则千元所罗致，可满陈一室，其为费用，亦不多也。

居宁之幸遇记

青浦有青荫草堂主人章敬夫先生者，与伯年最契，爱画入髓，收藏甚富。生平推重伯年，与胡公寿二人为当世大家。又友钱慧安，蓄诸人作无算，而获伯年杰作独多。

戊辰暮春之望，余在东南大学讲演任伯年，郑君晓沧因介绍与敬夫哲嗣某相见。余与宗君白华即请观其曾人所藏。翌日午后，至其宁寓。其寓位于丰润门之侧，麦秀离离，兴风作浪，苍黄满眼。时太和所植玫瑰大开，临风招展秀色，香盈经道。是日，章君昆季三人殷勤款待，并饷樱桃，以佐清谈。读画半日，为居宁幸事之最足记者。

章君所示伯年最精杰作凡四：曰《青荫草堂图》，幅仅横二尺，浑博出奇，记林右一树。用浓墨点，而重以石青，趣殊特；曰《五伦图》，象征之花鸟也，大幅双钩，精妙绝伦，吾尤爱其石法，原本纸早受风矶，故更有趣；曰《唐太宗与群臣论字图》，全仿老莲，而出以逸笔，惜为人题坏；曰《双鸡》幅，盖主人馈两肥鸡于伯年，作者报以此画。画上双鸡健硕无伦，立石上，直幅，上作牵牛花，下缀老少年，典雅极矣。此作在装肆为鼠所啮，损鸡形，钱慧安为补之，尚不恶。此四作殆为伯年精力所有，实所罕见。其作尚有杰幅六，忆一猫幅亦佳。闻于其曾人

没后，失其其他幅，损失亦几半。想见当时任与交情之厚，肯为知己用也。又有渭长《十六罗汉》册页，亦精妙。古人中，有董北苑，题志已遍，尚似真迹。赵孟頫《九马图》，稿甚佳，而画法，若钩勒等，殊弱。殆当日命他人临己幅搪塞亲贵者。因其题记确是真迹，而语滋疑也。老莲人物系伯年藏本，有曲园一题，甚佳。尚有十洲长卷，虽真迹，顾非精品。

吾等赞叹既穷，爰请允于翌日摄其珍贵之尤者之影，乃辞归。约舒君新城，整备其事。舒君虽术精而其机小，欲餍所望，必外觅大机，而肆人之技恒寻常。商榷连刻，方定厥施。

吾于国画，素主张昌大宋人写实画风。文献不足，特重伯年。因宣示于艺科诸生，共往一开眼界。黄月明圆，助长清兴，相与抚掌，计续乍欢。

翌晨八时，队集待发，忽白华来，郑君又派张君来，皆言章君雅不愿其所藏煊耀于众，摄影之约作罢。吾乃恨日占之不吉，不能与隔日同其幸乐。但思人生有眼福，饕餮岂与资，应着适可而止，俾令知惜。章君之赐，要足深感已。

南游杂感

桄榔树

余往返欧洲五六次，皆过香港，未获机缘一莅广州。1935年秋，因赴桂，乃假道于粤垣。得郑先生子健、子展昆季导游，凡粤中名产，因时尽尝；羊城名胜，几乎饱览，颇恨相见之晚。略记其桄榔树一事，聊存回忆。

桄榔树近乎棕树，涕泣涟洏，不甚美观。其叶形式不工整，其枝错乱不挺拔，其结子下垂，蓬头脱壳，厥状拖泥带水。吴昌硕写之，必能酷似者也。粤语以树名近管郎或关郎，故有"关郎一条心"之谚。粤人秉性勇敢冒险，其少壮者，恒去其乡里，舍其妻子，涉重洋谋生。往往历久不返，消息渺然，闺中少妇，计日生愁，望断天涯，系情魂梦，操贞抗节，一意所天。燕婉之私，堕欢莫拾。或昔日之呱呱长大，生计萦怀；或堂上之翁姑老耄，死亡可惧。投卦问卜，祈祷皆穷，于是启其秘箧，将夫君昔日围腰之带，缚之于桄榔树上，并贴纸马，保其归程。泥首至地，倾诚祝告。其词哀艳，余夙闻之，许地山先生知之尤详。词曰："信女某门某氏，今因氏夫某某，出外营生，敬求桄榔爷，

加以庇佑；在外衣食充足，起居平安。不许其拈蜂惹蝶，多生枝节。发财以后，早日还家。信女某某再叩。"

余见观音山侧一树，系带无算，既写其形，并题小诗：

"郎心管不住，徒有管郎树。桄榔如棕乱纷纷，形如涕泪涟洄注。亦有枝叶向外发，参差无理亦无格。披头散发若鬼魅，有女虔诚求之切。从知粤妇最多情，粤郎佻达弃之频。遗条束带复何吝，无奈灵树终无灵。

"当日殷勤藏郎带，明知离别良无奈。不恃颜色不恃情，任郎自由行天外。祝郎货利日日增，愿郎心坚亘天地。不望阿郎满载金银回，但愿归来食贫相守不相弃。

"痴心天涯少年妇，空闺思念行人苦。一年半载甘心守，两年不得郎消息。访尽瞽巫祷尽神，海天莫识郎踪迹。开箧启视郎身物，中心呜咽如刀割。此物当日系郎身，思郎不见久沉寂。忍将持去系树腰，郎归不归带先凋。带先凋，永寂寥，思妇之心千里遥。"

桂　林

山水甲天下之桂林，非身历其境不能知其美。其崖壑幽深，群峰屏列。布置既煞费经营，工程亦极为浩大。尤于数百里之清水，明朗如镜，环绕城侧、宽广三里，澄碧漾漾，映照万类。可以就饮，可以就浴，故桂林之山既奇，而漓水之清，应名太清，至于不能更清，虽欲不曰天下第一，不可得也。

苦心经营工程浩大者，言当年之大六也。实则天才，应归之

于造桂林城之人，临漓水，依群山，围独秀峰，凿镜湖。吾在独秀峰上观落日，羊山环列，清流映带，晚霞亘天，金光远射，几乎如人述北京耳！光为大地莫能有之妙，此其上下左右，四面八方，浑成和谐大自然之美，不能割去其一节。故摄影不能寄其美，而桂林山水甲天下，终不能否认也。

土耳其旧京伊斯坦布尔信美矣，山逊其奇；雅典有安克罗波高岗，去水太远；特来斯屯美矣，而与山水若不相关；佛罗伦萨美矣，安尔那焉有漓水之清？至于杭州、成都、福州，虽号为名都，皆去之远甚；若北京、南京、巴黎、伦敦、罗马、柏林、莫斯科、东京、列宁格勒，或有古迹，或有建筑，俱为世界所称道，但以天赋而论，真为桂林所笑也。

世间有一桃源，其甲天下山水桂林之阳朔乎？闻女娲氏遣其侍婢姒灿，至天南取彩石。既运至，女娲嫌其太黑，怒而不用，命弃去，姒灿掷于阳阿，散之满地，劳而无功，自悲命乖。啜泣连日，泪流成河，即今阳朔一带地。姒灿亦怒，掷其石于远处，并石屑亦散之，而为漓水之神不返。故广西多硗硝之山，不毛之地。

桂林至阳朔，约百二十里，舟陆可通。江水盈盈，照人如镜，萦回缭绕，平流细泻，有同吐丝。山光荡漾，明媚如画，真人间仙境也。时花间发，鸣禽赓和。如是清流，又复有鱼。于是渔者架木筏，御水鹰，发号施令，杂以歌声。又有村落历历，依傍山水，不过五七人家，炊烟断续，长松修竹，参列白墙。姒灿所砌假山遗迹，近水处触目皆是。村人或以之为砧，或以之为岸，空灵透彻，人间罕见。其地产竹笋，甘嫩肥美无比；又产香

菇，味绝鲜，皆长年之药。其芋种于荔浦者，大如斗；树结丹果，累累无数，有如落霞，北方人所谓柿，含维他命最富者也。舟次阳朔，流连不忍去，宿于江上。姝姹入梦，要我久留。奈尘缘未断，又复出山。对此仙人，有深愧也。

广成、赤松皆南人，应老子之约，居广西者多年。老子之居，吾曾谒之，不若其徒七星所居之大而深邃。其徒旧居甚多，皆在桂林附近，今皆舍去，诚天下洞府最多之处矣。水泥工程皆极浩大，堆砌亦极工整妙丽。自宋以来，为人发现，题诗纪年，留名刊字者，代不乏人。载诗载屁，坚固不坏。往往临流映带，极其清幽。若象鼻还珠等洞，最足恋恋者也。

郑国渠为秦绩，灌口亦为秦绩，皆称万世之利，湘漓之源在桂林东北百数十里，秦人筑长堤分湘水一部为漓江，亦万世之利。吾友苏希洵、吕镜秋两公，欲在湘漓分流处，建始皇庙，以纪秦功。虽不必遂是嬴政之功，要其法治精神，其行必果，泽及于后世，几无人可方比者。在当时固为暴君民贼，在今日言之，则尧舜文武，俱不足与之一较功烈也，伟矣！

真西游记

24 日（即吾人分手之第四日）昧爽，起视两岸明灯数列，映于深沉夜尽之青黑上，俯视滚滚江流，悉是黄水，略如上海之吴淞口，舟既入港，缓缓前进，盖已抵仰光矣。

饮完咖啡，即披挂与同人登岸，不免有一番检阅护照、防疫证书之类例行手续，时天已大明。

出口尚未及大道，忽惊见上帝之败笔！亦生平所未遇！乃有一人（大约十七八岁男子），大踏步迎面而来，其动态步法，全似鸵鸟，因其两足，共得四趾，其足中凹，每趾有甲，并非败坏，实上帝助手，误以鸵鸟之趾，装配其上，殊属不合，应令拿办……姑以人地生疏不管他算了。

一上大街，即面对金塔，灿烂辉煌，风雨不移，遇润不改，殆无中饱舞弊等情事，自顶及座，全是真金（固然仅仅外表）。及门，一卖花女郎，娇滴滴的，地上堆花，花皆成束，先以不可懂得之语，令吾等解除鞋袜。大家把她打量一番，迟疑片刻，金以为当先觅得友人，定个节目，畅游仰光，不能如此冒昧，轻举妄动，况且赤脚，何等大事……但是摸不着头脑。

即沿塔右转，张君发现了一家咖啡茶店，门前两位黄面执事，穿着裤子，证明他们是咱们同胞，大家便奔赴此店，以吃茶

为名，打听路途。端上几碟点心，颇多苍蝇陪食，医生单君，坚持不食。张君便以最普通国语，询问中国领事馆、西南运输公司……起头语言不懂，原来是福州人，厥后实在不晓得，彼此哈哈假笑，不免快快。

另一桌上，聚着三位彪形大汉，身披深黄长布，一人架着眼镜，觉其有向我们解说样子，单君谓闻此地原有某国游方僧，或者就是他了。于是走向他们，堆起笑容，做着手势。近视之，是缅甸和尚，忽转向其伴，口中支吾，看去似乎表示茫然之意。大家觉得不是话头，付了茶钱，仍向大街走去。不多几步，经过外国药房，柜中站着一人，中等身材，头发光亮，像是一位广东同胞。单先生先要买药，然后问他是否同胞，那位一面走去取药，转面带笑摇摇头，表示不是，我说这药又白买了！

走近一看：原来那位柜台所遮蔽之下半截，围着一条裙子，买卖做完，他便高声叫密司忒孔。一位胖胖的三十岁左右先生来了，说得国语，自称广东南海人，为我们殷勤通了几处电话，一切问题解决。

我尤喜欢找到了老友王振宇先生，并且知道中国银行与所有的银行一样，任何节忌都得放假。从此日起，接连三日，为缅甸张灯节休业，适届阴历十月半，入夜将有非常热闹的光景。

方才晓得顷所经过之金塔，不是那回事，仰光圣地大金塔，还在市外，距此两里之遥。

于是我们便会合吴忠信专使，及荣总领事，一行驰车，巡礼大金塔。

市外树木葱郁，道路整洁，远远望见高巍嵯峨、金光灿烂之

佛塔，越走越近。

停午处，有英国三道头、北印尤葛儿巡捕多位，维持秩序。大家将鞋袜脱下，置于车中，入寺门拾级而登，遂谢绝围裙之向导，笑却两旁兜售香花女郎，走过二三十家白石年轻佛像店、象牙器店、镀金偶像店、玳瑁梳篦店……尤其花店，算上约一百二三十级，便到塔下。

金塔位于距平地约八九丈高之山坡上，其历史与重量体积，我未尝深究，我想你把他拆开，两万吨的货船，是装得下的，通体贴着金，所以永久不会有古老的容色。

地皆用黑白云母石镶成，极为整齐，塔之贴身周围，围以毫无意识、秩序与计划之无数佛座佛殿。殿之大者，中置以无计划与秩序之年轻白石佛像，其大者高可一丈。有数殿正中，以坚固之铁窗，囚一真人大小重可数百斤之纯金佛——头戴尖帽，面带烟容，身饰各种宝石，尤以驴皮红石为多。闻据现下行市，此金佛之金价，即值数十万元，故不得不囚之铁窗重锁中，而香花特甚，真所谓拜金主义也！

此类殿宇及佛座，高大错落，形式不一，接连无隙，往往佛座后，埋一白石巨佛，斜身遮没，为人瞥见一眉，逼促得令人伤心。唯因其胸前，有一席地，为功德者即建一佛座，先建者似较有行列观念，其后陆续填塞，罔有纪极。大座以石或砖造一长方箱，上耸一尖顶，然后施以金饰，务显雕刻纤巧之能，颇如一件首饰，佛即置其中。倘为贵重品质，便即关以铁窗。历时既久，施主或亡故，则金饰剥落，渐有骨董之姿，故新旧殊不一致。

此言金塔周围贴身之殿宇与佛座也，大小约有八九十及百，

其外围即宽广整齐之云母石铺的人行道，阔二丈至三丈。塔不可登，由平地而登塔座之门，东西南北各一。吾等所登之门为正门，故商肆咸集。

人行道外围仍是庙宇，中一例供奉白石年轻佛像，比之小学生上国文课，人人有书册，书虽多，但是同样东西，此处佛像仅有大小差别而已。以艺术眼光观之，尚是初民格调，而无初民率直之生气，盖天下第一呆板文章。亦有一二卧佛，同具最高级之呆板。在此无数殿宇中，有中国人建殿一，佛相貌较俊秀，同人于是自豪。正门及顶处，悬有中国匾额一方。此外沿之庙殿，适如城墙外围，甚少统计学家做一精密计数。

原有古树，皆为保持，颇有奇形怪状者，有就巨榕盘根之隙纳一佛像者。居然在此类建筑物中，为吾等发现一藏书楼。其第一任会长为一华人。是日会所内，集七八少女，整理各种真伪之花，准备点缀佳节。

此处媚佛，不用香烛纸马一类贿具；细香一烟，燃于佛前，亦不恒见。拜佛者，就吾是日所见，以少女为多。大抵面抹可制糕饼之粉，挽一置于脑后之髻；衣短白纱底贴身小衫，掩其平平双乳；围一长裙，恒淡绿色；赤其双足，而拖着如巨舟宽泛伸张于踵后两寸许之大黑鞋。行时沉默，不言不笑，有携子女而来者。其拜佛也，双手向前，握一束香花，花恒白色，将其轻盈飘娜之身，一扭而委于地，自然安放，如懒坐之态，并非跪下。其身或偏向左，或偏右，如拜者意，佛当无所计较。严缄其口，不宣佛号，亦不诵经，但历时颇久，似以殊为冗长之愿望，向佛祈祷者。其不可及处，则双手举花，不感急乏，当有训练工夫，非

同小可。小弟颇为着急，意良不忍，而少女祈祷亦毕，仍是一扭而起，将花插入佛前之痰盂中，安步而出。

至于男子之拜佛，形式便有不同，其跪倒时，左膝曾着地，右足不与之一致，双手举花，口中念念有词——其中不少穿短背心之放恶债阿拉伯人。其不甚可及处，亦在其双手举得好久。往往有一身披深黄色长布之和尚，逼近金佛前诵经，有领导者样子。

吾人巡礼大队，或停或止，滑来滑去（地上往往有油），想到月满张灯夜景，必更可观，于是晚餐既毕，卷土重来。

赤足由西门入，为最壮丽之柱廊，圆柱两列，皆以真金贴饰，每列五六十柱，由下而上，可称伟观。既及塔座，人行道之近塔一面，皆布油盏，星星满地。

有数处十余人集合，头缠白布，击锣捣鼓，吹中国喇叭，又有合唱团，唱时颇整齐划一，皆席地坐着，亦有一和尚为导，团员大半是胖子，高声时，颇有动人表情，因其认真，观者不便发笑。其地蚊虫不少，唱者击节，顺手打去。忽然唱止，即燃起息敢烟，吞云吐雾，缭绕一堂，仍不站起。徐苏灵君为摄一影。

最多之和尚，皆是青年男子，体格亦多壮健，口吸息敢烟，做许多闲人所做之事，不能悉述。

中国冬季，即热带最佳节候，缅甸、印度之雨落完，天气转变凉爽。仰光除大金塔外，尚有两湖绝胜，曰维多利亚湖，曰王家湖，皆在极繁盛之森林外，而维多利亚湖尤宽，赛舟小者亦多。该地巨富，好建别墅于湖旁，其岸高出湖面一二丈，故尤觉美丽。

邝先生导吾等荡桨湖上，微风习习，已无暑气，夕阳乍敛，装成满天晚霞，嵌入蔚蓝天底，倒影入湖，光胜上下。远处之云，渐渐掠过，在金光上，浮起一层淡紫，愈远愈深，幻为各种鸟兽形状之黑点。此时主宰大地之皓月，正在对方涌现，晕于周围，群以为风兆，亦大佳事。

如此风光，可以无憾，同人便开始担心重庆夜袭，又念此时南宁争夺之战，无心耽赏美景。此时肚子饿，不遑追究结论，晚饭后返市。

竭仰光所有之美味，烧烤于道旁，此类多到不可胜数之少女，总是长裙委地，娇滴滴地，把身子一扭，扭在地上，或离地六寸高之板上，右手捧着面条、大葱、辣椒、酱油之属，撮成一把，往口里送，极是津津有味。吃完将肚子一瘪，从腰间取出几个铜板，挺起肚子，张开两脚拖着大黑鞋，一步一步，有时两眼向旁边一瞥，用菊花指头在齿缝内，排出些东西，高高兴兴，向最热闹拥挤的人丛中钻去。宽广之马路上，距离一丈二、四尺高处，结成天网，从网上齐齐整整缀上各色电灯，远处渺然密集，向近展开，直达身后，光怪陆离，宛如置身迷宫。竭仰光所有之舞剧、杂耍，在临时搭起之台上表演，如其白石年轻佛像，有同样之神气。有以老虎为商标之店，在一高台上搬出甚多假虎，有的走来走去，有的净翻斤斗，向客就叫。此种玩意，引致嘴吃东西之孩子不少。形形式式各种民族，有各种打扮，而缅人之特点，仍在不言不笑，雍容静穆。

有一条中国街，商业尚称繁盛。仰光大学中，闻有几位名教授，尤以那位研究中国佛学之英国教授，为有名于世界，惜为时

太促，未往参观。动物园亦罗致珍禽异兽不少。一言以蔽之，在
文物观点上，仰光不失一美城子，若上帝许减其热度二十五度至
三十度，便不难成人世天堂，为此无顾虑、不言不笑、一切希望
献诸偶像之民族之极乐世界。

儿童如神仙

儿童画之可贵，以其纯乎天趣。至真无饰，至诚无伪，此纯真之葆，乃上帝赋与人人平等之宝物。其赋与之期间，与人智能之启发进化，成正比例。

世间往往有七尺之老童，执笔为画，师法两尺五寸小孩者，以为师其天真，此实大谬。人之可能守其初者，无伪而已。米粉菜叶之中，皆含有消灭天真之成分。若鸡皮鱼翅，更多百分之五十功用，盈年累月，吃进如此之多，人有多少天真，能不为所消灭哉。

故儿童之可贵，在其直觉，如与以甜味，好吃；与以苦味，便不吃。虽用药医病，亦不肯吃，打他则哭，大打必号，久当知痛。其所爱好，与其所惊怖，最低限度，绝无虚荣作用。

儿童如神仙，美哉美哉，其所作为，不可法，亦不能法，尤于绘画。若不佞之平凡无能，对之只有艳羡而已。所不慊于主宰造化者，乃其时期之太短，不稍与以延长也。虽然，倘此世界果有学成之儿童者，吾亦终赞叹倾倒之，与对真儿童同具羡慕也！

1935 年初春

性格论

　　Vériét 真，或真理，或中国古哲所云止于至善，或亦可谓之道，乃是人感觉想象之一种标准，为人类精力所赴之最高目的，故亦即科学、文学、艺术之共同目的。人类智慧活动各有其倾向，工作各守其本能。于是，文艺与科学各就其领域，以探索研究真理。于是，工作者各自有其工具，如音乐家应用高低之音阶，画家用深浅之色彩，舞蹈用屈伸之姿态，而科学家用积量之等差。因此，宇宙万有为此三种人分析、抑碎、融会、配搭，以发掘造化之神秘与人力之奇妙。吾今拟述吾艺术家所应用之唯一原料"性格"。造化与人性概可分为三种性格，即阴阳、刚柔及其中间性格。如直属刚，曲属柔，热属阳，而寒属阴。但其间有温，或波浪纹之线，则其中间者也。

　　此仅为笼统之性格，尚非本文所立论之主意也。近代中国作家恒忽略抽象名辞之真义。如性格（Caractère），往往误当作个性（Personnalité）。其实，个性应释作中国"太上有立德"之德，乃从铁砂中冶成之纯钢，非原料中兼包善恶美丑之性格也。

　　纯钢在铁砂中，纯糖在植物中，纯盐在水中。艺术当务之急乃在获取此包含丰富美质之原料，而撷冶、提吸其精英，从粗暴中得雄壮，从琐碎中得博丽，从平淡中求冲逸，从凌乱中致娴

雅。更从而使之升华上达庄严、静穆、高超之至德，即至善尽美，人类功能可跻之极度。运以吾人精妙之思，使此诸德交响合奏，约之以和，乃行媲美造化之伟大艺术品。证以作品，如周公、庄姜之诗，左传之写，郑子产中庸说诚，王羲之书法，陶渊明之抒情诗，司空图之诗品。欧洲艺术，则若巴尔堆农额刊、米开朗琪罗之《摩西》、拉斐尔《雅典学院》、贝多芬的《第九交响乐》、吕特《出发》，皆德之大成，金声玉振，由有我以至无我，所谓与天地合一。

美不必出于一致，善不必出于一途，因各个性格之不同也。如美味，有以脆，有以酥，有以嫩，有以厚，有以清。而必求其极致。但艺术家之成功或天才之形成，必自臻一。最重要之德曰和（Harmonie）。

艺术家天秉之性格，自然易为造化中相类之性格所激动，而有以表现。天秉有厚薄，即天才之大小也。顾教育之功，可以人力补其不足，唯于原秉赋者无功。

故欲完成一己，亦可谓发挥个性，除洗练其德性、淘汰砂砾以外，必须兼备其相反性之一面，如能刚而不能柔，能大而不能小，则将缺乏德之和。盖此艺者，用钢而已，非无柔也；显其大而已，非不能小也。故仅有一面不得谓之全，且往往觉其残废，不可不知也。

<div align="right">1941 年 4 月 1 日槟城客中</div>

美术漫话

一切学术有一共同目的，曰：追寻造物之真理而已。美术者，乃真理之存乎形象、色彩、声音者也。音乐为占时间之美术，当非本论之范围。兹篇所论，专就造型美术，阐明其意。造型美术，亦分为两途：一曰纯正艺术，即绘画、雕型、镌版、建筑是也；一曰应用艺术，亦曰工艺美术，乃损益物状，制为图案，用以美化用具者也。

吾人在立论之始，应于题之本身，定一解说。中国今日往往好言艺术，而不谈美术。艺术者仅泛指术之属乎艺事而已。美术者，顾名思义，则为艺术者，不徒能之而已，盖必责之其具有精意，于人之精神，WAJ有所发挥，故其学术，因欲奔赴此神圣"美"之一目的。于是在同一物事上，各人得自由决定其形式，又利用一形式，求一适合之内容，以赴其所期望理想之美。而其精神，亦必为所探讨之真理。所谓形式内容，不过为作者所用之一种工具而已。

内容者，往往属于"善"之表现。而为美术者，其最重要之精神，恒属于形式，不尽属于内容。如浑然天成之诗，不必定依动人之题，反而如画虎不成，则必贻讥大雅。故美术恒有两种趋向，一偏于善（则必选择内容），一偏于美（全不计内容）。偏

于善者，其人必丰于情绪；偏于美者，其人必富于感觉，各有所偏，各有所择。顾美术上之大奇，如巴尔堆农之额刊，如米开朗琪罗之《摩西》，如多那太罗之《圣约翰》，如拉斐尔之《圣母》，如提香之《下葬》，如鲁本斯之《天翻地覆》，如丢勒之《使徒》，如伦勃朗之《夜巡》，如委拉斯开兹之《火神》，如吕德之《出发》，如康斯太布尔之《新麦》，如特纳之《落日》，如门采儿之《铁工厂》，如罗丹之《加莱义民》，如夏凡之《神林》，如列宾之《伊望杀子》，如倍难尔之《科学放真理于大地》，如达仰之《迈格理女》，如康普之《非雪忒》，如勃郎群之《码头工》，无不至善尽美，神情并茂。比之中国美术中，如阎立本之《醉道》，如范中立之《行旅》，如夏圭之《长江》，如周东邨之《北溟》，无不内容与形式，美善充乎其量。孔子有"美而未尽善"之说，故人类制作，苟跻乎至美尽善，允当视为旷世瑰宝，与上帝同功者也。

善之内容可存而弗论，至其所以秀美之形式，颇可得而言。盖造物上美之构成，不属于形象，定属于色彩。而为美术之道，舍极纯熟之作法以外，作者观察物象之所得，恒注乎两要点，其表现之于作品上，亦集中精神于此两点。所谓色彩，所谓形象，皆为此两点之工具而已。

此两点为何？曰性格，曰神情。因欲充实表现性格之故，爰有体，有派；因欲充实表现神情之故，爰有韵。

美术之起源，在摹拟自然；渐进，则不以仅得物象为满足，恒就其性之偏嗜，而损益自然物之形象色彩，而以意轻重大小之。此即体之所产生也。

派者，相习成风之谓。其所以相习成风，皆撷取各地属之特有材料，形之于艺事，成一特殊貌者也。

所谓性格者，即刚强、柔弱、壮丽、淡泊、冲和、飞舞、妙曼、简雅等，秉赋之殊异或竟相反也。故须以轻重、巨细、长短、繁简之术应之，所以成为体也。

神情在人则如喜怒哀乐，妙见其微，艺之高深境地，其所以难指者以其象之变也。其于物情，则如风雨晦冥，皆变易其寻常景象。要在窥见造化机理，由其正而通其变，曲应作者幽渺复颐广博浩荡之襟怀思绪。此艺事之完成，亦所以为美术也。

至于工艺美术，其要道在尽物材之用，愈能尽物材之用者，为雅；愈违物材之用者，为俗。雅俗之分，无他道也。

1942 年

谈大胆

大胆云者，乃直抵险峻之境，向窈窕之地驶泳，不左右、前后、上下偏，而安全稳定。此境须精确衡量时间之缓急，以折衷其迅速之行程。刹那一掠，无游移之余地，故大胆为定力之表现，非行险侥幸之谓也。

友人告吾，卅一年四月间乘汽车经广西南丹，路因附近轰山，致左右陷成深阱，路面几不及车两轮距离之宽。于是，往来之车皆停驻，以待修复，积十余辆，无敢试越者。会一资源委员会车至，司机某毫不迟疑，一冲而过，两轮适压阱之两极，车安而路无损。使非胸中极具把握，苟稍左右倾，未有不坠落者。停驻之众咸鼓掌。于是，随其后尘过者又数辆。

庖丁解牛，固无危险也。此君以身试，非艺之至高，其焉能如是之暇而裕乎？其一掠之效并能赋人以胆智，步其武而验。诚哉，其为君子之德，风也。此大胆之可矜式者也。

怯者往往在平坦处作势，至紧张之际束手无策。一如画家在树枝或顽石上逞其逸笔，逮遇人物或动物关键处，即迟疑震恐，现其颤栗觳觫之情。彼持身慎重者固无可置议，唯扬威于康庄之辈，为深可笑耳。

1943 年 1 月赴桂道中记

习 艺

艺术家凭天才，固也。但世尽多天才，未有不经一极长时间之考究与夫极丰润灌溉培养而成者。天才者，言此人之有特殊领悟力也。时间者，所以熟练其了解及想象也。培养者，乃际遇，所以节其时坚其成，有余境俾其自化也。简言之，即表其特性，优且裕，而自创作之也。

人类造作中艺人所分配之任务，乃留遗人情感中一种现象，使之凝固，使之永停。例如声，有悲欢喜怒，音乐乃节奏之成调，逮调出，人即直觉其喜怒哀乐。画，表色者也；色之感，有壮、快、沉。其境不得时遇，画则显之。次如雕之状形，舞之寄态，建筑之崇式，诗之抒情，文之记事，皆莫非造一种凝固之现象而已。

天才不世出，人之欲成艺术家者，则有数种条件：（一）须具极精锐之眼光与灵妙之手腕，（二）有条理之思想，（三）有不寻常之性情与勤勉。目光手腕，乃习练而产生之物，在确视确写，精察繁密之色，而考究其复杂之状。习之久，则自然界任何物象，一经研求，心目中自得其象，手自能传其形，夫然后言创造，表其前此长时期中研察自然所独得者。于是此创造，乃成人类造作。然思想无条理，何能整顿自然。性情不异，则无所遇。

非勤，则最初即不能得艺，终懈，则无所贡献于世也。

　　欧人之专门习艺者，初摹略简之石膏人头，及静物器具花果等，次摹古雕刻，既准稿，则摹人（余有摹人专篇当续寄登）。盖人体曲直线极微，隐显尤细，色至复，而形有则。习艺者于此致其目光之所及者，聚其腕力之足追随者，毕展发之。并研究美术解剖，以详悉人体外貌之如何组织成者。摹人自为主，摹人外更须出写风景及建筑物。复治远景法，以究远近之准何定理。又治美术史，借证其恒时博物院中观览之古人杰作之时代方法变迁。治美学，以究人类目嗜之殊。治古物学，所以考证历史者。故艺人既知美术于社会、于人类、于历史、于幸福，种种之关系，其造作之品，有裨群体可知也。

述 学

　　鄙性以好写动物，人乃漫以华新罗为比。其尤加誉者，则举郎世宁。齐人只知管晏，固莫可如何，实吾托兴、致力、造诣、自况，绝不与彼两家同也。民国初年，吾始见真狮虎象豹等野兽于马戏团（今上海新世界故址，当日一广场也），厥伏威猛，超越人类，向之所欣，大为激动，渐好模拟。丁巳走京师，游万牲园，所豢无几，乃大失望。是时多见郎世宁之画，虽以南海之表彰，而私心不好之。旋旅欧洲，凡名都之动物园，靡不涉足流连。既居德京，以其囿之布置完善，饲狮虎时，且得入观。而其槛式作半圆形，俾人环睹，其动物奔腾坐卧之状，尤得伫视详览无遗。故手一册，日速写之，积稿殆千百纸，而以猛兽为特多。后返法京，未易此嗜，但便利殊逊。吾以写安德罗克勒斯之狮曾赴巴黎动物园三月，未尝得一满意称心之稿也。平生于动物作家，最尊法人巴里，次则英人斯旺；其外，则并世之台吕埃莫亦佳，皆写猛兽者也。写鞍马者，恒推法·麦索尼埃为极诣，当代英国 Munning，亦有独到处。而翎毛作家瑞典李耶福尔斯为东方代兴，竟无与抗手者，皆吾所爱慕赞叹，中心藏之者也。顾未尝欲师之，吾所师者，造物而已。所诣或于华、郎两家，尚有未逮，要不以人之作物为师，虽亚述、希腊古名作，及吾国六朝墓

刻无名英雄，吾亦不之宗也。吾所法者，造物而已。碧云之松吾师也，栖霞之驴吾师也；田野牛马、篱外鸡犬、南京之驴、江北老妈子，亦皆吾所习师也。窃愿依附之而谋自立焉，庶几为阎吴曹王徐黄赵易所不弃耶？家鸡野鹜，兼收而并蓄之，又深恶夫中西合瓦者。

半解之夫，西贩藜藿，积非得饰，佟然狂喜，追踪逐臭，遂张明人，以其昏昏，诬蔑至道，相率为伪，奉野狐禅，为害之根，误识个性，东西伧夫，目幸不盲，天纵之罚，令其自视，丧心病狂，嗜食狗矢。司空表圣，谓真气远出妙造自然者，固非不佞之浅陋所可跻也，奉为圭臬，心向往之。

智　慧

　　艺术乃智之体现。智慧之作用尤在于能观察，能剪裁（即切取）。观察精，自能得色之和。能取景，则不特尽象之用，且无处无画，应用莫穷。如沙漠，大地上最无聊所在矣，热罗姆之狮蹲其前，旭日初起，遂现一不可思议壮丽之景。又如海仅水平一线，介乎上下两端，而英国作家有专研之成杰作者。故不朽之名画、固不悉赖乎明媚之山水、奇妙之人物、荒诞之思想，惊动之题目。苟善撷取，则断垣一角掇以芳草，村姬顽躯张其齄笑；又或偃树一枝光分远近，工具半壁象征勤劳。苟为巧妙之节取，卓越之作法，皆能呈惊心动魄之观，成陶情赏心之药。

漫　谈

中国画之妙处，有如水之就下，自成文章，奔流穿涧，漩转萦回。或一泻百尺如飞瀑，或涓涓滴滴若吐珠。要以引用自然，随势顺逆为其极则，以自然入乎规矩者也。西洋画如打台球，三球相距或远或近，顺者易合，逆者每违。而必深解其理，迫之相撞，旁敲侧击，缓急疾徐，率直迂回，求其必中。其奇妙时，神出鬼没，变化无穷，而值合乎数理。此以规矩入乎自然者也。顺势以成至美，乃中国之写意画。设境求其实现，乃油绘之能事。

为学如植果树。野桃荫一亩，果实累累，枝叶繁茂，但以未经接枝，终无嘉果。其产嘉果之树，不必藉有伟巨之本干也。

劳之反面为逸。闲暇云者，固无所事事，逸则有事如无其事也。故形容词之逸气逸笔逸才，乃言其从容解决困难也。

文明之极，必入细密。细密乃感觉之及乎精微处，不可幸致。抑文明果不臻细密，直可谓之不文明。而其弊也，失之琐屑。溺惑微末，忽略远大。如善饮茶者之辨水味，爱书法者之审拓本，往往置茶之好恶与书之良否于不顾。有友人工书而宝一旧拓王居士砖塔铭。夫砖塔铭书之纤弱，友人自书且远过之。徒因旧拓，偶一展玩，详辨其锋擦起落，若有无穷之趣。善辨味者又尝一果羹，自抒异向，对于笋蕈之鲜漠然不顾，以人人知之也。

故知细密者乃起于观察精微者骄傲心理，往往不惜抹杀有目共睹人同此心之至美，以为平常，视若不屑，此矫情之极也。夫白、甫之后乃有李贺，可云贺之诗遂高出李杜乎？驯至治书者忘却右军，为思想者，不解经典，久之衣先其御寒之功，目反无司明之用。夫趣 Legoût 良不宜恶陋，但舍本逐末至此，则古人玩物丧志之戒为不虚矣，是细之过也。

椎鲁不文究害乎雅，信也。故好纯色、纯味、纯形者，号为思想简单。但千章百彩俱带灰色，必有损乎明。众香杂味若尽椒盐，究有何味？六合石子固无纯方纯圆者，但其硗确，毫无常形，拾者亦必不取也。中国蠢人欲效欧人之善用灰色也，将一切绸缎绫罗尽染灰色，同样深浅，置于一处。于是，灰紫、灰绿、灰黄、灰青、恶劣盈前，不堪入目。其可厌处，较之苏北人绿裤红带，尤为过之。何者？因人之肉色无纯色，往往服用纯然红绿，尚得调和。今之为细密者，以一律之灰装成一人，苟其人既非颜如渥丹，或美同冠玉，必装成不可向迩之十足灰气，无可疑也。纯色、纯形（方圆）、纯味所失，仅有时粗鄙已，但真趣洋溢。其不通者，遂以无色、无形、无味易之，诚哉其半解也，其陋抑尤过于粗鄙也。

人之思想日密，所撷日繁，领域扩大，和谐易为。往往昔之无用者，今能得其无上之用。决无昔日有用之物，今反无用也（除非八股及小足）。故灰色与椒盐，昔人不取而已。何至遂舍弃纯色、纯味、纯形？科学家固有以毙一虱立大功者，独未尝言为稼穑者之无裨于世也。

是故最通人之理解往往不可取，因其人多守深人无浅语之

训，指点入骨，用之不全者，有害无益。吾友张大千爱梅瞿山之画，不惜以千金致之。梅画清丽淡逸，大千又嗜痂有癖，固无可置议，其实大千自画已远过之。法倍难尔先生标举 18 世纪美术皆厚人之所薄，而自矜骄傲，其流毒于他人，不遑计也。虽然，卓绝之人固能利用一切毒物，了无障碍。顾世间此类卓绝之人皆自探险巇之径，自寻烦恼苦毒，甘之不悔，无所用其指示也。其为芸芸民众谋利益于善恶美丑之途，当示以区别矣。不佞之愚，固未尝甘自居于蒙昧也。

初学画之方法

学画最好以造化为师，细致观察其状貌、动作、神态，务扼其要，不要琐细。

最简单的学法是对镜自写，务极神似，以及父母、兄弟、姊妹、朋友。因写像最难，必须在幼年发挥本能，其余一切自可迎刃而解。

须立志一定要成为世界第一流美术家，毋沾沾自喜渺小成功。文史、生物、算数、理化等普通课程为必要之常识，不可忽也。

艺术家能精于素描，则已过第一种难关，往往自身即成卓越之作家。故曼特尼亚、丢勒、伦勃朗，皆千古之最大画师，而近世戈雅、倍难尔、佐恩、白朗群、康普，亦皆不可一世之大画师也。

学画之步骤

人类知识之营养以自成。其伟大学者，养也；创作者，发也。知识之获得匪止一途，有从视而得之者，有以听而得之者，有以尝而知之，有以嗅而知之。然后，加深思明辨，是谓有成。画者，乃以视而得之知识也。

美术之目的与人生之目的相同，曰止于至善。

学画之步骤有七。一曰定物位，二曰正动作，三曰察明暗，四曰求神情，五曰研结构，六曰得其和，七则求作法。至五、六、七步，个人精神渐以展舒，知所取舍而自成体。自精研造物之结果而个人之性格得以完具，因得借其功能，创造艺术。故孟子曰："五谷者，种之美者也。苟为不熟，不若荑稗。夫人亦在乎，熟之而已矣。"夫果不善培养不熟，人不学无成。故艺术之事乃功力所诣，无所谓天才也。

艺术漫话

巧之所以不佳者，因巧之所得，每将就现成，即自安其境，不复精求。故巧者之诣，止于舒适平易，无惊心动魄之观。孔子曰："巧言令色，鲜矣仁。"

吾国近人中最擅色彩者，当以任伯年为第一，其雅丽丰繁，莫或之先。时人则齐白石为谙此理。夫其健笔传神阿睹者，已为艺人之所难，讵知尚未尽其能事耶！

所谓笔墨者，作法也。气之云者，即黑白之相得、轻重疏密之适合也，与韵为两事，而为体也不相离。韵者，节奏顿挫之妙，即物象之变之谓也。凡得直之曲，得曲之直，得繁之简，得简之繁，得方之圆，得圆之方，得巨之细，得细之巨，其奇致异趣，皆号之曰韵。要之不得其正，则不知其变。晴空明朗乏韵；烟雾迷离，或月下灯前则有韵矣。何者，物之色象变也。

公正率直，非不佳善，而诙谐笑谑，则多韵致。故韵者正之变象，非诈伪也。韵生幻境亦非伪也。韵与正之辨，与幻想之辨，皆极几微。能知直之至，便足以知曲，不必习知曲也。能明乎色象之正，便即可推知其由变而生之韵，不必求韵也。求韵不可必得，而有误趋虚伪之危，不可不察也。

中西艺术之异同与比较

造型艺术之起，原均由人类热情，欲停留其所感，印飞驶之现象。故初民所为，遗于吾人之艺术制作类，多动物、鸟兽、水族之形（法国、西班牙）。厥后，人类文明进步，各种工具渐渐完备，于是，摹拟之领域扩大，于艺术终至能写出极似之人像。

西方艺术之能刻划人像，如埃及，如希腊伯里克利（大约须在距吾人二千五百年前）时代，方能达到。吾国据记载，亦须至汉代。最著名的如毛延寿画明妃故事。而石刻无闻。

顾古希腊因尚武精神，各邦均建立竞技优胜者之像于公共场所，以人体美昭示大众，遂成为后日欧洲艺术之典型。中国艺术倾向鸟兽飞舞姿态，如汉代所遗留（尤以成都附近出土之石椁所刻为精妙），奠定后日自然主义之规模。

中国艺术虽在中古时代染有极浓厚之印度影响，但至唐代即能完全摆脱其风格，而自建宗派，由宗教艺术一变而为自由之抒情艺术。一如希腊以来绘画为壁上装饰之用者，至文艺复兴时代，大量作品均为悬挂之用。中国艺术，尤其是绘画，从唐代起，就从造物各种现象平均发展，匪如西洋艺术终以人为主体。故中国之山水画早于西洋画中之风景画，成立在千年之前。

中国画之建立应归功于王维。王维为文人画之远祖。古人谓

观摩诘之诗，诗中有画，观摩诘之画，画中有诗。以后更由苏东坡等特别推重王维之画，于是，中国画家必须先取得文人资格，方显得名贵。

　　欧洲国家教育发达，人人有普通常识。故艺术家任何不文，必不致如吾国工匠多目不识丁者。溯中国之所以重视文人画，无非求其雅。艺术中唯一恶魔为俗，西洋艺术亦同一观点。特西洋艺术所标举之德如华贵、高超、静穆，次则雄强、壮丽，匪如中国审美观念之简单明了，仅标举一雅字而已。

造化为师

艺之来源有二：一曰造化，一曰生活。欧洲造型艺术以"人"为主体，故必取材于生活；吾国艺术，以万家水平等观，且自王维建立文人画后，独尊山水，故必师法造化。是以师法造化、或师法自然，已为东方治艺者之金科玉律；无人敢否认者也。但法造化，空言无补，必力行乃见效。一如吾先圣、先哲留遗几许名言，但不遵守，亦无补恶风浇谷。且恐有歪曲其意义，假借之而为乱阶者，比比是也。至于艺术中之绘事，若范中立久居华山，其画乃雄峻奇古；倪云林、黄子久，生长江南无锡，故所作淡逸平远。何者？皆师资所习见之造化，忠诚写出，且有会心，故能高妙也。以时人论，齐白石翁之写虾蟹蝼蝈，及棕树芭蕉，俱成独诣，自有千古。夫写虾蟹蝼蝈、棕树芭蕉至美，已可千古，则造化一切，无不可引用而成艺术家之不朽者，此事之至明显者也。张大千先生之山水，不愧元明高手，惜有一事，乃彼蜀人，而未以蜀产之大叶榕树入画，因蜀中自古少山水大家，粤湘亦少，因画中未见此树，而此树实是伟观，非止其功荫庇劳人而已。北平自古亦少山水大家，因之其所产白梜巨柏，亦未见于画中：但团城大梜，公园古柏，俱是天下至美之物。吾人既习焉不察，固然奇怪，而画家亦习焉不察，则非麻木而何？！而必乞

灵于枯竹水石，苹果香蕉，直天下之不成材者矣！故师法造化，既是至理，应起力行，不必因为古人未画，我便不画；古人绝无盘尼西林，若今日之顽固者，倘患腹膜炎，遂可听其死去，有是理否？抑范中立、倪云林辈，苟生长北平，恐早即画成多种白皮松作矣。北平之所以成为文化城，正因其生活丰富，此丰富之生活，乃画家之不尽泉源。如城居劳工、近郊农夫、优孟衣冠、街头熙攘、穷酸秀才、豪华侠客、红杏在林、碧桃满树、骆驼出塞、鹰隼盘空、牡丹成畦、海棠入梦、更夫扫雪、少女溜冰、百灵赓鸣、金鱼荡漾，无在而不可以成佳构、创杰作，何必定走访故宫博考收藏，取象于宋元皮毛，乞灵及赵，董骸骨耶。日本逐臭之夫，又以西洋狗矢，特置中国艺坛，故其影响，甚为恶劣。不佞初到，正做廓清荡涤之工，渐期纳入正轨，倘多豪杰之士，定继欧洲代兴。大丈夫立志第一，继往开来，吾辈之责，幸除积习，当仁不让，凡我同道，盍兴乎来。

1947 年

危巢小记

地之初，汪氏之祖茔也。已近百年，故有数拱之树，吾人得浓荫密庇，恣意流连者，汪氏先民之遗泽也。古人有居安思危之训，抑于灾祸丧乱之际，卧薪尝胆之秋，敢忘其危？是取名之义也。伏思十年以来，薄有所作，皆成于困顿艰难之中，尘垢迫窄之境，以精集力赴，所宣亦尽亦畅。今兹有高大之堂，面南之室，手挥目送，为逸良多。黄山之松生危崖之上，托根石隙，吸取云露，与风霜战，奇态百出，惊心骇目。好事者命石工凿之，置于庭园，长垣缭绕，灌溉以时，屈者日伸，瘦者日肥，奇态尽失，与常松等。人因好其奇而收之，不知营养充实适以损其奇也。悲鸿有居，毋乃类是。吾诚乐此安宁，而与群生同其熙皞也。吾诚愿以遨以嬉，坐享近世可能一切舒适也，奈吾无方，以息吾既见之深虑也。若吾性之磅礴纵横，所发挥者，固无当大雅一笑，有之亦奚为也。抑正悲其生产之无已也。

第二辑　中国艺术

评文华殿所藏书画

各国虽起自部落，亦设博物美术等院于通都大邑，俾文明有所展发。国宝罗列，尤其珍重，所以启后人景仰之思，考进化之迹。独我中华则无之，可慨叹也！而于东方美术代表之国家，其衰也，并先民之文物礼器，历史之所据，民族精神之所寄之宝物，悉数而丧之，使靡有孑遗焉，不尤可痛耶！吾往来南北，所见私家收藏古件可万计，佳者固夥，但生民憔悴，居吾旁者复以重利相啖诱，其存也亡也未可必。且嗜古之士，大抵均昔日治东方学者之遗继，自今收藏家子弟得与乃祖乃父同其笃好乎？自未可知，自可为物危也。虽然，吾后起者倘有幸能以世界之美术物饫我印象，以世界之自然物扩我心志，有所凭焉，讵患不能自立！特吾古国也，古文明国也，15世纪前世界图画第一国也，衰落至一物无存焉，不当引为深耻耶？嗟何术矣！愿与吾同志发奋自振，请从今始。

戊午三月，与画法研究会诸同志观清之文华殿古书画，以鄙见评之如左。

最佳者：徐熙《九鹑》卷，惠崇《山水》卷，黄筌《鹰逐画眉》立幅，李相《山水》，林椿《四季花鸟》卷，赵大年《春山平远图》，赵子昂《山水》卷，张子正《花鸟》册，实父《仙山

楼阁》，朱纶翰《松鹤》大幅，郎世宁《白鹰》，徐扬《山水》，东坡《治平帖》。

次佳者：苏汉臣《婴戏图》，龚圣予《钟馗嫁妹图》，李龙眠《山庄图》卷，郭熙《记碑图》，王蒙《山水》，钱舜举《洗象图》，云林《山水》，沈石田《山水》幅，金廷标《山驿图》，董（其昌）临范氏（中立）及巨然（作品），恽（南田）画菊，智永《千文》。

南唐徐熙画《九鹑图》卷，精工妙丽，其结构天然，设色浑逸，笔力复遒劲。凡用作写花鸟之长，于彼一无遗缺，宜乎冠绝千古，无人抗衡者也。凡鹑之喙、之目、之羽、之足，逼近真鹑，无少杜撰，而于俯仰、瞩啄、飞翔诸势，尤运匠心，臻乎妙境。其草木野花衬托之物，亦皆精意摹写，如干之劲、叶之灵、草之柔、花之简雅而不繁，非其全才谁能至，此为全璧！不可思议。

五代黄筌《鹰逐画眉》幅，精神团结，情态逼真，虽无款识，诚非黄筌莫能作也。其趣视徐熙略异，徐尚工雅，黄尚简劲，二者相衡，莫能轩轾。本幅以鹰之疾转，厥状恣厉，为最得势。画眉趋避危急，毕具哀鸣之态。其小树枯草，均以焦笔出之，允称丛驱，此则尤难能可贵者也。其鹰眼之疾，翅之劲，画眉之喙爪之瘦，阅者均不可忽意失之。

宋惠崇《山水》卷，浑秀极矣。其画派在当时殆独创。凡作平原而悉渚岸萦回之势及花木水石错杂辉映之韵，他人莫之逮也。惠崇僧也慧矣，有御者题诗，尚不恶，此尤为画幸也。

李相无赫赫之名，其画则绝佳。本幅层峦叠嶂，气极雄古，

远近皴点分明，可师法也。其笔既妙，其景尤佳。山势盘旋而上，直抵云顶；山径曲折，约略可指；悬瀑幽壑，间以石梁。近处则长松挺秀，古雅无伦。山人群集，如无怀、葛天之民，悠然怡乐。房屋界画尤精，巨石横亘水际，状奇丑尽致，水流清泓，似可掬而饮也。

林椿《四季花鸟》，工妍极矣。宋人作画，其布置最精，故虽毫点厘画略无板刻意。唯其工细，故花瓣之倾侧、叶之反正、蕊之娇、蒂之固，其态乃毕现。而鸟羽之郁丽，及分配布置，乃能悉合美理，靡有缺憾。今人以刻画为工，失之远矣。

赵大年画，彼中有二幅，一卷一立轴。卷柔曼无足奇，直系赝物。轴则春山平远，葱郁润逸，观之神往。此非专持笔墨之精到，亦景之妙致之也。古人写山水，恒不计景物之佳否，即纵情挥写，其成也如一张杂乱之山水木石标本，有何美趣足以动人？如此画木之疏，望之远，水之清，山之秀，对之心旷而神怡焉，不可贵哉！贺履之先生以为未必真迹，吾则不以姓名为重也。

元赵子昂《山水》卷，工雅典丽，得未曾有。景物幽逸，画笔灵巧，不愧大家。清流激湍，数人据一廊，濯足其间；群松迤逦，大田万顷，青绿交辉，云山霭黛，真奇制也。

张子正《花鸟》册，写生入神，其鸟其花，虽以简笔出之，而工致独绝。此其功力之深，不可几及，非如李复堂辈漫无纪纲、瞎画妄涂者比也。（此册今不在，乃前所见也。）

明仇十洲《仙山楼阁图》，以仅尺余之笺，作楼阁连亘，椽缆如丝，人仅若蚁，真神工也；云山缥缈，亦极有韵致。惜为俗人打满俗图章，画损色不少。

清朱纶翰指画大幅《群鹤松图》，伟丽空前，莫与伦比。笔法极苍润，设色极浑雅，吾前未之见也。群鹤游适极自然，泉石最佳，旷古莫能作者。松以最近数株为极则，左边略远者，略嫌未尽善，松针亦未分疏密隐现，为微瑕可惜也。

郎世宁以意大利教士来东夏，无端遂以画名，以其欧法施诸我脆弱之纸绢，能愉快运用，诚称不易。唯意大利此时拉斐尔出，彼不能传其长，以供献吾华，非其忠也。吾见彼画可十余幅，其精到诚非吾华人所及，所欠者华画宜有韵耳。今之欧画已完美至极度，但彼时尚未也。所悬《灵芝献瑞图》大幅，壮丽独绝。白鹰立岩上尤骄纵可喜，泉水潺潺若闻其声；紫藤系于松上，婀娜新鲜，为最耐寻味之点；其余若草若石，均俟改良；芝极佳，松本太屈曲，然其画法佳也。

徐扬画精极，有清一代画山水者独盛，而未有一人特过前人，兹有之，其唯徐扬乎？画悬于清之文华殿者，若徐扬之作，亦足使人满意已。本幅为大帧山水，结构极精，云山苍苍，尤足辟前人稀有之境；其石古，其山峻，其水活，其树郁而理，其人简而雅，其景宽而幽，其气雄而厚。清之山水，吾鲜取，然得此一帧，足使人无憾已。

苏书固佳，此《治平帖》真佳绝。钟张二王之真迹不可见，但使彼重作《治平帖》上数字，恐未定过长公也。在南见陈希夷真迹，来北则见此《治平帖》，可以餍足愿望矣。

苏汉臣《婴戏图》，设色极雅；所作小孩，未能竭天真烂漫之态，其工洁足多耳。

龚圣予《钟馗懋迁图》，殊诙诡可喜。小鬼百十，无一不神

情毕具，而于数鬼打翻扛物之态，尤杂乱可笑，开滑稽讽世画之先矣。树木结构均佳，山略嫌未逮。

郭熙画所见不多，此《访碑图》殊秀且健，人马至工整可法，赑屃负碑亦挺拔，古木森然，树瘿剥落均有致，但树法变化太少，为微憾耳。

王蒙为元四大家之一，后人崇拜至于极，所见真迹亦夥，但终嫌彼胸中邱壑太多，淋漓满纸，未能尽当也，顾其笔墨无可议。

钱舜举花鸟可继徐、黄，人物亦佳。凡工花鸟而又能精人物者，为至难能之事。《文殊洗象图》，绝清雅，可传也。

李龙眠《山庄图》卷，绝工细，有神采，水亦佳妙。白描良不易，可传也。

云林《山水》在其中者，均非精品，古木竹石尤不真，山水幅略有意耳。

沈石田之画本在仇、唐之下，但兹山水幅，绝清奇可喜。恽画《南竹石》幅，秀气夺人，可爱也。

金廷标画本不雅，然殊有力量。用写作石角嶙峋则甚合，其山驿驴夫拉扯之状殊入神，诸人夫及驴亦绝佳。吾人论画当就画立论，不必以人举画，以人废画，为艺外人之言也。然则此画可贵矣。

智永《干文》极茂密奇整，某跋以为学钟太傅，则殊附会。其书实出自右军，若谓右军亦出太傅，彼直远绍之，何不径谓之远绍中郎哉？是宜清界限也。

鄙人所见陈列物之佳者止于此，香光有数件颇佳，但彼之书

画均薄弱少力量，画略秀，书则孱弱尤不堪，不足称也。

徽宗之画甚佳，若其书，直野狐禅。近人常以篆笔作草书（如吴昌硕）、以散氏盘作北朝今隶（如李瑞清）自矜，真可叹也。盖各体中笔意变化，已不可思议，尚何待从他处假借，势必至如今日姜妙香之道白，半粗音半细音，极难听而后止，而所篆者复不篆也。此意，吾侪学者应知之，毋为所惑（若各体并精者，是有相喻忘形之处，然高妙如邓石如尚未逮，他人岂许冒充）。

阅古人作物，一见即奇异，或叹所见不如所闻，此为第一天性；若待人述或己默想其历史之妙点，然后相喻，此为第二天性。凡学者宜先以古人与今人一较，再与自己一较。今人无可及，自度以终不可及，再细审彼作品中有独到，使人不可及之处，如此一衡，彼之价值与己之价值均出。今人之所以不及古人者，以其己身本来未设想，或预备一位置也。吾人幸毋蹈此自弃之恶性，则或有进化之机乎。

1918 年

学术研究之谈话

　　一国美术之发达，非仅"开设学校"与派遣留学生所能奏功，不得名师，学不足以大成；不见高贵之名画，而仅肄业于学校，所得甚浅，此学校之不足为力也。留学生能苦志励学，为己计诚有用，而为人计，终属无用。此派遣留学生之不足为力也。求美术之发达，止有建筑博物院之一法。一国有美术博物院，凡系上帝赋予之天才，均得有所表现，从来维持国家之文明者，本赖提高人民程度之水平线。如彼法国，一切学问，水平线已提高，少数沽名钓誉之徒，不敢以大言不惭之态，自鸣其新，正如中国多能文之士，后生小子，终不敢于文章一道，妄作解人。唯中国各地，大规模之画院，至今尚付阙如，学者坐井观天，不见世界名人之杰作，夜郎自大，不知天有几许高，地有几许厚，滔滔终古，遂永无向上之心矣！悲鸿略具知人之见，亦有自知之明，从不敢以大美术家自居。悲鸿深知世界名人杰作，均从工力而来，偶临画院，有所观摩，惊叹之下，奋起直追之念，油然而发。迨经一度揣摹与领会，乃窥见前人弱点不少，知我有能力，勉自为之，等量齐观，亦非难事。予此行自欧东归，兼从事于劝建博物馆之运动，殆如古语所谓"己欲立而立人，己欲达而达人"也。欧洲今日，言论庞杂，画家之派别，日见其烦琐，再

阅若干年，耆旧名宿，将相继谢世，古人之遗制，售价必异常腾昂，甚至难于搜求而不可得。当此世运绝续之交，正我中国不可错过之好机会。悲鸿生平有两大志愿：其一为己，必求能成可自存立之画品（按此殆指名人传世之作）；其一为人，希望能使中国三馆同时成立，（一）通儒馆 Académie（一作学士院）；（二）图书馆；（三）画品陈列馆 Galerie（即美术博物院）。三者不可缺一，有互相维系之功用也。（按巴黎之学士院，共分五部，曰文学、曰美术、曰科学、曰考古、曰政治经济，美术家能与科学家接近，用意至善。）人之所贵者在良心，其一切皆虚幻。学问之道，宜向正路奋力前进，如无前辈典型以资模楷，往往无所适从。譬如日本，维新以来，美术家之问学海外者多矣，而其造诣，终难高远，实因美术陈列馆，不能如彼欧美之有大规模也。现在中国之所谓美术，唯愿其暂时不甚发达。若不幸而误入歧途，发达之后，他日反将多费一番纠正之工夫，而后乃可从事奖进。譬如画架张布幅，有反钉者，必须先"拔下"一次，而后再能钉上，舍近就远，欲益反损矣。

本人工绘事，并喜研究各国之写真片与印刷品，因今日世界名画，真迹之流传，每不能如写真片与印刷品两者之普遍也。中国距欧甚远，彼邦名作，不易供我玩赏，退而求其次，如印刷品与写真片；可分"多色"与"一色"之两类。多色一类之最美者曰"五彩珂罗版"，与市上常见之寻常珂罗版，相去天渊。寻常珂罗版之通弊为不能深入显出，而德国之五彩珂罗版，设色甚厚，印制甚精，阅者展玩副本，无异摩挲真迹，刻玉足以乱楮叶，真觉天衣无缝。每片之价，有需一百二十金马克者，此乃德

国柏林写真会社独创之物，实为世界各国所未曾有。其次为"三色铜版"，以德国籍集薇珉氏一家为最佳。其出品数至万余种，订货者按号索购。上海群益书局所售多种，均非佳构，殆未经美术专家之鉴择故耳。其一色者为写真片，法国巴黎百隆公司之出品，印以炭纸，色泽可经久不变。德国之出品系灯光纸，每纸价约华币一元，论其品质，自远逊于法国，但世界各国尚有若干名家作品，甲国所无，或为乙国所有，丙国所有，或为乙国所无，富鉴藏者对于各国出品，经一度考查之后，自不能不兼收并蓄。

中国文字之每况愈下，其情境之可怜，无异西方画派。将来中国无可读之文，或将转而求之日本矣！总之一国之文字，决不能因人民程度之低而自趋卑下。譬如中国乡民，遇一切美观之事物，只能说"好看、好看"，而法国乡民而能以"joli 佳""beau 美""charmant 艳""splendide 华"等不同之词，以形容之，此盖知识程度之不同也。又如国语普及问题，更与提倡白话毫无关系，普及之法，只须颁定一新学制，凡欲在师范学校毕业者，必须精通国语，平时无论上课或自修，限用国语，其学有大成而于国语未尽娴熟者，虽已及格，只可派往北方通行官音之数省任讲席。如是，则国语教育，未有不普及者，又何必虚张声势，而以"国语运动"相号召耶！

1926 年 3 月

艺院建设计划

弁 言

举人所需，必推衣食。顾衣食者，乃免死之具，而非所以为生也。人生端赖生趣，生趣云者，乃人之官能得备有其职司，尽其长，扬其功，于是体质强健，精神康泰，愉悦安乐，而得大和，克称有福。夫善理国者，使人民各享其福云耳。人之伟者，乃发挥其能力之优，与人以福云耳。故至德峻极，悦吾神明；美味妙香，恣吾尝向。苟壮举巨观，则喜跃忭舞；处迅雷风烈，则身震心惊；视惨剧而神伤，感悲情而陨涕；见冤抑而愤怒，聆快语而气旺；析明理而忧为之忘，接高论而痛为之慰；睹奇构妙造，则凝神一志，似积绪咸宣；听大吕黄钟，则心花怒放，魂魄展扬，�颙卬卬欲忘其所以。是故诗歌音乐、绘画雕塑、建筑舞蹈，皆至人杰创，为吾暴其情者。复以一切科学，为吾人之御，用知识万有。于是乐而不淫，哀而不伤，应造物之变有方，捍毒厉之侵得术。动用周旋，俱中乎礼；起居服食，适合有节。呜呼噫嘻，所谓文明者非耶！特人不能择地而生，国不能就欲而据，人事日繁，遂渐忘所以为生之道。于是人习于暴，则以杀为乐，

习于诞，则以凌为荣。德之贱者，若偷若惰，若佞若妄，若愚若顽，各缘机以生，岂情之正哉。是未识治而为政者，尸其咎也。夫科学之丰功，美术之伟烈，灿烂如日，悬于中天。而人方呻吟痛楚嗫嚅于幽黑秽臭之乡，不伸手仰目与之接，是愚且鄙，甘自委弃者也。法庚款委员会诸君子，既建设各学院，俾吾人研精致用之学，为人类防御。敢为艺院计划，陈于君子之前，求实行之，令吾人耳目娱焉，所至幸也。

美术院初建时之收藏

物之最易人者，莫逾于美色妙像。故至人得其机造，兴其所感，令之永停，人乃得随时感其妙感，是绘画雕塑之能也。吾先人性嗜毁坏，灭大奇伟构，不可胜计，致世之研究中国文物者，只神往于章句记载之间。如虒祈、阿房，早失其迹；既欲一见顾（恺之）、陆（探微）、张（僧繇）、阎（立本）、吴（道子）、曹（霸）、王（宰）、郑（虔）真笔，不可能也。人情喜畅，诣贵至，故举人必推孔子，举文必称左、庄、屈、马，论诗必颂三百篇，言力勇必称乌获、孟贲。欧人亦然，如荷马、菲狄亚斯、唐推、莎士比亚、莫里哀、米开朗琪罗、达·芬奇、拉斐尔、委拉斯凯兹、伦勃朗等流泽广被。举其名，似曾相识。良以人情物象，至复且赜。苟非圣人，罔克尽宣。故名人一画，价逾亿兆，残稿简描，亦等球圆。无他，因其皆为人类偶然撷获之妙像也。若悉如吾先人之嗜观火，举而尽烧之，虽世界今日，谓之无文明可也。但美术史上诸巨人真迹，欧人数世珍护，竭力搜求，尚可考览。

其存者已成各国国宝，间有藏在私家者，无论其无缘出售，即有之，吾人亦乏此物质能力，可资据有。无已，仅能以副本餍吾愿望而已。顾一美术院所纳，悉系副本，其为慰情，良叹不足。幸也百年中乃挺生巨人，其为艺，可抗颜菲、米；其为力，可颉颃贝多芬；其著之多，直凌驾一切塑师，此法国大塑师罗丹是也。其遗命，悉以其著作模型赠与国家，国家为建专院陈其杰作。吾人既得赞美其艺，更得购致而据有之，噫嘻盛哉。

罗丹为世间三百年来第一塑师，其艺与古希腊之菲狄亚斯、意大利文艺复兴时代之米开朗琪罗鼎足而立（1840 年生于法京，没于 1916 年）。其艺由极强固之写实主义，入于缥缈寥廓之理想界。晚年所雕，俱微妙至极，开梦境诗境之门，得像与状神理，雕刻中向所未有者也。其价值已为全大地赏鉴者共认，无俟赘述。谨以其最脍炙人口之大作影本附后。

鄙意以为必欲致之者，忆 1925 年夏，吾游其院，询铸价时，司事者指《加莱义民》及《亚当》，谓吾曰：此日本某定铸者也，一星期后上船东行矣。独吾国人无此眼福。吾心诚，要亦中法诸同人共有之憾也。

目次如下

1. Les Bourgeois de Calais（《加莱义民》）

2. La Porte d'Enfer（《地狱之门》）

3. Adam（《亚当》）

4. L'Ombre（《幽灵》）

5. Apollo（《阿波罗》）

6. Penseur（《沉思者》）

7. L'age a'arain（《铜器时代》）

8. Saint-Jean（《圣·让》）

9. Balzac（《巴尔扎克》）

10. Victor Hugo（《维克多·雨果》）

11. Le Baiser（《吻》）

12. Centaure（《马怪》）

13. Femme coueh'ee（《睡女》）

14. Vieille femme（《老妇》）

15. Buste de Jean-Paul Laurens（《让·保尔·罗郎胸像》）

16. Buste de Dalou（《达鲁胸像》）

17. Buste d'une femme（《一个女人的胸像》）

18. Buste et Puvis de Chavanne（《夏凡纳胸像》）

19. Ugolin et ses enfants（《于各林和他的孩子们》）

20. Un Italien（《一个意大利人》）

罗丹杰作皆系原本，有此二十大著，已得其粹，可容两大室，是人类之光，不仅为法国艺术之荣也。

希腊古作模型：

21. Les frises du Parthénon（《巴尔堆农浮雕》）

22. Flora Farnèse（《法尔内塞的花神》）

23. Hermés de Praxitele（《普拉克西特列斯的海尔梅斯》）

24. Eirene et Ploutos（《埃莱纳与普路托斯》）

25. Venus de Milo（《米罗的维纳斯女神》）

26. Faune de Praxitele（《普拉克西特列斯的牧神》）

27. Venus de Cirène（《昔兰尼的维纳斯》）

28. Niobe et sa Plus jeune lille（《尼奥伯和他的小女儿》）

29. Apollo du Belvedere（《贝尔维德尔的阿波罗神像》）

30. Alexandre mourant（《濒死之亚力山大》）

31. Victoire de Samothrace（《萨摩特拉斯的胜利女神》）

32. Lottatori（《斗士》）

33. Gollo moribondo（《濒死的高卢人》）

34. Discobole（《掷铁饼者》）

35. Le Laucoon（《拉奥孔群像》）

36. Nilo（《尼罗》）

37. Diane chasseuresse（《女猎神狄安娜》）

38. Apoxyomenos（《清嗓子的人》）

39. Gradiateur（《授勋者》）

40. Galloe Sposa（《卡罗之〔妻〕新娘》）

41. Hercule（《海格立斯》）

42. Arrotino（《磨刀工》）

43. Homere（《荷马》）

44. Amour et Psyche（《爱神与普赛克》）

至如埃及美术中之王后（藏卢浮宫），亚述美术中母狮（藏伦敦不列颠博物院），又如米开朗琪罗杰作主要者十余种。如摩西、大卫、奴隶、圣殇、罗伦佐、美迪奇陵上雕像等等，均艺史上之大奇，不可不购其模型者也（合前约三万金）。画中大奇，世有三家，摄影所皆全而不缺。在意有 An-derson，在德有 Hanfstenge，在法有 Braun，以法国者为最佳，价亦最昂，聚之干

幅（约四五千金）大致已备，非难举之事也。

意大利今健在之美术家如塑师彼斯笃菲、湛内里，其作不可一世，如有缘得其作品或副本，均足为本院之荣。艺院既建，学子就学有所，庶几有真艺人真艺术产生。否则才也弃不才，而不才者信口胡吹，永成无艺术而混沌之世。可悲孰甚，可耻甚耶（中国固有之艺，非借特殊设施不能再兴。吾之计划，实间接能令中国文艺之复昌）。

近代美术院缘起

　　夫民既呻吟、劳瘁于其有涯之生，必当休息、娱乐，以养其操作之力，故为社会教育者因利而导之。先正其视听，予以慰抚，宣其情意，使之流畅、习于安和，从容中道，而群以治。譬诸植木，土壤既宜，雨露旸若，其发荣滋长，可预断也。稽吾往古盛世之隆，则礼乐咸备。考诸邻邦，则一切美术院、博物馆、音乐会、剧场之设不特昭示其国之文明继长增高，即用以教育人民，乐和大众，于是，生趣洋溢，而国昌盛。兹数者虽效率均等，唯美术院示人以色，有目共见，不需修养而民咸集。如法之卢佛尔及卢森堡画院，英之皇家画院及塔特画院，人之趋赴，肩摩踵接。叩其所以，未必人爱美之心大有加于我，盖劳动者之必息，而美术之陶冶情性乃为息之至大者也。吾国自革命以还，奠都南京，泱泱大邦，世所瞻视，政府所在，机关林立，独无美术院之设，似今日华夏，不足征焉，诚文明之所羞。于是，民众之游息罔知所向，识者憾焉。同人不敏，窃视为急要之图而为之创。唯念灿烂之花皆以瓣聚，江海之水集自细流。倘蒙大雅君子予以援助，或锡以基金，或付以名著，匪唯艺林沾溉，亦福利全民者也。是为启。

对泥人张感言

　　世多有瑰奇卓绝之士，而长没于草莱。余以本年 4 月 1 日过津，应南开大学之邀，赴往讲演。既毕，张伯苓先生谈及当年津沽名手泥人张事，称其艺之卓绝高妙。谓少年时，曾见其人，今无嗣响。余言夙闻其袖中搦塑人像，神情毕肖之奇能，报章杂记屡称之。顾抵津数次，无缘得观其作，以未亲见，尚在怀疑，先生能令我一观其手迹否？张先生沉思片时曰："不难。严范孙先生之父若伯，皆有泥人张所塑喜容，当犹保藏其家。"因急电话询范老之孙某君。以欲观泥人张所塑其先人喜容为请。严君报曰可。张先生与余皆狂喜，乃急趋车偕冯先生柳漪等，共诣严府。

　　玻璃座高约华尺尺有八寸。像置其中，作坐状，态度安详。旁置桌及椅，皆木为之，式亦精，其外一切悉泥制。全体结构，若三十年前之照相。范老之伯父像，蓄上胡，冠小冠，中缀宝石，右手倚桌上，衣黑色马褂，腰际衣褶，少嫌平板。至范老尊人像，无须，戴眼镜，衣背心，口角略深陷，现微笑之容。皆泥制敷色，色雅而简，至其比例之精确，骨骼之肯定，与其传神之微妙，据吾在北方所见美术品中，只有历代帝王画像中，宋太祖太宗之像，可以拟之；若在雕塑中，虽扬惠之，不足多也。张先生又言：李鸿章督直时，曾延泥人张塑其容。张至，李傲岸不为

礼，张因曲传其丑态，而复酷肖，李虽不喜，固无如之何。此则又与达·芬奇之报某僧于犹大，无以异也。

严君乃言：张苟在，年将百岁。其徒尚有存者，且闻其后嗣亦业此。因言固识泥人张当日所主肆，盍往观。余等大喜过望，遂迤逦驰车十余里。至其处，则满室大小柜中、座一，尽是泥人。如金钱豹中之老俞，及庆顶珠中李吉瑞等，俱逼肖其姿态。但此系肆中牌面，而非余等所求也。肆主得之余等来意，因盛夸老张先生，如何其技能高妙，如何其人之性格特殊，与其本人如何之关系，娓娓不倦。又导吾人观其藏：凡古人西施明妃之流，与摩登女郎之属，并今日风行之西装少年挟所恋蹀躞之跳舞，极力迎合社会心理，以冀吾等一盼。余望望然去，乃徘徊其民间写实货品，如卖瓜占卜者流与臃肿不堪之僧寮前者久之。肆主言美国赛会，此类货物，如何获得荣誉，洋人之如何喜欢称赏，凡来天津，无不购者。吾乃照洋人之例，凡购卖糖者一、卖糕者二、卖卦者一、胖和尚二，欣然南归。

此二"卖糕者"，与一"卖糖者"，信乎写实主义之杰作也。其观察之精到，与其作法之敏妙，足以颉颃今日世界最大塑师俄国特鲁悖斯柯依（Troubetskoi）亲王，特鲁亲王多写贵人与名流，未作细民。若法十九世纪大雕刊家达鲁（Dalou），虽有工人多种稿本，藏于巴黎小宫（Petit Palais），于神亦逊其全。苟作者能扩大其体积，以铜铸之，何难与比国麦尼埃（Constantin Meunier），争一日之长。肆主言：此系著名泥人张第五子所作云。惜乎其为生泥所制，既未尝为士大夫所重视。业此者，自亦比于工匠之末，罔敢决信其造作之伟大。今日中国之艺术，人犹欲以写四王

山水者，为之代表。吾故采题于南京之驴，齐白石看虾蟆，高爱林写鳖，而王梦白画猪，诚哉其不能自遏其情，为过激源也。但以吾等向附于士君子之末，画中驴鳖，未致为人鄙视。岂若卖糕者之作者，怀此惊人绝技，而姓名尚无人闻知哉！以视工计术者，得查中央银行之账，受命为简任之官，与谄媚一人，俨然成院部之长，皆能国难来而不惧，纵陆沉亦安全者，其运命相去之距离，诚有霄壤之判矣。

其影响间接所及，致令习艺者，自惧与匠工同流也，不知所可，唯谤形似。夫传神之理想主义，岂能一蹴而就。抑毁弃形似，即自谓理想主义。讵非梦呓！遂令国中近日艺术，虽自号日发达，曾无一产物，足以自立于艺之末。固不知匠与艺术家不仅名之别也。艺术家之名贵，以其艺之过乎匠也；今其艺尚不及匠，是予以匠名，且不克当也。则三万九千九百九十万几千人，皆自称大师，又何补于文化之劣等耶！兴言及此，诚令人低徊赞叹感慨景慕古今千万无名英雄于无穷也。

艺之精者几乎道。道，真理也，言及物象之真也。夫社会上号称士大夫者，亦仅识"之无"之鄙夫而已！岂遂能知真理，而敢漫然薄视精艺之匠工。惜乎匠工之精于艺者，以报复仅识"之无"者之鄙视，故决不顾自识"之无"恒寄情于鸦片药膏为其终身伴侣而夷然优游，苟不然者，以此等明察造化机理之匠工，胡竟不能咬文嚼字，对于仅识"之无"之士大夫作正当之鄙弃，是益令吾低徊赞叹感慨景慕于无名英雄之安心所业，弁髦一切之高贵，为犹不可及也。

去年夏间，余游南昌。江西人重实际，故古迹绝鲜，滕王

既成空中楼阁，洪都尽系水泥之街。但有所谓青云谱者，道院也，距省府可二十里，号为清幽之乡。廖先生体元邀往游览。至其处，壁间水痕犹新，盖大水方退无几时。地以明末八大山人隐遁于此而得名。院中尚藏山人道像、及其遗墨两种。山人高颧墨须，长身瞑坐，颇见其真。院中至宝为大桂树一本，已历二世。盖树大三围，高几四丈，树身早空，而五大本连理从中挺起，将树空处长满。曩昔古树，成今树壳，故云两世也。树花开时，香腾数里云。

院中有祖先堂，供奉历来道士及施主像，余独登其堂，见龛中有数像，奕奕如生人，至为讶异。辗转问其作者，俱无以答。终询诸廖君，君言出自范振华者之手。范家世业雕，赣大庙偶像，皆其家产造。及振华，犹有独到，能以木刻人像，状貌毕肖云。祖先堂诸像，均木刻也。余问可访得范君否？廖君言，彼不时入城，来则居水观音殿。越数日，余与廖君体元、廖君季登，及傅君抱石，游水观音殿，过范君居，因访之。时正盛暑，烈日当空，范君袒裼昼寝，鼾声大作，一小徒工作其旁。余等皆长衣整齐，有类帝国主义者。思呼之起，必致其局促不安，因止其徒，毋扰乃师清梦。急出赴水观音殿。乃知顷剿共军之火药库爆炸，死二十余人，相距密迩，而寐者未醒，余等亦未闻巨声，是奇事也。

余乃托廖傅二君，以资请范君木刊一乡人头，及一水牛，今尚未得。要之范君木刻人像，足跻欧洲二等名家之列，与泥人张作，俱能简约，不事琐屑，且于比例精审，无大头矮足积习。脱去向来喃喃派之平板格调，会心于造化之微。以技术论，方之

十七纪西班牙雕刊师，无多让矣（西班牙此时多木雕教乘中人物）！惜泥人张之传不广，其作太易损坏。曷不烧成熟土，或以陶瓷为之耶？若范君吾侦得其名耳，其名初未出于闾里，而国中所造中山像，必令大雕刊家为之，洋雕刊家为之，平心论之，吾所见者，未能加乎青云谱祖先堂木人也。虽然，倘江西人忽欲为孙先生立像，必不请范君振华为之，可断言也。噫嘻！

　　二十年四月十一日即方还先生逝世之翌日。徐悲鸿作于宁之应毋庸议斋。

中国今日急需提倡之美术

　　吾人对艺术之需要，以恒情论，必在国家承平之世，人民安居乐业之时，所谓衣食足而后礼义兴也。我国今日可谓萃千灾百难于一身，芸芸众生，强者救死不遑，弱者逃死无所，语以艺术，无乃有言不以时之诮。顾爱美恶丑，出自天性，昔人研究最初人类之有衣服，其动机盖全出于审美之念。况吾人生长文化最古之邦，若必欲强其归真返璞，是何异闭聪塞明，重返原始生活！背进文化之原理，为事理所不可通，而况正道不彰，异说斯炽。吾人已往艺术之继承、现代艺术之改进，与未来艺术之创造，多有可商榷者，而以国家之力所提倡之艺术，尤必须与以正确之方针，此尤为急不可缓者也。

　　譬之平地筑屋，可以独辟蹊径，自奠基础，为事至易；苟欲毁一恶宅，从而另建，则增摧毁之劳；倘遇荆棘丛生之地，复多斩伐之苦。从事艺术者，其难易顺逆之境，盖足与此相衡。人之天性，可与为善，而其惰性，最易作恶。故提倡者与投机者，恒不须臾离。庄子已有胠箧之惧，而先为制箧之谋，引人实箧，从而窃之。君子既可欺之以方，社会遂蒙污垢之耻，故反其道而提倡美术，结果恒得丑术，一如投机分子之从事革命，而多水深火热之罪恶也。

　　世界革命之目的，在消除一切阶级，维护思想自由。中国革命之目的，固无二致。而尤要者则为绝灭鸦片，严禁裹足，减少赌博之害。故中国之提倡新式美术，固应以杜绝外国美术八股为旨归，但于世界共同语言之原则，不可不诚意遵守。此原则维何？即于治艺者造端之际，正其视听是也。

　　为学之道，先求知识；知识既丰，思想乃启。否则思想将无所着落，而发为言论，必致语于不伦。今日中国之少年美术家，具知七十年来之各派名词，而叩以史珂帕斯、多那太罗等巨人，或郑虔、范宽为何代何国人，盖不知也。至于人体解剖，更茫然莫解。岂非教育颠倒，提倡背道之明证耶。此就纯正美术言之，犹未入于本题，目下就国势国力而言，欲在艺术上学之可用，用求其实，而有赖于国家力量之提倡者，盖无过于图案美术者也。

　　纯正美术，远于功利，对于社会，鲜直接之影响。图案美术之旨，在满足人类之生活，如绸之为物非不细软，但色泽花纹苟不佳，人即无取，反服色泽匀称之布，非以廉也。故制之失宜，金玉丧其值；制之合法，土木显其功。如中国之丝、之漆、之瓷、之木料，皆天下之美质也。吾先人殚思苦虑，用之至当，乃著其名于大地。各国收藏，视若至宝。五十年来，文化衰落，人习于惰，作焉不思，传及两代，真意全失。故外物充斥，罔有纪极，倘不急起直追，必致危亡不救。考欧洲大邦，皆设图案美术专校，吾国今日，先宜绍述古制，采取新法，利用美质，造作珍奇。粗者供日用，精者备收藏。且图案之术，能化恶为美；应用之当，俭之获过于奢。国人美感，于以养成。夫人之嗜好，赋诸天然，不能相强，故徒为爱国之空言，提倡国货之高论，其效仍

微者，盖未能揣其本也。国货佳者，无俟提倡；其不佳者，奖誉无益。图案美术，乃促进一切工艺之不烦而克臻美善之学也。今日国产绸缎、绣品、陶瓷、漆器、木器等日用必须之物，俱无法自存。一言以蔽之，其形式、颜色，恶劣不堪，望而生厌，故无人过问也。四年前，吾游福州，归时思购百元之漆器，结果只用去三十余元，因其物象，实不能令人起热烈之欲。去年游南昌，于瓷器之感想尤劣。夫予备消耗者，尚不能令其消耗，可深悲矣。因忆昔游比国岗城见其玻璃花瓶数百种，无一不美，恨不能一一购之，以此例彼，真如霄壤。

人贵尽其才尽其用，并不以智愚巧拙而分等级。如耕者之不善属文，亦犹士之不解执耒耜也；各得其用，社会以宁。故文明国家之培养艺术人才，亦各尽其才之用，使借一艺以自立，无事营求。吾国公私所立美术学校，无虑数十，而无一注意图案美术者。其生徒类皆学画，其出路，恒充教员。天才出现，恒数世而不一觏，安得同时有数万之作家。至人之营求衣食亦属应当，唯此等未成熟之画家，其执业，即无裨于世，复大背乎学。询之社会美术，似发达而实无美术品之出现，且距此益远焉。其罪恶不仅消耗人之精神，使之无用而已，盖劣艺不外乎观察不精、背乎自然，其影响之及乎道德教育，能使人不爱真理，苟且欺诈。向使一般资能较低之青年，习图案美术，执一完善之艺，以求生活，必不致混迹教育界，以自误误人也。而社会不特多生产之人，且受其工作实用以外之惠。况今日时髦所尚，必学洋画，工具俱系外来，倘无所得，则徒耗国家经济，允可不必也。

国家唯一奖励美术之道，乃设立美术馆。因其为民众集合

之所，可以增进人民美感；舒畅其郁积，而陶冶其性灵。现代之作家，国家诚无术——维持其生活。但其作品，乃代表一时代精神，或申诉人民痛苦，或传写历史光荣，国家苟不购致之，不特一国之文化一部分将付阙如，即不世出之天才，亦将终致湮灭，其损失不可计偿。故美术馆之设，事非易易，鄙意先移其责于各大学，及国立公立图书馆以法令规定，每一国立大学或图书馆，至少每年应以五百金购买国中诗家、画家、书家作品或手迹，视为重要文献，而先后陈列之，庶几近焉。

购买选择之权，在各大学或图书委员会；购买之法，或亦购自作家，或国家每年举行美术展览会，同时派人选购。作品之出类拔萃者，予以特别奖励。如是则美术家可得正当之出路；而国家维持文化，又不须筹特别之款项，事之两利，莫过是矣。

今日中国一切衰落之病根，在偷安颓废。挽救之道，应易以精勤与真实，而奋发其精神。进化固有显著之迹，但沿革苟不同，其行程亦异。欧人今日多有厌恶其机械生活，而欢迎东方文明者，然其必不足令吾懒惰之国人有借口，可无疑也。若美术派别之变迁，吾国之历史，亦正广大而悠久，不相盲从，当无所谓顽固也。若一味竞趋时髦，不务其根本，社会之弊，漫然不察，坐视他人文明，则无从"迎头赶上去"。惜国人短见，未尝以美术为文化所关，而忽视至今，若考其情，应不以鄙意为河汉也。

1932 年

论中国画

吾于"中国画展序"中，述中国绘事演进略史，举唐代文人画派为中国美术之中兴。吾今更言此派之流弊及其断送中国美术之史。

夫一派之成功，均因所含之各因素成熟之混合。成熟之为用，亦不能保持，久则腐败，理之固然。吾中国唐代中兴绘画者，为阎立本、吴道子、李思训、王维、郑虔等人。而王维、郑虔，尤诗人之杰出者。观察之精，超轶群流；所写山水，极饶雅韵，遂大为士大夫所重（前于绘事，只推为工匠之能）。故后世特张此派，号为"文人画"。顾在当时，皆诗人而兼具工匠之长者也。画家固不必工诗，但以诗人之资，研精绘画，必感觉敏锐，韵趣隽永，而不陷于庸俗，可断言也。故宋人之善画者，亦皆一时俊彦，如范宽、李成、米芾等所作山水，高妙无伦。而米芾首创点派，写雨中景物，可谓世界第一位印象主义者，而米芾12世纪人也（北京故宫博物院有一幅）！

中国最古之画，如汉书所载光武图功臣于麒麟阁，又毛延寿之谗写明妃古事，必如今日之壁画及水粉画。中国相传造纸始于蔡伦，2世纪人也。初造之纸必不能作画。

3、4、5世纪，佛教盛行中国。画家辈出，如曹弗兴、卫协、

顾恺之、陆探微、张僧繇等人作品，俱属崇饰庙寺壁间之佛教画，皆壁画也。苟欲精于绘画，必须长时间之研究。中国传统习惯，首重士夫，学治国平天下之道。故上流社会，苟非子弟立志学画，决不令辍诗书。在昔时，教育无方，凡习画恒不读，唯谢赫、宗炳，乃画家而擅著述，殆文人画家之祖，然未能于绘画上有所更革也。此类画家，有如凡·爱克兄弟、孟林、费腾、曼特尼亚、贝里尼、卡巴乔之流，俱头等 Techniciens（精于技巧者），皆精极章法、色彩、素描等等者也。

至诗人王维，创水墨山水，破除常格。于是张璪一笔写两棵古树，大胆挥写。刘明府之山水幛，据大诗人杜甫所赞"元气淋漓幛犹湿，真宰上诉天应泣"者，必于历来绘画之方术大异。故唐画既大成于已有之方术，又创新格，且多第一流人物从事于此，所以有中兴之业也！

宋画之盛，实因帝王为之鼓奖。首设画院，罗致天下之善画者，且以之试士。向唯工匠所治之业，今则士大夫皆传习之。其有专精一类者，皆卓然成大家，而所作几为绝业。如徐熙、黄荃、黄居寀、易元吉等之花鸟，真美术上之大奇也，皆理想化之现实主义者也。宋之与唐，譬如接树，虽极递演且多时，仍得佳果。以后遂如取果种子埋之于地，令其自长，则元后之衰也！

写实主义太张，久必觉其乏味。元人除赵孟頫、钱舜举两人外，著名画家，多写山水，主张气韵，不尚形似，入乎理想主义。但其大病，在撷取古人格式，略变面目，以成简幅，以自别于色彩浓艳之工匠画，开后人方便法门。故自元以后，中国绘画显分两途：一为士大夫之水墨山水，吾号之为业余画家（彼辈自

命为"文人画"），一为工匠所写重色人物、花鸟。而两类皆事抄袭，画事于以中衰。

自宋避金寇南迁都于杭州，太湖流域遂成中国七百年来美术中心。元之大画家多出于江浙，明代亦然，若戴进、文征明、沈周、周臣、唐寅、仇英、陆包山、吕纪。仅有两人例外，则林良开派于粤东（以后此派永有花鸟作家，至今日如陈树人），吴小仙起于湖北而已。而董其昌者，上海附近华亭人，以其大学士身份收藏丰富，为一极佳之临摹者，因其名望之隆，其影响及于一代。故"四王"演派之盛，得能稳定抄袭之工，人即视为画艺之工；其风被三百年，至今且然，实董其昌开之。李笠翁以此投机心理为《芥子园画谱》，因而二百年以来科举出身之文人称士大夫者，俱利用之号为风雅，实断送中国绘画者也！

中国近世美术以何时为始，实至难言，若以一人之作风而论，则大胆纵横特破常格者，为 16 世纪山阴徐渭文长。彼为著名文豪诗人，其画流传不多，故被其风者颇寥寥。唯明亡之际，有两王室后裔为僧，曰八大，曰石涛，二人皆才气洋溢，不可一世。其作风独往独来，不守恒蹊，继徐文长而起，后人号之曰写意，实方术中最抽象者也！故吾欲举徐文长为近世画之祖。

八大、石涛，董其昌稍后辈而已，因隐遁之故，其作品不煊赫于世，但四王中之王廉州，既称"大江以南无过石师右者"，实则大江以北更无人也（王觉斯只可谓书家）！顾八大、石涛同时尚有一天才卓绝之陈老莲。

宋虽画学极昌盛，名家辈出，但无显著之 Styliste（独创一派者）。且作家亦多工一类，无兼精各类者。陈老莲人物、花鸟、

山水无所不工，而皆具其独有之体式，实近代画家唯一大师也（金冬心、黄瘿瓢亦佳）。

近代画之巨匠，固当推任伯年为第一，但通俗之画家必当推苏州之吴友如。彼专工构图摹写时事而又好插图，以历史故实小说等为题材，平生所写不下五六千幅，恐为世界最丰富之书籍装帧者。但因其非科举中人，复无著述，不为士大夫所重，竟无名于美术史，不若欧洲之古斯塔夫·多雷或阿道尔夫·门采尔之脍炙人口也！

张聿光先生画展志感

　　元四家首创八股山水。自八股文章发明之后，吾国审美观念一变，益重士大夫八股绘画。士大夫者，即咬文嚼字，浑体糊涂，安坐而食，不辨菽麦，无业之人也。于是三百年来绘画，几为王石谷、戴醇士等名字垄断。其画则以柴为树，抟土成山，既鲜丹青，遂无人事，至如吾邻居随园先生，所谓性情一物，彼辈自投胎时，上帝即未曾举界，唯因其为八股代表，投其所好，漫然称之。但今世之士大夫，虽在革命成功之世，文化灿烂之邦，其所嗜尚，与其绘画见解，尚不殊此。张先生聿光，独异其趣，其所制作，不论以何种工具为之，俱天真烂漫，无所依傍，虽居上海，不附和一般抄袭专家之创造口头禅，其人格高超，性情恬淡，矢志于艺，不改其行。其戚党朋侪友好，今成党国要人者极夥，张先生屹然无动，终囊笔海上，一如当年工作于《民立报》时。举国中多才，而高行之艺术家如张先生者，岂数数观哉！鄙人不佞，昔日放浪全欧，以吾国艺术昭示世界，张先生之画，以清丽变化见誉艺林，其《群鸟嬉雪》一帧，各处争购，吾以鄙俚靳而未与。若其《寒滩觅食》，与经子渊先生合作，藏于列宁格勒，《金鱼》藏于莫斯科，《翠鸟荷花》藏于巴黎诸国立博物院，俱为人选致，见重评坛。不佞惜先生者，终为饥寒所趋，不得安

心为十日一山、五日一水，苦心经营，以成巨制；敬先生者，乃其行之卓然耿介；爱先生者，乃其艺之葆有天真，青春永驻。善哉善哉！秉此二德，虽天地毁灭，吾何悔焉。

1934 年

高奇峰先生行述

　　1933 年 11 月 2 日，番禺高奇峰先生疾终于上海大华医院。呜呼！以吾国艺术之销沉，今又失一导师，是非仅为私痛也已。先生名嵡，以字行。少孤，笃志好学，年十三游日本，专攻艺术，尤好绘画。会孙总理游日倡民族大义，先生闻而倾心，遂入同盟会。年二十以国事遄归，密有所策划，常于密室满储炸弹，而先生酣寝其上数日夕，同人皆慑服焉。既共和告成，先生萧然物外，不问政事，益肆力于画，与同人营审美书馆及《真相画报》，自食其力。孙总理恒称叹之，谓其勤俭不可及也。而先生画乃益进，所绘山水、人物、鸟兽、虫鱼，出入百家，融贯中外，穷神尽奥，别开户牖，识者咸敛手焉。邱沧海赠以诗云"渡海归来笔尤变，丹青着手生瑰奇"，盖纪实也。1918 年归粤讲学，从游者至数千人。高第弟子甚众，1925 年岭南大学聘为美学教授，并馈地以筑室，向所未有也。翌年国民政府营中山纪念堂于广州，规制崇闳，乃要请先生将所作《海鹰》《白马》《雄狮》诸轴用为装饰，由国库酬以重值。三者皆曾邀孙总理赞赏，许为足代表革命精神，具新时代之美者也。先生不治生产，不骛声华，独戮力画学，又诲人不倦，体素弱，遂善病。然下笔不能自休，所教弟子独张坤仪女士任看护之役，委曲周至，令先生得以

一意于画，先生遂抚以为女。今秋，中、德美术展览会推先生代表赴德，先生欣然至沪，有所商榷。乃 10 月 16 日至 17 日遂病，医者谓以感冒劳顿、食滞触发肺疾，诊治经旬，迄不见效，遂卒。病中神识尚清，先电嘱兆铭等，以所居"天风楼"屋地为奇峰画院，永为育成艺术专家之用。平生作品，分赠国内外各艺术馆，又嘱亲友所负债务概销，其券不取偿。呜呼！足以观其志也矣。先生卒年方四十五，使假以岁月，所造于我国艺术前途者将益大。今止于是，固非止高氏一家之损失而已。先生博学多通，绘事之余兼擅吟咏，所著有《真相画报》《奇峰画集》《新画学》《奇峰画范》《美术史》《学感与教化》等书。其作品展览于教育部全国美术展览会、中日绘画展览会、西湖博览会、意大利、巴拿马万国博览会、比利时百年博览会，及德法各大展览会，皆得最优评奖。同人等将汇选其平生杰作，编印行世焉。

徐悲鸿等三十六人谨述

1935 年

故宫所藏绘画之宝

历史上稀有之物，辄号曰国宝。吾国立国五千年，具国宝资格之品物，应有不少，顾不肖子弟，不自珍惜，百年以来，或遭豪夺，或受利诱，辗转迁移，流落于他邦，成为他人国宝者，吾之所见，已不下千百事。返观吾国所遗，所谓文物之宝，如画，如书法，或吉金刊石之属，人视为国宝者，世已不得会观。此次中英艺展，不佞忝为专门委员，与邓以蛰先生同在故宫博物院上海堆栈审查书画二百余件，颇得纵观之乐。《大公报》索为短文，爰举个人感想，叙其优劣。不佞见解偏执，或不独得四王同乡人之同意也。

中国人自尊之画为山水，有两国宝，已流落日本：一为无款之郭熙画卷，一为周东邨《北溟图》。中国所有之宝，故宫有其二：吾所最倾倒者，则为范中立《溪山行旅图》。大气磅礴，沉雄高古，诚辟易万人之作。此幅既系巨帧，而一山头，几占全幅面积三分之二，章法突兀，使人咋舌！全幅整写，无一败笔。北京人治艺之精，真令人拜倒。

一为董源《龙宿郊民》设色大幅。峰峦重叠，笔意与章法之佳，不可思议。远近微妙，赋色简雅，后人所为青绿，肆意敷陈，不分前后，莫别彼此者，当知所法。郭河阳有四幅，其山林

一帧，清音遒发，不同凡响。

马远多幅，仅《华灯侍宴》足观。夏圭《西湖柳艇》，写傍水生活，美极矣！其处理舟楫菱苇，乱而理，熟而稳，色尤和谐，信乎其为杰构也。

此外，若李唐《雪景》、李迪《风雨归牧》，及无名氏《溪山暮雪》，俱佳。尤以阎次平之《四乐图》，岩石之钩皴法，树木之挺秀，俱戛戛独造，别开生面，惜后人无嗣响者。至巨然大幅，似非真迹。

花鸟乃吾国美术精诣，亦两宋人绝业，其杰作若林椿《十鹊》，生动天然，作风尤高妙。其布局于聚散飞止各态，极见经营之工。崔白双钩《风竹与鸬鹚》，确是杰构，可爱之至。

赵昌《四喜》，虽无林抚之雄奇，而特为秀逸。又鲁宗贵《春韶鸣喜》，的是佳幅。至徐熙、黄筌、元吉、黄居寀等巨子，此次未有出品。

宋徽宗画，故宫藏者，吾未见之。皇帝大画家，乃世界少有。其大名世多知之者，当以佳幅出陈，以餍众望。赵孟𫖯乃吾国历史上最大画家之一，惜故宫无其作品。元四家为八股山水祖宗，唯以灵秀淡逸取胜，隐君子之风，以后世无王维，即取之为文人画定型，亦中国绘画衰微之起点。此次有吴仲圭《洞庭渔隐》，尚有浑重气概；黄子久画，为恶札所毁；唯高克恭《雨水》，略多滋味，较一味平淡之倪高士画为胜。

明人画，自推仇十洲《秋江待渡》为第一。图写人物树木山水，层次井然洋洋大观，无一懈笔，但非表情之大结构。就画而论，不亚于流落日本之《春夜宴桃李园》一图。如此功力，使人

敬佩！

明宣宗写壶中富贵，殊为精能。唐寅《暮春林壑》，确见独创作风。陆包山《支硎山图》作法巧妙，此公为画中最巧之手，而又不流于熟者也。

若陈老莲，若石涛、石谿、八大等怪杰，俱当时流亡之人。如"破碎山河颠倒树，不成图画更伤心"等句，如何不令当时战胜征服之君主所注意？所以此类杰人作品几濒绝迹。至对八股式庸俗摹仿抄袭之作品，等之自桧以下，不足置论，鄙意以为送三四件以备一格可矣。

自来中国为画史者，唯知摭拾古人陈语，其所论断，往往玄之又玄，不能理论。且其人未尝会心造物，徒言画上皮毛笔墨气韵，粗浅文章，浮泛无据。此次多见真迹，可订正盲从之伪。又此次无人物，曾建议取宋太宗像（皆中国画中大奇）陈列，此为世界首出之华贵像。前乎此者，莫与伦比也。

<div style="text-align: right">1935 年</div>

故宫书画展巡礼

感谢马叔平先生，以及两国立文化机关之办事人，此番吾人之眼福够饱了。此展分两次展出，兹举吾所赞叹者，略述于下。

书　法

吾国几乎仅有之王羲之墨迹《奉橘帖》尚有人疑非真迹，但较《快雪时晴》高出多多。试看"橘三百枚"四字，有谁能办得到？宋贤苏、黄、米、蔡四家墨迹，苏书非极精品，黄、米两家书简，神妙如此，真过得到瘾。东坡喜举君谟，其书确有气度。又欧阳文忠公一页、扬少师一页，亦极珍贵。所陈虽不多，但至足赏玩。

名　画

此次所陈堪称神品者有两幅。一为第一室之李唐《雪景》，笔法之高古，与气味之浑穆醇厚，诚不世出之杰作，为世界风景画中一奇。试看雪分远近，谈何容易，此不仅观察精微，定要笔墨从心所欲。李唐流落人间之作，尚有我在五年前，请中华书局

印出何冠五所藏之《伯夷、叔齐采薇图》。此老信为吾艺术史上天才之一，非刘松年、唐寅可能比。

另一幅，乃第二室《寨上》，小幅黄公望山水。美哉，苍莽而浑厚，远近层次，微妙至此，信销魂之杰制。吾国山水画之能雄视世界艺坛千年者，不赖此类名笔乎？其旁有元人朱德润《云瀑》，亦是上选。伟大之范中立一幅，以绢色太旧，天暗难以赏览；李成幅较重要，但未能移吾情也。

楼上有极重要之巨然巨帧，信乎不凡。此画可称无章法，但有办法，巨帧而赖办法不足为训，但非天才，亦不敢如此。试看其旁郭熙幅，便觉其出力经营，而无美满效果。顾此非郭画精品（故宫有另一幅高此幅远甚），抑吾意亦非以此两画，而遽定巨然、郭熙优劣也。

宋人大幅青绿山水章法不恶，唐棣《渔归》大幅，极萧散，与元人《寒林》，皆是此展佳画。又如著名之沈石田《庐山高》、石谿山水卷，俱系杰作。前者尤重章法，至于石谿，可称三百年前之表现主义者。

吾不应遗忘高古雄强之马远，其派甚行于日本。吾国人久居北平者，颇亦效其体，以凿纤强之病，但终无克家之令子也。

花鸟画，乃吾国艺术在世界文化上最美妙之贡献，此席至今，尚无人敢在首座者。试看徐熙、黄居寀（四川最大画家之一）、宋徽宗以至明代边文进、吕纪，此唯美主义中之自然主义，超越国界，无时代性，高人赏之，童子亦爱，欲不谓之国粹，不可得也。

人物最难，古今极少佳作，可与失去之《八十七神仙卷》比

者殆罕。李龙眠之《兔胄》图，实无神采。明代郭诩之作《谢安东山携妓》幅，笔情不弱，吴小仙非匹也。高其佩之指画《庐山瀑布》，殊有奇气，唯画中人物，不免滑稽。

1944 年

中国之原性浮雕绘画

甲国最古之绘画乃汉之壁画。史传所载虽有画像等等，惜无实物，迄不可考。至于浮雕，世恒举 167 年武梁祠造像为我国造型艺术鼻祖。而西方学者更好言以为有希腊影响者也，故作此文辟之。

中国民族奄有华夏以后始制文字，文字构成，概以六书（中国习惯好以数记之，六法即本于此），首著物名，即象其形，象形文字即绘画之始。于是描写动物之形，兴趣特为浓厚强烈，盖见于中国最古一切之艺术品无不为动物之摹拟也。如三代铜器之花纹、图案，皆取各种兽形为曲直连环之线。又所谓尊彝，盛食品之明器，便是动物雕塑，判上为盖，空其中以利用之，其例殆不可胜纪。

上古民族所创之艺术，以动物著称者，为亚述。作风精严，刊意写实。中国则不然，其描写动物形态，虽曲全动物组织、解剖、比例、类别，更极其奔腾跳跃之状，千变万化，但其作风恒偏于神秘玄妙之幻想方面，不专意写实。故其所写动物不能确指其为何物、何名。有独角者，宜为犀；而具牛身，其长尾可指为牝狮或黑豹，而复有不同。但其为装饰之功，则黑白和谐，高下抑扬，绝有节奏。

　　故宫藏战国遗物有钫一事，上有凸起人马之形，实为武梁祠一派滥觞。比国史笃葛雷藏器中有怪兽奔腾之形，殆汉以前器，与汉代墓椁石上浮雕兽类同其作风。一派指陈事物，一派决取荒诞之玄想，属于两类之作品，今日散见于各器者尚多，不悉举。

　　欧人自发现匈奴汉末某王墓后，见其中有汉之上林漆器，上有汉字，棺上覆被。所绣人马，则有泛希腊派作风（此非中国物），遂定汉时已与西方流通，中国美术遂被希腊影响，与印度同例；武梁祠浮雕即其明征……此诚历史家好为推测之臆说也。交通足以变易文化，固是实情，例固极多，但指西方与匈奴有关系，匈奴与汉有关系，便确指西方与汉有关系，以为巴尔堆农雕刊有人马，武梁祠孝堂山浮雕亦有人马，便指受希腊之影响，真臆说也。夫艺术之本身不外三事：曰含意、曰取材、曰作风。如希腊以神为题材，其人物多阿波罗、海尔梅斯、胜利神等等或用桑陀尔故事，其作风则华贵高纱，结构井然。中国人则尧舜文武，为人典型，黼黻文章，冠裳车马，其作风则多具抽象方式，不甚赅备。结构颇如埃及浮雕，不具远近，又多水陆禽兽。中国传说之神怪、幻景，绝不与希腊一切相眸也。且武梁孝堂山作风明明与战国遗物一致，可谓战国时已与希腊有关系乎？

　　中国此类富有强烈之生命、并极富想象力之艺术，自印度文明侵占中国以后而消亡，日从事诡诞，略无比例，毁灭形象之印度作风，毫无生命，毫无表情之宗教艺术，可谓非中国艺术。绵延五世纪以后，虽有理想主义之山水，写实主义之花鸟，起而代之，而此想象力极丰，个性特全，生命力极富之华贵艺术，不能再见，伤已伤已！

谈高剑父先生的画

吾国原性艺术，为生动奔腾之动物，其作风简雅奇肆，物多真趣。征诸战国铜器、汉代石刻，虽眼耳鼻舌不具，而生气勃勃，如欲跃出。及民族之衰也，此风遂替。厥后印度文化，侵入华夏，精于艺者，好写诙诡之道、释，其作至今无存，吾亦殊不尊之。王维挺起，乃为山水，水墨一色，取貌取神，成中国艺事之中兴。虽吴道子之天才，亦印度艺术之克家子而已，未建此伟业也。故非八股之山水（八股山水创自元人），乃中国古典主义之绘画，出世较世界任何民族之山水画为早，画中之最可宝贵者也。两宋绘画，成一切历史留遗之技巧，其为大地所尊，莫与抗衡者，厥为花鸟。元人（子昂一人例外）卑卑，其细已甚。明之林良，在粤开派，最工翎毛，笔法雄健，突过古人。闻语文学家言，粤语杂汉音最多，今之粤派，亦多承继吾国艺术主干，剑父先生其尤著者也。吾弱冠识剑父于海上，忆剑父见吾画马，致吾书，有"虽古之韩干不能过也"之语，意气为之大壮。时剑父先生与其弟奇峰先生，画名藉甚，设审美书馆，风气为之丕变。奇峰亦与吾友善，并因之识陈树人先生，亦艺坛之雄长也。吾性孤僻，流落海上，既不好八股山水，又不喜客串之吴缶老派，乃穷源竟委，刻意写生。漫游欧洲，研究西方古今群艺，归欲与

二三故旧，切磋精求，奈人事参商，天各一方，不相谋面。而奇峰前年作古，二十年之别，竟成永诀，私衷悲痛，念之凄然！汪精卫先生主政中央，宏奖艺术，于是剑父始能为白下之游，携作与都人士相见。其艺雄肆逸宕，如黄钟大吕之响，习惯靡靡之音者，未必能欣赏之。顾其鹰隼雄视，高塔参天，夕阳满眼，山雨欲来，耕罢之牛，嬉春之燕，皆生命蓬勃，旗帜显扬，实文艺中兴之前趋者。陈树人先生言：当年之高剑父，曾身统十万大军；轰动一时之凤山案，其炸弹实制诸剑父画室者也。被推为革命画家，宜矣！艺如其人，尤如其性。顾与剑父交游，又见其平易和善，而语多滑稽玩世。画家高剑父，博大真人哉！吾昔曾评剑父之画，有如江瑶柱，其味太鲜，不宜多食。今其艺归于淡，一趋朴实，昔日之评，今已不当。为记于此，以俟知者。

1935 年

朝元仙仗三卷述略

据宣和画谱载之朝元仙仗（有疑所谓五帝朝天残卷者，毫无根据），为北宋武宗元画，曾藏宣和内府，赵孟頫题跋其后。画实无款，尺寸颇大。又据黎二樵跋，则尚有一卷，笔法较武卷为粗，未言及尺寸。此二卷数百年来皆藏粤中，至武卷，最近"七七"以前，在港为日本人以巨价收去云。

闻武卷颇古茂，宗法道玄遗矩，观赵跋可见其推重之深。而武卷之即为宣和内府所藏，而又确系子昂鉴定，而题跋者度尚可信。但以全卷细审之，确是临本，特亦知武宗元之作，此是否徇何方请求，又果据何本临摹，则亦可得而知耳。

武卷中八十余人之注名亦甚可信，其所以为摹本者，约有数端。

一、卷中三帝均为主神，苟是创作，必集全力写之，显其庄严华贵之姿，此作画之主旨也。武宗元北宋名家，焉有不知？今武卷三主神，神情臃肿萎鄙，且身材短矮，矮于侍从女子，人世固不乏如是现象，究不称神而帝者气度，此传写之敝也。

二、卷末之金刚两足拖后，失其平衡，势将跌倒，此尤为依样画葫芦走失之明证。又有数神足太张开，前足太前向，胸太挺出，殊不自然，皆临本常有之病。

其外，则卷末笔法生涩，起卷则较生动，盖从后端起手，初不如意。创作者笔法前后必更一致，参看《八十七神仙卷》，显而易见。

武卷最后藏者罗岸览氏，曾以玻璃版印出，故得借以立论。

又武卷后有黎二樵一跋，设两卷武卷为画稿，断为真迹。真迹与否，以画原来无疑识不必辩；唯画稿云云，则卷中每神之上皆设方格为注名者，其非稿本明矣，界画亦欠精工。

大凡创作虽质朴，必充满灵气，摹本则往往形存而意失，两卷相较，优劣立判，不可同日而语。唯其他一卷，今无消息。

武卷虽与吾卷同，但已久被认为朝元仙仗图，吾故名吾卷曰《八十七神仙卷》。其与武卷略异者，此卷前多一人（一头而已，不残缺），卷后武卷多一人；此卷卷尾显然为人割去，其中当然有重要意义，唯以既缺故不得而知。又武卷前之破邪力士左手执剑，《八十七神仙卷》者为右手，此亦待乎研究者也。

英伦藏画有唐昭宗乾宁四年（公元897）之张淮兴佛像，像下一弹琵琶女子与卷中仙乐队者全同，其要点乃在髻上冠鸟冠，殆可考也。

廿七年岁尽，香港山村道中详参同异，明者自见，故非敝帚自珍之私也。吾又自省，傥人以武卷与吾卷合值，两以相易，吾必不与。且俟河山奠定，献与国家，以为天下之公器乎。

<div align="right">悲　鸿</div>

本篇蒙星洲督学刘仰仁先生以英文译出，书此志感。悲鸿识。

<div align="right">1939 年 9 月 5 日</div>

全国木刻展

毫无疑义，右倾的人，决不弄木刻（此乃中国特有之怪现象）。但爱好木刻者，决不限于左倾的人。

我在中华民国三十一年十月十五日下午三时，发现中国艺术界中一卓绝之天才，乃中国共产党中之大艺术家古元。

我自认不是一个思想有了狭隘问题之国家主义者，我唯对于还没有二十年历史的中国新版画界，已诞生一巨星，不禁深自庆贺。古元乃是他日国际比赛中之一位选手，而他必将为中国取得光荣的。于是我乃不成为一位思想狭隘的国家主义者。

不过中国倘真不幸，没落到没有一样东西出人头地时，我且问你，你那世界主义，还有什么颜面。

平心而论，木刻作家，真具勇气。如此次全国木刻展中，古元以外，若李桦已是老前辈，作风日趋沉练，渐有古典形式。有几幅，近于 Durer。董荡平之《荣誉军人阅报室》，乃极难做的文章，华山之《连环图》、王琦之《后方建设》，皆是精品。西崖有奇思妙想，再用功素描，当更得杰作。荒烟、伟南隶、山岱、力群、刘建庵、谢子文，皆有佳作。焦心河之《蒙古青年》，章法甚好。刘铁华、黄荣灿，雄心勃勃，才过于学。李森、陆田、沙兵、维纳、李志耕、万湜思及多位有志之士，俱在进步之中，

构图皆具才思，而造型欠精，此在李桦、古元两位作家以外，普遍之通病也。其所谓勇气者，诸君俱勉力创作，且试为真人之半大小人像，乃木刻上极不易达到目的之冒险。有几位依据照相制作，以之练习明暗，未尝不可，但不宜公开陈列。又木刻之定价，既相当之高，例须作者签名其上。

古元之《割草》，可称中国近代美术史上最成功作品之一，吾愿陪都人士，共往欣赏之。

1942 年 10 月

新艺术运动之回顾与前瞻

中国科举制度，桎梏千年来无数英雄豪杰，其流弊所中，遂造成周遍的乡愿。绘画原是职业，从文人画得势，此业乃为八股家兼职——凡文化上一切形式，苟离其真意，便成乡愿；八股当然为乡愿之正式代表——于是真正画家，被贬为不受尊敬之工匠。王维脱离印度作风，建立纯粹之中国画，却不料因其诗名，滋人妄念，泽未千年，竟致断送了中国整个绘画。天下一切事理之循环，往往如此，不可不深长思也。

夫人之追求真理，广博知识，此不必艺术家为然也；唯艺术家为必须如此，故古今中外高贵之艺术家，或穷造化之奇，或探人生究竟，别有会心，便产杰作。但此意境，与咬文嚼字无关。中国千年来，以文章取士，发明八股，建立咬文嚼字职业，不知若仅仅如此，亦低能中之颇低者也。此段空论，似与艺术无关，但真正艺术晶之产生，与夫文化史上大杰作之认识，必须具此精湛之思想，否则必陷于形式一套，欲希望如汤之盘铭，所谓德之日新又新，必不可得也。

中国艺术史，极少划时代之运动。如欧洲之浪漫主义、印象主义等等。但南宋既亡，院体随绝，隐逸之士，多写山水，仍绍王维之绪，如元代诸家。明虽不振，但天才辈出，如沈石田、仇

实父、陆包山及陈老莲，俱是巨匠，不让前人。顾董其昌借其名位，复是大收藏家，于是建立一种风气。乃画家可不解观察造物，却不可不识古作家作风与派别，否则便成鄙陋。此则不仅以声望地位傲人，兼以富厚自骄，恶劣极矣。于是遂有四王，遂有投机事业之《芥子园画谱》。此著名之《芥子园画谱》，可谓划时代之杰作。因由此书出版，乃断送了中国绘画。因其便利，当时披靡，八股家之乡愿学画，附庸风雅，而压低一切也。

吾于此方入正题。若有人尽量搜集三百年来之中国绘画，为一盛大展览，吾敢断定其中百分之九十二为八股之山水。其中有极为稀少之人物画。此外若冬心、板桥、石谿、八大、石涛、瘿瓢等作品，合占百分之七八而已，其黑暗如此。

古之文人画，原有其高贵价值。不必征诸古远，即如冬心之桃花，未见其匹也。板桥画竹，亦维持记录至于今日。便无胸襟，纯以艺论，二人已足不朽！并非如末世文人画之言之无物也。夫有真实之山川，而烟云方可怡悦，今不把握一物，而欲以笔墨寄其气韵，放其逸响，试问笔墨将于何处着落。固有美梦胜于现实生活，未闻舍生活而殉梦也。虽然，中国文人舍弃其真感以殉笔墨，诚哉其伟大也。

太平天国之后，上海辟作洋场。艺术家为餬口计，麇集其地。著名画家如任渭长、阜长兄弟，与渭长之子立凡，尤以中国近世最大画家任伯年生活工作于此，为足纪。诸人除立凡以外，皆宗老莲。尚有吴友如为世界古今最大插图者之一，亦中国美术史上伟人之一。若吴昌硕、王一亭亦皆曾受伯年熏陶者也。

艺术家树立新风，被诸久远。而学校之设立，亦为传播艺事

之工具。其开风气者，如南京之高等师范，所设之艺术科，今日中央大学艺术系之先代也。至天主教之入中国，上海徐家汇，亦其根据地之一。中西文化之沟通，该处曾有极珍贵之贡献。土山湾亦有习画之所，盖中国西洋画之摇篮也。其中陶冶出之人物，如周湘，乃在上海最早设立美术学校之人；张聿光、徐咏青诸先生，俱有名于社会。张为上海美术学校校长，刘海粟继之。而刘尤为蔡元培、叶恭绰诸氏所赏识。其画学吴昌硕、陈师曾，亦摹仿法国女画家 Rosa Benheus 作品。汪亚尘画金鱼极精，设新华艺术学校，亦上海艺术家集合之中心也。

18 世纪意大利米兰人郎世宁，曾为乾隆供奉。以西洋画画于中国素绢上，渲染精细，颇倾动一时。迨民国以来，故宫珍藏开放，郎世宁作风，又一番被摹仿，但限于北京。北京虽易民国，而生活一切未改变，民国初年，画家之著者，如陈师曾、金拱北皆在是。而国立艺专于以设立。厥后齐白石，亦卜居西城，中国老画家之最有近代气氛者也。

南中以广州为最富庶，故多应运而生之杰。中国洋画家之老前辈，当首推李铁去，今年七十余，其早年所写像，实是雄奇。惜乎二十年来，以吃茶耗其时日，无所表现。新兴之折衷派，以高剑父、奇峰兄弟及陈树人先生为首，世称岭南三杰，所作以花鸟居多。此风自明林良以来已然，今益光大，俊杰辈起，克昌厥派。而潮州尤多才艺之士，其前途未可量也。

中国自身之革命，苏联之革命，世界之两次大战，皆在此三十年中。各国为所掀起之文艺波澜，自不一致。但其最显著之事实，乃民族思想之尖锐化。此在大同主义实现以前，各文化特

质之一番精滤，而吾国绘画上于此最感缺憾者，乃在画面上不见"人之活动"是也。

吾所期于人之活动者，乃欲见第一第二肌肉活动及筋与骨之活动。管他安置在英雄身上或豪杰身上，舟子农夫固好，便职业强盗亦好。因为靠着那几根骨头，那几根筋之活动，吾人方有饭可吃，有酒可饮，有生可乐，而有国可立。这种活动，在画面上，宽衣大袖，吊儿郎当之高人，是不参加的。

我只求画中人身体上那几个部门活动，颇不注意他的社会阶级。有许多革命画家，虽刊画了种种被压迫的人们，改变了画风，但往往在艺术本身，无何等贡献。

有此观察，艺术家职责方无可躲避；有此观察，艺术家方更有力量：发掘自然之美，而吾国传统之自然主义，有继长增高的希望。中国前代典型之文人即日少一日，则其副业之文人画只余残喘。但吾非谓艺术家固当居于茫昧，胸无点墨，而退出文人以外也。相反的，艺术家应更求广博之知识，以美备其本业，高尚其志趣与澄清其品格，唯不甚需咬文嚼字之低能而已。

抗战改变吾人一切观念，审美观念在中国而得无限止之开拓。当日束缚吾人之一切成见，既已扫除，于初尚彷徨，今则坦然接受、无所顾忌者，写实主义是也。而国际画商大组织投机事业之法国达达派、德国表现派、意大利未来派、日本二科等等，在中国原立足不稳，今尤遭受大打击，不再容留于吾人脑海中。此类投机分子，三年来销声匿迹，不再现形于光天化日之下。战争兼能扫荡艺魔，诚为可喜，不佞目击其亡，尤感痛快。而当日最为猖獗之法国巴黎，命运如此，亦使人发深省也。

图案美术，本为吾国文化上光荣之一。唯革命以还，吾人之生活方式，讫不得一当，礼乐既坏，器田大窳。抗战之后，吾人将知此后如何生活，经济问题，必得将安定，则此类装饰生活之具，势须创制或改进，无可疑者。吾国之漆器，光明不远，因有沈福文君工作。吾国之陶瓷，吾国之织物，必将再现先人光烈，因吾国今日固不乏卓绝之专家从事于此也。

开发西蜀，汉人之奇迹出现于世，新津出土之汉代浮雕，乃中国美术上无上之奇——画家与雕刊家，俱于此得导师，豁然获见吾族造型艺术上之原有精神——简朴而活跃，可称世界美术中最具性格之作。若成都省立博物馆中十余大片之汉石刊，与华西大学不少汉塑，皆昔人绝未寓目之珍品。吾人对之固无异 18 世纪末年庞贝及赫古诺姆古城之发现，而奠定欧陆洛可可后之古典主义也。抑吾壮烈之抗战史实，既足以激荡吾人之灵魂，而吾先民之伟制，适于同期出世，昭示吾人其阔大雄奇作风。倘文艺而不复兴，吾国此际艺人，何颜而立于人世乎？尚欲坚守四王灵幡，而抱残守缺乎？尚欲乞灵于马蒂斯乎？尚欲借重八大山人之名，以掩饰斑点乎？噫嘻！

中国艺术家当前之危机，厥为生活艰难，自昔已然，于今为烈，作家资艺谋生，多所贬节；而初学者，亦图急功近利，无远大抱负。政府只知迁就事实，守着有饭大家吃的政策。不肯毅然有一显明之褒贬，可云遗憾。

油绘在中国，已建立健全基础，傥此群作者，再吸孔、墨、老、庄、马、陶、李、杜等人所制之乳，便不难将 Awaro Kideshevara 变成送子观音，明眸皓齿，家家供养。

　　中国之新雕刻家，俱无良好健康，而小品太不发达，极为憾事。因定件不可强致，且自动之工作，方为艺术家正常生活工作。惜诸公未留心塔纳格拉、麦利纳、汉人、北魏人、隋唐人之作俑者，活泼天真也。

　　吾于是想念木刻名家古元。彼谨严而沉着之写实作风，应使其同道者，知素描之如何重要。总而言之，写实主义，足以治疗空洞浮泛之病，今已渐渐稳定。此风格再延长二十年，则新艺术基础乃固。尔时将有各派挺起，大放灿烂之花。

1943 年

中国艺术的贡献及其趋向

中国艺术对世界的贡献，我们自己倒似乎不大在意，而在欧洲各邦以及日本的学者却对之异常关切，深为赞美。其最简单的原因是中国艺术的发展早于欧洲一千多年；当中国艺术已经达到成熟圆满的时期，欧洲的艺术还是萌芽襁褓之际。但仅有悠久的历史也不一定有光辉的成就，又好在中国地大物博，天赋甚厚，西有嵯峨接天的雪山，东临浩渺无涯的苍海，有荒凉悲壮的大漠长河，有绮丽清幽的名湖深谷，更有许多奇花异草、珍禽怪兽——艺术家浸沉于这样的自然环境，故其所产生的作品，不限于人群自我，而以宇宙万物为题材，大气磅礴，和谐生动，成为十足的自然主义者，和欧洲文明的源泉古希腊的艺术，恰好是一个显明的对比：希腊艺术完全在表现人的活动，不及于"物"的情态。这种倾向的影响在西方既深且久，所以欧洲至今仍少花鸟画家，而多人像画家。

中国艺术在汉代已经达到很高的水准，且汉代艺术可算是中国本位的艺术，其作品正所谓大块文章，风格宏伟，作法简朴。最近在四川出土的汉代石刻画，其中有一幅是一个人以树枝戏猴，姿态极其自然生动，具有最大的艺术价值，确是一件杰作，可见当时的中国艺术已能充分发挥自然主义的精神。不过从

后汉到唐代，约有六百余年，中国艺术受了印度的影响，尤其是佛像画，大多感染了印度的作风，已看不出汉画的精神。这时的题材也较偏重于理想的宗教画和人物的故事画，甚少对自然的兴感。直到大诗人王维出世，才建立了新的中国画派，作法以水墨为主，倡画中有诗，诗中有画，成为后世文人画的鼻祖，也完全摆脱了印度作风的束缚。

也许我们不免艳羡欧洲文艺复兴时期的光辉灿烂，可是他们直到 17 世纪还极少头等的画家，也没有真正的山水画。而中国在第八世纪就产生了王维。王维的真迹现在已成为绝响，但他的继起者如范宽、荆浩、关仝、郭熙、米芾诸人，现在还留有遗迹，如故宫所藏范宽的一幅山水，所写山景，较之实在的山头不过缩小数十倍，倘没有如椽的大笔，雄伟的魄力，岂能作此伟大画幅！又如米芾的画，烟云幻变，点染自然，无须勾描轮廓，不啻法国近代印象主义的作品。而米芾生在 11 世纪，即已有此创见，早于欧洲印象派的产生达几百年，也可以算得奇迹了。

中国自然主义的绘画，从质和量来看，都可以占世界的第一把交椅，这把交椅差不多一直维持到 19 世纪，欧洲才产生了几位伟大的风景画家，能够把风雨晴晦，朝雾晚霞，表现得非常完美。过去中国所能做到的，他们已能用另一种面目来完成；而我们自己，倒反而贪恋着前人的成就，逐渐消失了对自然的兴感和清新独创精神！

可是中国的花鸟画，在世界艺术的园地里还是一株特别甜美的果树，也许因为中国得天独厚，有坚劲而纯洁的梅花、飘逸的兰草、幽秀的水仙，这些在世界上都要算奇花异卉，为他国所无

而又确实能表现中国艺人的独特品性，中国民族的特殊精神。因此中国产生了许多伟大的花鸟画家，如宋徽宗、徐熙、黄筌、黄居寀、崔白、赵昌、滕昌祐等，作品均美丽无匹，直到现在全世界还没有他们的敌手。此外我国的漆器、丝织品、玉器、瓷器等，亦有极大的艺术价值；尤其是玉器，是世界艺术的一朵奇葩。

在建筑雕塑方面，我国深受印度的影响，如唐代的各种洞庙，完全是模仿印度的，其中有些佛像简直是从印度而来。现在印度的洞庙据统计还有一千多个，单是孟买附近七八世纪时的洞庙还有五十多个。所以在雕刻及寺院建筑方面中国没有什么特殊的建树。可是在绘画方面，中国虽曾受印度的影响而没有失掉根本的精神，这种新影响正是以使其更加发扬光大。印度在中古时代，虽亦曾受中国的影响，但并没有繁殖开花。当中国的绘画已经成熟，达到崇高典雅的时期，印度的绘画仍停滞在孩提时代。

我国的绘画从汉代兴起，隋唐以后却渐渐衰落，这原因是自从王维成为文人画的偶像以后，许多山水画家都过分注重绘画的意境和神韵，而忘记了基本的造型。结果画中的景物成为不合理的东西，毫无新鲜感觉的东西，却用气韵来做护身符，以掩饰其缺点，理论更弄得玄而又玄，连画家自己也莫名其妙，如此焉得不日趋贫弱！

到了南宋时期，高宗在杭州建都，太湖附近成为中国绘画的核心垂七八百年之久。元初文人画发展到最高峰，但已丧失了庄严宏伟的气象。到董其昌时，由于他多才多艺，收藏又丰，成为当时文人画的中坚。但他每幅画都是仿前人，一笔一点，都是仿

某某笔——其本意或系谦虚，一面表示师古不敢独创，一面表示不敢掠人之美。不过此风一开，大家都模仿古人，仿佛不模古就不是高贵的作品，独创性消失净尽。尤其是《芥子园画谱》，害人不浅，要画山水，谱上有山水，要画花鸟，谱上有花鸟，要仿某某笔，他有某某笔的样本，大家都可以依样画葫芦，谁也不要再用自己的观察能力，结果每况愈下，毫无生气了！

绘画的老师应当不是范本而是实物。画家应该画自己最爱好又最熟悉的东西，不能拿别人的眼睛来替代自己的眼睛。在四川，峨眉山极其雄伟、青城山极其幽秀、三峡极其奇肆，四川人应当能表现它们，何必去画江南平淡的山水；广西人应当画阳朔；云南人应当画滇池洱海；福建有三十多人不能环抱的大榕树，有闽江的清流，闽籍女子有头上插三把刀的特殊装束，都是好题材，而林琴南先生却画那些八股派的山水，岂不可惜！还有一位甘肃人画竹子找我看，我告诉他从甘肃走一千里还看不到竹，为什么要画和自己那样疏远的东西呢？一个人宁愿当豆腐店老板，不要当大银行的伙计，因为老板有主张有自由，才谈得上表现；伙计丝毫没有自由，只是莫名其妙，胡乱受人支配而已。

所以艺术应当走写实主义的路，写自己所不知道的东西既是骗人又是骗自己。前人的佳作和传统的遗产，固然应该加以尊敬，加以研究和吸收，但不能一味因袭模仿。假如我们的艺术作品要参加一次国际展览，只要稍不小心，一定会有千篇一律山水，或者净是花鸟，或者画面上全是长袖高髻的美女、道袍扶杖的驼背翁。也许竟完全看不到地大物博的中国、现代力求自强的中国，这岂不是现代中国画家的耻辱。

过去我们先人的题材是宇宙万物，是切身景象，而且有了那样光辉的成就，我们后世子孙也该走这条路，不要离开现实，不要钻牛角尖自欺欺人，庶几可以产生伟大的作品，争回这世界美术的宝座！

1944 年 2 月

赵少昂画展

番禺赵少昂先生，早岁曾游艺坛名宿高奇峰先生之门下，天才豪迈，有出蓝之誉。十年以前，即蜚声于海内外，当时故主席林公及德大使陶德曼俱称精鉴，咸购藏先生之作，推重备至。事母至孝，以故恒居南中。迨香港沦陷，先生独不屈，间关入国至绍至桂至筑，借旅行宣扬艺事，其卓绝之艺，敦厚之性所至，并为人坚留不令行。其画可爱，抑其品尤可慕也。余尝赠以诗曰：

> 画派南天有继人，
> 赵君花鸟实通神；
> 秋风塞上老骑客，
> 灿烂春光艳美深。

兹因先生应"中大"及艺专之聘入都，同人咸请展览近作，用发扬新兴艺术，并餍文化界同人之望也。是为启。

1944 年

139

吴作人画展

作人为今日中国艺坛代表人之一，天才高妙，功力湛深。1933 年夏，余在比京王家美术学院，晤其师白司姜先生，告余曰：此优异之学生，令本院生光。盖作人于先一年，在全校竞试获第一，有权利占院中单人画室居住工作。尔时，作人即有多量可记之产品，受欧洲北派熏陶，色彩沉着，《纤夫》一幅，可代表此期作品。厥后返国任教中大艺系，一本吾人共守之写实主义作风，孜孜不懈，时以新作陈出为人称道。"七七"后，随中大迁川，曾赴前方写抗战史实。三二年（1943 年）春，乃走西北，朝敦煌，赴青海，及康藏腹地，摹写中国高原居民生活。作品既富，而作风亦变，光彩焕发，益游行自在，所谓中国文艺复兴者，将于是乎征之夫。其得天既厚，复勤学不倦，师法正派，能守道不阿，而无所成者，未之有也。彼为画商捧制之作家，虽亦颠倒一时，究非吾人之侣也，抑其捧制之方法，为吾人所诮之，状实可鄙，昧者尤而效之，终亦不能自藏其拙也。作人其安于所守，亦邦家之光也。

1945 年

余钟志画展

　　蜀中自古多卓绝之画家，于今不替，其治西洋画者，则有余钟志先生。余先生初期之画，刊意求真，忠诚笃实，直同文艺复兴时代德国丢勒而尤多水彩画。其于造型之精，构图之妙，色彩之和，在中国之水彩画作家中，几乎首屈一指。余先生近授教国立艺专，除授课时间外，几无时不作画。治学之勤如此，宜乎有此惊人造诣也。所作人物，明暗特强，对比尤烈，大笔直落，毫不游移，此置诸世界艺坛允无愧色。风景别有格调，神韵悠然，于地形起伏林木远近，皆观察精微，写来气象从容，游行自在。静物最多，能独出机杼，离去刊划之繁而形成体式，此则神化之功，匪可幸致，其中杰作视房各无多让也。余夙昔于余先生视为畏友，兹当其作品展览，轻述所感如此，有识者当不谓阿于所好也。

1945 年

孙宗慰画展

孙宗慰在十年前，即露头角于南京。抗战之际，曾居敦煌年余，除临摹及研究六朝唐代壁画外，并写西北蒙、藏、哈萨人生活，以其宁郁严谨之笔，写彼伏游自得、载歌载舞之风俗，与其冠履襟佩、奇装服饰，带来画面上异方情调。其油画如《藏女合舞》《塔尔寺之集会》，皆称佳构。前年游青城，得精作不少，如灌县所作《二郎庙远望》，此其代表也。要其兴趣，在蒙藏游牧生活，其《蒙古女子》一幅，余曾题之曰："或系文姬种，天山之世家；明驼千里足，辉映木兰花。"又有蒙古女牧羊、藏女品茶等幅，皆令人向往天漠，作奔驰塞上慨想。从古志士多穷边，今我国抗战八年，已复当日疆域，思诸族一家，同化为亟。倘我国青年，均有远大企图，高尚志趣者，应勿恋恋于乡邦一隅，虽艺术家亦以开拓胸襟眼界，为当务之急。宗慰为其先趋者之一，我寄其厚望焉。

1946 年

梅社首次美展献辞

一学派之建立，一如一种社会运动，必须赖一群志同道合坚强之分子群策群力，以向一光明之鹄的迈进与展开。其业既立，成功可期；而创始为难，因必须先有一群意志坚强，而愿望相同之分子方能发动也。若以艺术运动之先例言之，则法国上世纪之印象主义诸作家，如马奈、莫奈、敢方当、拉都、毕沙罗等，实具有不屈不挠之精神，勇往直前、义无返顾之气概，故起初虽受社会抨击，终能取得最后胜利。

四川向产大文豪大艺术家，唯近代则因其优秀分子多参加全国性之活动，致地方未能积极发展，而文化遂感停滞。抗战以还，政府迁川，而文化人尤于此集中，故一时放异彩。在造型艺术方面，则以中央大学艺术系为原动力。故其中优秀分子，特组"梅社"，以推进四川艺术为主旨，若李斛、戴泽、骆映村、张大国诸君皆卓然有高深之造诣。苏保桢君于花鸟已露头角于历届公私展览会；田康君则多才多艺，能书能刻；又如杨君鸿坤、向君奉春、吴君志宏、汪君文仲、周君德华，俱覃精艺事，愿终身尽力于此者。倘能守正不阿，努力创作，贡献社会，蔚为风气，则以四川人敏慧之秉赋，其理想之成就，抑得放光明于世界，中国虽大，尚未足以限之也。顾河源起于滥觞，

大辂始于椎轮，造端于始，意义重大，不佞寄深厚之期望，祝其前途无量焉。

1946 年

中国艺术的没落与复兴

中国艺术没落的原因，是因为偏重文人画。王维的诗中有画，画中有诗那样高超的作品，一定是人人醉心的，毫无问题，不过他的末流，成了画树不知何树，画山不辨远近，画石不堪磨刀，画水不成饮料，特别是画人不但不能表情，并且有衣无骨，架头大，身子小。不过画成，必有诗为证，直录之于画幅重要地位，而诗又多是坏诗，或仅古人诗句，完全未体会诗中情景。此在科举时代，达官贵人偶然消遣当作玩意。至于谈到艺术，为文化部门——绘画尤为文化重要项目——以他去发挥人的智慧、品性，和诗词、小说、音乐、戏剧，同其功用，那么，这一类没落的中国画，是担当不了这个使命的。

王维、吴道子的高风，不可得见，其次者如马远之松、夏圭之杉，亦难得见，在今日文人画上能见到的不是言之有物，而是言之无物和废话。今日文人画，多是八股山水，毫无生气，原非江南平远地带人，强为江南平远之景，唯摹仿芥子园一派滥调，放置奇丽之真美于不顾。我得声明，我并非唯物论者，不过曾经看到如此浮泛空虚、毫无内容之画，如林琴南，原是生长在高山峻岭、长江大河、巨榕蔽天、白鹭遍地之福州，偏学我江苏不甚成材之王石谷，其无志气，既可想见，其余更无论矣。

海派造型美术、绘画雕塑，遭到逆流，这完全是画商作怪，毫无疑义。本来艺术为人类公共语言，今乃变成了驴鸣狗叫都不如，驴鸣多为求偶，狗叫尚为警人，都有几分为了解的表情也。天下只有懂得人越多越发伟大的作品，如希腊雕刻、文艺复兴时代重要作品、吾国唐宋绘画，其妙处万古常新。敢武断说一句：没有人懂得就不是好东西，比如食物哪有不堪入口而以为美味的呢？除非是狗屎一类的东西。并且，以我的经验，凡是不成材的作家，方去附和新派，中外一样，可想见其低能，以求掩饰之苦心了。

这类新派名目繁多，在意大利为未来派，在德国为表现派，名虽不同，其臭则一。搞到如此，有光荣历史之法国，目下已找不到几位真能写画的人，岂非悲运。不知各类艺术，多有其自然之限制，勉强不得。如雕塑之不能做成飞的形态，除非浮雕。未来派画猫八只脚，说是动的情形，如此是想要以画与电影竞赛，何能济事？只求味好，不必苛求，香气能香固好，但香而味不好，于口毫无益处。如诗的境界，音乐的境界，能有，固然于画有益，若专求诗境乐境，而生画境，这手和眼睛便为无用。试问音乐不为听，味不中口，图画雕刻不为看，这还不是白费精神，暴殄天物？所以，我批评这一类艺术家，总之为以机器遗造石斧。原始人时代用手制成之石斧，自然可当文化之胎，现在用20世纪完备之机器去制造石斧，抑何可笑？京调只思媚俗，相习成风，不图进取。须知要晓得我们的敌人日本，既解除武装，只有覃精文治，他们以后全国人都是中学毕业，知识水准提高，又能集中精力于艺事，他们又有普遍的爱好，丰富的参考标本，不

像我们只藏得有几张四王、恽、吴山水。在世界文化界角逐起来，我们要不要警惕！我们在一切上都应当放大眼光，尤其在艺术上不放大眼光，那真不行。讲到这里，我又要批评只用作风区别南北两宗派之无当。用重色金碧写具有建筑物的山水，以大李将军为师，号北宗；用水墨一色，以王维为祖的号南宗。何不范宽的华山的为华山派，倪云林江南平远的为江南派为得当。因如此，便能体会造物面目，如法国十九世纪能成为技尔皮茸派是也，专写湖沼、水光、大树、森林，缀以农夫耕牛，而无高山峻岭之雅。

假使能如此分派，则这卢雁岩、黄山、太华、九疑、罗浮、武夷、天台、青城、峨眉、鼎湖、赤城，将有真面目，并且约略看见些各地的鸟兽、草木，助长些遐想的。对不起，吾又要加入一支插曲：民国二十六年抗战初期，我在重庆，四川省教育厅请我主考四川省中学图画教员，要我出题目，我便出两个如下之题目："至少两个四川人，在黄角树下有所事，黄角树不画树叶。"弄得试生束手无策，原定两点钟内完卷，半小时过，尚无消息。开始议论，抱怨的说这个不像题目：难道四川人与别地有啥子两样，况且不画树叶怎么会表示出什么树？为我听见，我便答道：正因为你们都是这样想法，所以我要考你们，对于事物的观察如何。你们即考上，亦不过一个中学教员，我当然不责备你们交出什么杰作，不过治艺术，唯一要点是观察能力。比方黄角树，画的身干盘根枝节，何必用叶子来表示？中国画家画树，除松树树身上圈几个圈外，千篇一律。画杨柳敷赭色，画点圈便叫柏树，对树木树干树枝完全不理，这算作画么？至于人相，如果用人

147

相来区别，当然较难。比如说，广东人眉目距离更近，湖南人下颌内削而小，常多露齿。北方人殊黑，较南方人为自然。画出区别不容易，不过要人一望而知为四川人，那最容易不过了。头上缠块白布，穿上长衫光了脚，不即是四川人么？所谓有所事，即摆龙门阵也好，赌钱也好，耕地也好，撸船也好，极度自由，有什么难呢？他们释然大悟，但总觉得题目有些别扭，因为完全出于他们想象以外。交卷后，细阅之，当然没有佳卷，因为他们所学，是另外一套，全离开事物，而全不用观察也。

我所谓中国艺术之复兴，乃完全回到自然，师法造化，采取世界共同法则，以人为主题，要以人的活动为艺术中心。舍弃中国文人画独尊山水的荒谬思想，山水非不可学，但要学会人物花鸟动物以后，如我国古人王维，样样精通，然后来写山水。并不是样样学会，方学画山水，因为山水是综合艺术。包括一切，如有一样不精，便即会露马脚。哪有样样不会，只学一些皴法，架几丛枯柴，横竖两笔流水，即算是山水的办法。考其内容，空无一物。王维、李思训固无物证，但展开李成、范宽的杰作，与近代人物画相较，真如神龙之于蝼蚁，相去何啻霄壤。人家武器已用原子弹，我们还耽玩一把铜剑，岂非奇谈。

音乐有所谓庙堂音乐、房间音乐，如吾国之七弦琴，非不高雅，但只可在房间内燃起一炷香，品一杯清茗，二三人相与欣赏。若在稠人广众之中，容积五六十人的场面，便完全失去他的作用。倘在几千人集合的大厦，一定需要巴哈、贝多芬、范拿内的大交响曲，方压得住。中国画习见之古木竹石，非不清雅，但只可供一间小客厅内陈设，若置于周围二三十丈的大展览会，纵

是佳作，亦必不为人注意。比之四川泡菜，极为口爽，但不能当做大菜做享宴之用。绘画雕刊，在全盛时代专用作大建筑物上的装饰，供大家瞻仰，后世乃有消遣品出现。唯世界动荡祸乱频仍，大作品随着事变损失，小作品携带容易，后能流传后世。故上古艺圣菲狄亚斯的作品，今无所遗，反靠那些出土的诡俑，考见其遗风余韵的影响。吾国唐代画圣吴道子那些在庙宇中的辉煌的大壁画，千百年后，全数毁灭，幸而在敦煌洞窟中尚保存得许多五、六、七、八世纪的佛教壁画，此类作品皆出于无名英雄之手，尚精妙如此，再去想象当年吴道子所作，应当高妙奇美至如何程度！他的画圣尊号，一定不是如王石谷那样凡庸侥幸得来的，我们要拿他做标准。

所以，我们如果希望中国艺术要达到他如唐代的昌盛，第一需要有一群具大智慧而有志之士，如曹霸、王维、吴道子、阎立本一类的人物，肯以全力完成他们的学术，再给他们一些发展抱负的机会，使得他们能够完成他们的作品。其间有一重要条件，即建筑家必须是有艺术修养的学者，而不仅仅是一位土木工程的设计家，根本在墙壁上是不注意的。第二是以后的政治家，必须稍具审美观念，承认艺术是发挥人类思想及智慧的工具，不加漠视，使每个时代的代表艺术工作者，留下一些每个时代的记号，供后人欣赏也好，参考也好，取材也好，嘲笑也好。

我并在此郑重指明，要希望艺术昌明，单靠办学校是不够的，唯办学校而又不取光明的途径，便堵死了艺术的生长。因为如不办学校，听其自生自灭，它倒可以自由采取它适合的形式，或者它自能得着光明的途径；如办学校，而仍走黑暗的道路，则

强定一型，以束缚一切，必将使可造之才，斫丧而成废料，其祸比较无学校为尤大。学校的功用，仅仅使一般愿投身艺术工作者得充分启发其才智，如种五谷，使其能充分成熟而已。

除开办设立教学完善之学校以外，真能帮助艺术进步的，莫过于美术馆了。任何文明国都市，都有美术馆的设立，所以陈列古今美术品，亦用以鼓励新进作家。各国用以考验人民文化程度，此亦为其一端。惜乎我国人已知图书馆的重要，独未尝感觉美术馆的重要。图书馆之灌输知识，美术馆陶养性情，功用是相等的，而美术馆为劳动者之恢复疲劳、儿童之启发智慧，以及慰藉休息时间稀少者，其功用之发挥，较图书馆为尤大。美术馆尤其是艺术天才的归宿地，因为假定吾国真个吴道子、王维再世，或者米开朗琪罗、伦勃朗等转世在中国，他们当真出产了许多惊人作品，而无地方容纳他们的作品，也是枉然。比如现在中国齐白石、张大千、溥心畬、溥雪斋等诸先生作品，除私家收藏外，不能见于公共场所，岂非憾事。问人家喜欢么，我可以答至少一半的群众是喜欢的，否则不成其为文化城之市民。然则何不急急办一美术馆呢？公家的美术馆办得像样，私家的宝贵收藏，自然就会向那里捐出，看郭世五先生向故宫博物院所捐收藏历代名瓷，以及傅沅叔先生将他的校勘的藏书几四千部捐入北平图书馆，是其明证。

一般社会之审美观念提高，可以增进对人类美术品的爱好，于是有天才出，便不愁没有发挥才能的机会。人才多了，有意义的作品多了，并藏在公共地方为大家欣赏，并晓得欣赏，那便是文艺复兴了。这件重大的文艺复兴工作，吾人在迎接他的来临以

前，有一起码条件，就是要先有清洁干净的穷人。因为清洁的习惯都没有的人，不能希望他爱美术的，正因为美术是人类精神上之奢侈。美术的敌人有二，就是穷与忙；而他真正的死敌，乃是漠不关心。清洁都不注意的人，其他身外之物，当然更不注意了。

我希望此后从事艺术工作的人，第一要立大志，要成为世界上第一等人，作出世界上第一等作品。他的不朽的程度，与中国孔子、司马迁、陶渊明、李白、杜甫，外国的柏拉图、亚里士多德、但丁、莎士比亚、牛顿这一类人等量齐观的。千万勿甘心于一种低能的摹仿一家，近似便恰然自足，若是如此，可算没出息，若真如此的话，吾人热烈期待文艺复兴便无希望，恐怕我们已往的敌人，倒完成他们的文艺复兴了。这是多么需要警惕的事呀！耗费诸位宝贵的光阴——谢谢。

1947 年

新国画建立之步骤

　　近日有北平美术会者发传单攻击敝人，本系胡闹，原可不计，唯其所举艺专事实全属不确，淆惑社会听闻，不能不辩。

　　传单所举本校此次招生，国画组仅取五人，实则此次录取国画系学生系十三人，超过其所举之数一倍多，此固非为满足名额，全凭成绩，倘成绩不佳，或竟一人不取。

　　本校去年重办，定为五年制。国画、西画、雕塑、图案在第一二年共同修习素描，第三年分班。已呈准教育部在案。传单所举三年素描，显非事实。仅举两点，已均为无的放矢。此在一糊涂孩子偶欲发泄稚气，心血来潮，发一传单，骂所不痛快之人，情亦可谅，但为一堂堂学术团体，不先将事实调查清楚，贸贸然乱发传单，至少可谓不知自重，自贬身份。

　　至攻击不佞为浅陋，此固无足怪。但不佞虽浅陋，中国历史上之画家我所恭敬的王维、吴道子、曹霸不可得见外，至少曾知周昉、周文矩、荆浩、董源、范宽、李成、黄筌、黄居寀、易元吉、崔白、米元章、宋徽宗、夏圭、沈周、仇十洲、陈老莲、石谿、石涛、金冬心、任伯年、吴友如等人，彼等作品之伟大，因知如何师法造化，却瞧不起董其昌、王石谷等乡愿八股式滥调子的作品。唯举董王为神圣之辈，其十足土气，乃为可笑耳。

　　故都不少特立独行之士，设帐授徒，数见不鲜，相从问道者所在多有，此固足以辅佐学校教育之不足。至于国画，仅为艺专中学科之一部。征诸国家之需要与学生之志愿，皆愿摹写人民生活，无一人愿意模仿古人作品为自足者。故欲达成此项志愿与目的，仅五年学程，倘不善为利用，诚属重大错误。两年极严格之素描仅能达到观察描写造物之静态，而捕捉其动态，尚须以积久之功力，方克完成。此三年专科中，须学到十种动物，十种翎毛，十种花卉，十种树木，以及界画。使一好学深思之士，具有中人以上秉赋，则出学校，定可自觅途径，知所努力，而应付方圆曲直万象之工具已备，对任何人物、风景、动植物及建筑不感束手。新中国画至少人物必具神情，山水须辨地域，而宗派门户，则在其次也。所谓物有本末，事有终始，知所先后者，理宜如是也。

　　素描为一切造型艺术之基础，但草草了事，仍无功效，必须有十分严格之训练，积稿千百纸方能达到心手相应之用。在二十年前，中国罕能有象物极精之素描家，中国绘画之进步，乃二十年以来之事。故建立新中国画，既非改良，亦非中西合璧，仅直接师法造化而已。但所谓造化为师者，非一空言，即能兑现，而诬注重素描便会像郎世宁或日本画者，乃是一套模仿古人之成见。试看新兴作家如不佞及叶浅予、宗其香、蒋兆和等诸人之作，便可征此中成见之谬误，并感觉到中国画可开展之途径甚多，有待于豪杰之士发扬光大，中国之艺术应是如此。读万卷书，行万里路，或为一艺术家之需要。尊重先民之精神固善，但不需要乞灵于先民之骸骨也。

1947 年 10 月

叶浅予之国画

　　叶浅予先生素以漫画著名，驰誉中外，近五年来，方从事国画，巡礼敦煌，漫游西南西北，撷取民间生活服饰性格及景物。三年以前曾在重庆中印学会公开其随盟军军中及至印度旅行之作与新国画一部陈列展览。吾时赴观，惊喜非常，满目琳琅，爱不忍去，即定购两幅，但最重要之幅，已为人先得矣。

　　漫画家之观点在捕捉物象之特著性格，从而夸张之，其目的在予人以更深之刺激，此杜米埃（Daumier）之所以伟大也，浅予在漫画上之成功当然握有此种能力；而此种能力，实为造型艺术之原子能！漫画要点，尤在掌握问题核心，而用极简单之方式说出，使之极度明朗。纵是含有极深刻意义作品，但必出以简单明朗之笔调，故必须扼要，吸取精华，而弃遗糟粕，此尤为一切高级艺术成就之必具条件。九方皋之相马，伯乐咨嗟叹息赞美其"视其所视，不视其所不视，见其所见，而遗其所不见者"此也。见其所见须具有极大智慧，遗其所不见尤必具有极大功力，方肯扬弃那些细枝末节淆惑观感而不必要的东西。人皆可得同样成就，唯其范围广狭则各人不相同耳。

　　画家习惯于曲线用法，恒不注意直线形体，此中国之所以在抒情山水及花鸟两部门特别发展（虽有专长亭台楼阁如赵大年、

袁江之辈，但古今极少），但从艺术言之，究是缺憾（文艺复兴时代巨作均带建筑物）。浅予之界画一如其速写人物，同样熟练，故彼于曲直两形体，均无困难，择善择要，捕捉撷取，毫不避忌，此在国画上如此高手，五百年来，仅有仇十洲、吴友如两人而已，故浅予在艺术上之成就，诚非同小可也。

作风之爽利，亦为表现动人之重要功能，浅予笔法轻快，动中肯綮，此乃积千万幅精密观察忠诚摹写之结果！率尔操觚者决不能望其项背，此又凡知浅予之忠勤于艺者，不可忽视之观点也。

艺术固当以现实为满足，即海市蜃楼、列子御风、百兽率舞、凤凰来仪、极乐世界、地狱变相，凡思力所至之境，亦应为艺术所至之境。惜中国近数百年来，类多低能作家，举所理想，无非残山剩水，枯木竹石，此以人生言之，已如槁木死灰，无复有活趣，安用有此等艺术乎！故吾人必须先把握现实，乃可高谈理想，否则，定是阿Q，凭胡说过瘾而已！毫无补于事实也。

中国此时倘有十个叶浅予，便是文艺复兴大时代之来临了！

1948 年

155

介绍几位作家的作品

　　此次中国美术学院、国立北平艺专与北平美术作家协会联合举行之美术展览，其盛况无疑是空前的，各人出品皆经三团体严密审查。兹将会中最具性格之作，略为介绍，明知观者自能领会，唯以供印证而已。

　　叶浅予共出品六幅。叶先生为国中漫画名家，人人尽知，唯其从事国画，则近十年以来之事。漫画之课题，在找到问题核心，把握人物要点，此两课题对以抽象方式写出之中国画同样重要，故叶浅予先生之转移工作，一如美国平时工业一变为战时工业之毫不费力。此次出陈，如《负荷之苗女》之天然轻盈不假修饰；藏女舞蹈，长袖盘髻，设色稳艳，不必想象唐人；四川两位"南格劳止"神情活现，令人发笑。而最具讽刺意味者，为一大汉之改装花旦，此不需任何词句解释，画之本身便痛快说明一切，唯画之风格颇有取乎旧日纸马，一看不觉，再看则情调大变，出人意外，不但好笑，且令人吃惊，真杰作也。

　　李桦为中国木刻界领袖，但年来亦潜心水墨画，其抗战期间之在三湘军中所作，已有许多风景及人物之杰作，去年应聘来平，对于北平小人物尤感兴趣。此次陈列《天桥人物》十八幅，凡看相者、卖拳者、拔牙虫者、玩蛇者等等，无一不刻画入微，

动态自然，尤难在笔歌墨舞，游行自在。何必奇形怪状写罗汉，即此也是千秋不朽人了。

宗其香以中国画笔墨，用贵州土纸，写成重庆夜景。灯光明灭，楼阁参差，山寺崎岖与街头杂景，皆出以极简单之笔墨。昔之言笔墨者，多言之无物，今宗君之笔墨皆包含无数物象光影，此为中国画之创举，应大书特书者也。

蒋兆和之人物已在中国画上建立一特殊风略，其笔意之老练与墨气之融和，令人有恰到好处之感。唯其负孩之幅，人之上部倘多空五寸白纸，当尤为美满也，但其画之本身则无可非议。

李可染所写，俱墨气淋漓，精神充沛，其醉汉绝倒，不愧杰作，又山水多幅，俱有古人难到之意境。

张大千之《杨妃调鹦鹉》，乃最近寄到者，其姿态之妖媚，线条之爽利，自具大家气势。

齐白石翁之山水，顽固派多非议之，不佞却喜其独具风格，故陈其旧作一幅。

印度之苏可拉君，已在其本国建立地位，昔曾留学意大利，尤精版画，去年来中国研究中国绘事，此次出陈王青芳像，气势勇强，与其另陈之小幅印度画大异其趣。另一位印度画家周德立，为印度当代大画家囊达拉·波司先生门下，画风略为浮动，但其印度作品《甘地使命》大横幅，则殊老到也。

王青芳过度多产，淹没其长，其写游鱼实有独到之处，故陈其多幅，亦披沙沥金之意。

田世光孔雀幅与黄均仕女，孔雀幅极意经营，反逊其平时悠然自得之妙，但此精神值得提倡，且在盛年苟不从事伟丽之巨

制、将后悔莫及也，唯须意态从容，不宜仓卒从事耳。

李苦禅善写荷花，唯不喜唱拿手好戏。

油画在比率方面，在本展为最重，首须提出者为吴作人之《青海市集》。塞上人一见即证画中之真实气氛，其写中国中亚细亚人熙来攘往，各族人之性格与其披挂，浓艳之服饰与晴空佚荡辉映，成极明媚而活跃之画面，不足更缀以铜器买卖，此为中国油画史上重要杰作，故当大书特书者也。吴君风景作品，仍以磁器口（重庆）为最佳，笔调爽利，章法巧妙。其次则须推艾中信之《枕戈待旦》幅最为重要，此幅成于抗战期间，不特题旨警惕，而作风尤沉着深厚，与作者平时情调不同。画面阴沉，写出待旦光景，试以作者近作之《溜冰》合观，何其清快明丽。艾君尚有城外驼群及北平之云及写像多幅，俱是佳制；多产又多佳作如此，可寄以极大希望者也。李瑞年为国中最大之风景画家，此次所陈之风景大画三幅，置于世界任何风景画之旁皆无愧色。齐振杞之《地摊》，完全本地风光，处置得宜，允称佳构。董希文之《潮海》，场面伟大，作风纯熟，此种拓荒生活，应激起中国有志之青年，知所从事，须知夺取人之膏血乃下等人之所为也；其《马叔平先生像》，神态毕肖，而笔调又轻快可喜；另一静物，极尽酣畅淋漓之致，不愧杰作。冯法祀格局雄强阔大，其演剧队之晨会，未免小题大做，但其色彩作法及结构皆完善美备，其另素描四幅，俱是头等作品。李宗津之《耕耘》以圆明园残迹作底，虽无如此灵动，笔法亦能动人；《叶浅予像》与《李立人像》，均极自然；其《苗民赶集》色调极雍穆有和平气象。李君之作如能再主观一些写更有佳境也。土木工程工作写来甚易乏

味，黄养辉所作《黔桂路》水彩画则令人起美感。杨化光女士之
静物两幅皆精妙，尤以盆花为胜，与萧淑芳女士之鱼，程宝紫之
红花，俱是本展静物中之杰作。叶正昌无暇作画，但其小幅风景
两张，俱简练者恰到好处。宋步云之《白皮松》，妙手偶得；另
一女人像亦妙。少壮作家中，戴泽、韦启美，均在本展中大显身
手。戴泽之《缝工》《马车夫》，雪景及大幅《韦启美像》，色彩
丰富明朗，皆许其前程远大。韦启美之《裸女之背》，色彩烂漫，
《大树》则又沉雄，俱是成熟作品。雕刊殊贫乏，亦因作家太少，
但王临乙之《台湾归入祖国怀抱》巨幅稿，情调适合；王炳熙之
《张司令廷孟像》，精神奕奕；又刘生像作风飞动，为大会生色。
其外则徐沛贞女士之一小件《苗女》尚简洁可喜。学生作品值得
一提者，有孙桂桐之《风景》，色调老练，卢开祥之《庭院》，
章法自然。韦江凡速写《黄宾虹先生侧影》，神态毕肖，皆可称
佳作也。图案方面有高立芬之地毯设计，色泽简雅。徐振鹏之田
园景色，饶有意趣。孙行序之椅垫设计两种，均雅致切用。殷恭
端美展广告，以浅绿投入深绛，自然鲜艳。染织多种深青间白，
均高雅切用。尤以陈碧茵之利用武梁祠汉画为染织，更有与古为
新之妙。陶瓷较之去年大有进步，其佳制如叶麟趾之窑变之瓶，
叶麟祥白色茶壶，吴让农、吴让义之酱色盘碟，或简洁，或古
雅，俱有特色也。

1948 年

我对于敦煌艺术之看法

中华民族原较东西文明各民族少宗教意识，自汉通西域，引佛教东来，更乘六朝丧乱孔多之际，佛教得以昌盛。于是为宗教服务之艺术，改变形式，大受印度影响，其中士大夫阶级，尚有守中国原来传统之作品（如顾恺之《女史箴》、展之虔《春游》等等，假定它们都是真迹），若六朝之洞窟艺术如云岗、龙门、天龙山之属（宾阳洞高刻已建立中国风格），大抵皆染印度影响甚深。因佛教此时极发达，既刊划佛教，用其形式，当不可避免。只建筑仍中国风格，因印度用石，中国用木，虽已无六朝建筑存在，但唐建尚有，以唐推断六朝，想能仿佛。绘画则由汉人丹青，发展到唐之极度壮丽完备，我可约略与印度作一比较。吾国古人好言印度犍陀罗艺术，以我游印亲眼所见，此染有希腊坏影响之北印度艺术，可以谓之希、印两族合瓦之艺术，因其全无希腊、印度之优美，而适有各个之缺点也。此可由上海土山湾教士传授中国人油画得一概念，其中国人所画之作品，全是中西合瓦，毫无意识！印度美术与中国美术时代兴衰有相同之点，即其上古甚有创造力（阿育王时代，约相当于西汉），中衰历五六世纪，而极盛于七、八、九世纪（唐代）。如今日印度之伟大作品若 Elephanta，Mawaripuram，Flora 等地所存之雕刻，Ajanta 之壁

画，彼之极盛时代，与我国之极盛时代精神一致，即民族形式之形成；以印度 Elephanta 像庙及 Elora 之西梵天主伉俪浮雕（希腊王四世纪标准），与犍陀罗艺术之在北印 Taxila（不久以前发掘出 1 世纪左右古城），以及拉合尔等大城各大博物院所藏古雕刻相比，其精粗真如珠玉之与瓦砾！因我所见大小不下数千件犍陀罗作品，三等以上之物未得见一件。若象庙之三面像及爱洛拉雕刻，伟大精妙，则是奇观，可与埃及、希腊杰作比拟也。此犍陀罗风格之被中国接受，遂致中国失去汉人简朴而活跃之风格，形成一种拙陋木强之情调。迨唐代中国性格形成，始有瑰丽之制。故敦煌盛唐作品，其精妙之程度，殆过于印度安强答壁画。

吾国自汉及宋千年文物大都毁坏，文献不足征，幸有敦煌洞窟保存得数百件完整壁画与雕刻，可考见吾国各时代之风格与兴衰之迹。而最重要，唐代中国文艺高峰之存于绘事者，可约略窥见一斑，为吾人想象不可得见之吴道子、王维高妙作品之助；而又证明借助他山，必须自有根基，否则必成两片破瓦，合之适资人笑柄而已，征之印度与吾国皆有明例也。又魏时之喃喃派（亦可称之未成熟之山林情调）不能比汉之喃喃派，因汉代雕刻之到达武梁祠境界，如人之已能语言，差足表情，若降而又返回喃喃情调，则有如患脑膜炎而哑者之语言表情，显出病态。敦煌北魏之飞天，不足比辽阳汉画，而盛唐供养人，则可考见中国绘画之大成。合以历世所遗卷轴观之，治中国中古艺术史，得过半矣。

复兴中国艺术运动

吾本欲以建立中国之新艺术为题，只因吾国艺术，原有光荣之历史、辉煌之遗产，乃改易今题。所谓复兴者，乃继承吾先人之遗绪，规模其良范，而建立现代之艺术。慰藉吾人之灵魂，发挥吾人之怀抱，展开吾人之想象，覃精吾人之思虑也。在此类种种步骤进行以前，必须先有番廓清陈腐、检讨自我之工作。

第一在思想上，吾先人遗留与吾人之伟制，如建筑方面：有长城、天坛，近在眼前；雕刻方面：有龙门、云冈、宾阳洞、天龙山；绘画方面：有敦煌千佛洞，其伟大之结构，如维摩诘接见佛使文殊师利。此固可视为外来影响，非中土本位文化；但如吾所藏之《八十七神仙卷》（中华书局出版），其规模之恢弘，岂近代人所能梦见！此皆伟大民族，在文化昌盛之际，所激起之精神，为智慧之表现也。无他，亦由吾国原始之自然主义，发展到人的活动努力之成绩也。在古希腊全盛时代，其托利亚式、伊奥尼式、利林斯式三种建筑上，恒以神话人物为雕刻及壁画之题材，产生杰作，不可胜数。惜我国民族天才，为佛教利用，亦创造了中国型之佛教美术。顾吾国虽少神话之题材，而历史之题材则甚丰富，如列子所称清都紫微钧天广乐帝之所居，大禹治水、百兽率舞、盘庚迁殷、武王伐纣、杏坛敷教、春秋战事、负荆请

罪、西门豹投巫、萧萧易水、博浪之椎、鸿门之会、李贰师之征大宛、班定远之平西域等等，不可胜数，皆有极好场面，且少为先人发掘者。其外如海市蜃楼，亦资吾人无穷冥想；益以民间传说，画材不避迷信，可说丰满富足，无穷无尽也。

在此方面，检讨吾人目前艺术之现状，真是惨不可言，无颜见人！（这是实话，因画中无人物也。）并无颜见祖先！画面上所见，无非董其昌、王石谷一类浅见寡闻，从未见过崇山峻岭，而闭门画了一辈子（董王皆年过八十）的人造自来山水！历史之丰富，造化之浩博，举无所见，充耳不闻，至多不过画个烂叫化子，以为罗汉；靓装美人，指名观音而已。绝无两人以上之构图，可以示人而无愧色者。思想之没落，至于如此！中国三百年来之艺术家，除任伯年、吴友如外，大抵都是苏空头。再不自觉，只有死亡！以视西方巴尔堆农、哈利卡纳苏斯陵之雕刻，以及达·芬奇之《最后晚餐》、米开朗琪罗之《最后的审判》、拉斐尔之《雅典派》、提香之《圣母升天》、丁托列托之《圣马可的奇迹》、鲁本斯之《天翻地覆》、委拉斯开兹之《火神的锻铁工厂》、伦勃朗之《夜巡》，近代若吕德之《出发》、德拉克洛瓦之《希阿岛的屠杀》、门采尔之《铁厂》、夏凡纳之《和平》、罗丹之《地狱之门》等作，真是神奇美妙，不可思议。彼有继起，而吾中断，但以吾先人之遗产比之，固毫无逊色也。然问题是现在与将来，而非既往——昔日之豪华，不能饱今日之枵腹也！

二论技巧：古人形容高贵精妙之技术，曰传神阿堵，曰真气远出，曰妙造自然；今人之所务，仅工细纤巧而已，且止于花鸟草虫；其外已少能写人像之人，少能画动物之人，少能画界画之

人，少有能画一树至于高妙之人。虽多画花鸟虫鱼之人，而真精能与古人抗手者，不过三五人而已！以中国之大，人民之众，艺事之衰落，至于如此，若再不力图振奋，必被姊妹行之科学摒弃！更无望自立于国际！

吾人努力之目的，第一以人为主体，尽量以人的活动为题材，而不分新旧；次则以写生之走兽花鸟为画材，以冀达到宋人水准；若山水亦力求不落古人窠臼，绝不陈列董其昌、王石谷派人造自来山水，先求一新的艺术生长，再求其蓬勃发扬。大雅君子，幸辱教之。

1948 年

剪纸艺术家陈志农先生

　　人家往往批评我誉人太过，但是我心中却有分寸；如一人或一物不值得赞美，我就不响，如有一人怀一艺达到前无古人，我便喜欢加重语气赞扬他。像二十年前我写过泥人张一例（天津）。我讨厌温吞水的评奖，反正我的言论我自己负责。

　　陈志农先生的剪纸，寻常人以为平淡无奇，我却以为陈先生是今日中国艺术界代表人物之一。因为他用民间艺术形式的剪纸工具，表现一个高级造型的心灵，这是世界上任何地区也是少有的。

　　陈先生的剪纸题材，极其广泛，但以劳动人民为主，我所见的，就有一百多种！去年我乘出国之便，带出五六十种，以示捷克、苏联的朋友，人人赞美，"有目共赏"是不虚的。

　　剪纸当然是一种小型艺术，但是陈志农先生的造诣，达到一大艺术家的程度。所以我极愿替他表扬，又陈先生蒙古血统，可以希望他将来成一新型的曹雪芹！

1950 年

任伯年评传

　　任伯年名颐，浙江萧山人，后辄署名"山阴任伯年"，实其祖藉（籍）也。其父能画像，从山阴迁萧山业米商。伯年生于洪杨革命之前（1839 年），少随其父居萧山习画，迨父卒（伯年约十五六岁）即转徙上海。是时任渭长有大名于南中。伯年以谋食之故，自画折扇多面，伪书"渭长"款，置于街头地上售之，而自守于旁。渭长适偶行遇之，细审冒己名之画实佳，心窃异之，猝然问曰："此扇是谁所画？"伯年答曰："是我爷叔。"又问曰："任渭长是汝何人？"答曰："是我爷叔。"又追问曰："你认识他否？"伯年心知不妙，忸怩答曰："你要买就买去，不要买即算了，何必寻根究底。"渭长夷然曰："我要问此扇究竟是谁画？"伯年曰："两角钱哪里买得到真的任渭长画扇？"渭长乃曰："你究竟认识任渭长否？"伯年愕然无语。渭长乃曰："我就是任渭长。"伯年羞愧无地自容，默然良久不作一声。渭长曰："不要紧，但我必欲知这些究谁所画？"伯年局促答曰："是我自己画的，聊资糊口而已。"渭长因问："童何姓？"答曰："姓任。当年习艺，父亲长谈渭长之画，且是伯叔辈。及来沪，又知先生大名，故画扇伪托先生之名赚钱度日。"渭长问："汝父何在？"答曰："已故。"问："汝真喜欢作画否？"伯年首肯。渭长曰："让

汝随我们学画如何？"伯年大喜，谓："穷奈何？"渭长乃令其赴苏州从其弟阜长居，且遂习画。故伯年因得致力陈老莲遗法，实宋以后中国画正宗，得浙派传统，精心观察造物，终得青出于蓝。此节乃二十年前王一亭翁为余言者。一亭翁自言，早岁习商，居近一裱画肆，因得常见伯年画而爱之，辄仿其作。一日为伯年所见而喜，蒙其奖誉，遂自述私淑之诚。伯年纳为弟子焉。

任氏画皆宗老莲，独渭长之子立凡学文人画，不肖其父、其叔，浮滑庸俗。其于伯年造诣，不啻天渊。伯年学成，仍之沪。名初不著。有人劝其纳资拜当时负声望之老画家张子祥（熊）。张故写花鸟，以人品高洁，为人所重。见伯年画大奇之，乃广为延誉。不久，伯年名大噪。

伯年嗜吸鸦片，瘾来时无精打采，若过足瘾，则如生龙活虎，一跃而起，顷刻成画七八纸，元气淋漓。此则其同时黄震之先生为余言者。

伯年之同辈为胡公寿、钱慧安、朱梦庐、舒萍桥，其中胡公寿为文人，朱、舒皆擅花鸟，但均非伯年敌手。

伯年之学生有徐小仓、沙山春、马镜江。小仓、山春皆早逝，镜江亦不寿，有《诗中画》行世。倘天假彼等以年，可能均有成就。后有倪墨耕，民国初年尚在沪鬻画，不过油腔滑调而已。伯年卒于光绪乙未（1895 年）。伯年有一子一女。女名雨华，学父画，甚有得，适湖州吴少卿为继室，吾友吴仲熊君之祖也。吴少卿毕生推崇伯年，故断弦后婿于伯年，雨华无所出。伯年逝世（1895 年）时，其子堇叔年才十五，故遗作皆归雨华。雨华卒于民国九年（1920 年）。余居上海，与吴仲熊君友善，过从

颇密。仲熊知吾嗜伯年画，尽出其伯年父女遗迹之未付裱者，悉举以赠，可数十纸。后吾更陆续搜集，凡得数十幅精品，以小件如扇面、册页之属为多，其中尤以黄君曼士所赠十二页为极致。今陈之初先生独具真赏，力致伯年精品如许，且为刊印，发扬国光。吾故倾吾积蕴，广为搜集附之，并博采史材，为之评传。

吾于1928年初秋居南京，访得一章敬夫先生之子，延吾往其家（玄武湖近）观伯年画。盖其父生平最敬伯年，又家殷富，故得伯年画颇多。记其佳者有《唐太宗问字图》，尚守老莲法，但已具后日奔逸之风。又《五伦图》，花鸟极精。又《群鸡》，闻当日敬夫以活鸡赠伯年，伯年以画报之者。此作鸡头为鼠啮，敬夫请钱慧安补之。均佳幅。惜敬夫夫人过于秘守，不肯示人，且至当时尚未付裱，故无从得其照片。

抗战之前，余闻陈树人先生言，其戚某君居沪藏伯年画达七八十幅，中多精品云。吾久欲往沪一观而未果，今已不可能，因树人已下世，无人为介，且亦不得主名也。

学画必须从人物入手，且必须能画人像，方见功力。及火候纯青，则能挥写自如，游行自在。比之行步，惯径登山，则走平地时便觉分外优游，行所无事。故举古今真能作写意画者，必推伯年为极致。其外如青藤、白阳、八大、石涛，俱在兰草木石之际，逞其逸致之妙。而物之象形，固不以人之贵贱看，一遇人物、动物，便不能中绳墨得自然法，而等差易其位也。当年评剧家之推重谭鑫培之博精，并综合群艺，谓之"文武昆乱一脚踢"。伯年于画人像、人物、山水、花鸟，工写、粗写，莫不高妙，造诣可与并论。盖能博精，更借卓绝之天秉，复遇渭长兄弟，得画

法正轨，得发展达此高超境界。但此非徒托学力，且需怀殊秉。不然者，彼先辈之渭长昆季曷无此诣哉？

1928年夏，吾与仲熊同访董叔先生。董叔工韵文，而书学钟太博，亦是人物。曾无伯年遗作，但见伯年用吾乡宜兴陶土塑制其父一小全身像，伛偻垂小辫，状至入神。蒙董叔赠伯年当年摄影一纸，即吾本之作画者也。董叔于十年前病故，民国卅年（1941年）左右，其后嗣尚作与吾论证其先人之文，可见其后至今尚昌士也。

忆吾童时有一日，先君入城，归仿伯年《斩树钟馗》一幅，树作小鬼形，盘根错节，盖在城中所见伯年佳作也。是为吾知任伯年名之始。

计吾所知伯年杰作，首推吴仲熊藏之五尺四幅《八仙》，中之韩湘、曹国舅幅，图作韩湘拍板、国舅踞唱，实是仙笔，有同之初藏之《何仙姑》。吴藏尚有八尺工写《麻姑》，吾昔藏九老（今归前妻蒋碧微），皆难得之精品。尚见一四尺画两孩玩玻璃缸内之金鱼，价重未能致。又一素描册，经吴昌硕题，尊为"画圣"。若册页，则经子渊藏有十五纸，中有四纸可称杰构，已由上海某处精印印行。有正书局亦印出与吴秋农合册，中之八哥，可与之初藏之飞燕、鹦鹉、紫藤等幅相比。此等珠圆玉润之作，画家毕生能得一幅，已可不朽，矧其产量丰美，妙丽至于此哉！此则元四家、明之文、沈、唐所望尘莫及也！吾故定之为仇十州（洲）以后中国画家第一人，殆非过言也。

伯年为一代明星而非学究，是抒情诗人而未为史诗，此则为生活职业所限。方之古天才，近于太白而不近杜甫。

与伯年同时代世界画家之具有天才者，如瑞典之左恩、西班牙索罗兰、伊白司底达，俱才气纵横，不可一世，殆易地皆然者。至若俄国列宾、苏里科夫，法国倍难尔，荷兰之伊司莱，德国之康普、李卜曼，瑞士霍特莱等，性格不同不得相提并论。

忆吾于 1926 年春，持伯年画在巴黎示吾师达仰先生，蒙彼作如下之题字：

> 多么活泼的天机，在这些鲜明的水彩画里；多么微妙的和谐，在这些如此密致的彩色中。由于一种如此清新的趣味，一种意到笔随的手法——并且只用最简单的方术，——那样从容地表现了如许多的物事，难道不是一位大艺术家的作品么？任伯年真是一位大师。

> 达仰。巴黎。1926 年。

达仰为近代法国大画家之一，持论最严，其推许如是，正可依为论据也。

1950 年庚寅冬日，徐悲鸿写于北京八十七神仙残卷之居。

《悲鸿描集》自序

　　余自脱襁褓，濡染先府君至诣，笃嗜艺术。怅天未肯付以才，所受所遭又唯坎坷、落拓、颠沛、流离、穷困，幸尽日孳孳，二十年得佑启吾思，目稍明，手稍驯，期有所就而已。所谓困而知之者，吾其又次也。夫天下有达德三：曰智，曰仁，曰勇。吾未能也。吾特尽其责吾己身者，曰好学力行，知耻而冀其近焉耳。抑好学力行，几近于智，于仁者已难言，吾唯乃其最易者，曰知耻焉耳。吁其微矣。吾学之有唯以困，则吾苟冀有寸进者，必以困无疑。吾平生宏愿奢望唯进步，则吾困之来，且无量。字有 inhérent，是困于我，习虽久，犹未省，终宠好之。其命也夫！其命也夫！顾吾唯知耻，恒得乐境与困恒相消。盖吾学不外有而求诸己，每能窥见己物之真际。造物于我，殆无遁形，无隐象，无不辨之色。艺海中之缥缈高峰，宛然在望，纵不即至，吾唯裹糇聚粮计行程而已。天未赋吾以才，用令吾辟荆棘，陟崎岖，盘旋于穷崖幽谷中，曲折萦回，始入大道。登高者不止一途，其有直上之大道否？殆有之。有不及巅之广途否？亦有之，且多。唯吾所历既曲折、幽深，奇兴、回思、兴趣乃洋溢无穷。吾受于父者，曰攻苦；受于师达仰先生者，曰敏求、曰识量；近又受倍难尔先生一言曰敢、曰力行。然则吾其不惑矣。凡

人性善，皆不为恶，目明俱能见美，吾以吾道悦乐之，道一端耳。吁其微也，抑其广大寥廓者何物耶？吾钝且不思，其漠漠无涯，大宇之造物耶？吾仅趣视博择，撷其如纤尘之一象而已。吁其微耶！

《悲鸿画集》自序

　　夫窗明几净，伸纸吮毫，美景良辰，静对赋色，非人生快意事耶？不佞弄柔翰二十年，既已积画成捆，盈千累万，独未尝有此乐也。吾之磅礴啸傲、悲愤幽怨、欢喜赞叹、讥刺谩骂，皆拨秽沉，辟书城，抽秃毫，磨碗底，借茶杯菜碟，调和群彩，资为画具。或据墙隅，就门侧，坐地板，鞠躬折腰，而观察之，得宣于绘于描也。当其兴之所至，精灵汇聚，神明莹澈，手挥目送，自以为仙。及竟，张之于壁，距离远视，意有所惬。于愿苟足者，则菜羹油汁或溅入幅，尘灰蛛丝或覆吾绘，又洗涤剔拭，唯恐不尽。嗟乎！侥世以艺为业者，宁有若朕之落拓耶？终身既无安居，而落魄已惯。于是，笔必择秃，纸多不整，新者摈除，秽垢弗计，贵人望而却步，美人顾而攒眉，意若不屑。暨于今日者，亦既有年。而嗜痂成癖者，忘情称誉；哀怜贫乏者，披资督工；同行嫉妒者，怒目唾弃；好奇容怪者，漫欲订交。恕道施之于己，爱自忘其形秽。集其愚得之虑，以飨世之不获己者。其当覆瓿，作燃料，裹乌贼鱼，包落花生，悉听其自然之用。吾特向云烟顷刻、热狂瞬息、白驹过隙、逝水回旋之际，作吾生之默志耳。夫将何道以溯颠倒迷离荒唐变幻之思耶。

己巳春仲悲鸿自序

《齐白石画册》序

夫道以中庸为至，而固含广大精微。昧者奉平正通远温顺良好为中，而斥雄奇瑰异者为怪；其狂则以犷悍疾厉为肆，而指气度雍容者为伪。互相攻讦，而俱未见其真者也。艺有正变，唯正者能知变，变者系正之变，非其始即变也。艺固运用无尽，而艺之方术，至变而止。例如瓷本以通体一色纯洁无瑕为极品，亦作者初愿所期望，其全力所赴。若形式之完整无论矣，如釉泽之调和精密配剂，不虞其他也。即其经验所积，固已昭然确凿审知也，不谓以火率先后之差，其所冀通体一色，能洁无瑕之器，忽变成光怪陆离不可方物之殊彩。拟之不得，仿之不能，其造诣盖出诸意料以外者，是固非历程之所必有，收效之必善，顾为正之变也。恒得此境，要皆具精湛宏博之观，必非粗陋荒率之败象，如浅人所设似是而非之伪德也。

白石翁老矣，其道几矣，由正而变，茫无涯涘。何以知之？因其艺致广大，尽精微也。之二者，中庸之德出。真体内充，乃大用然腓，虽翁素称之石涛，亦同斯例也。具备万物，指挥若定，及其既变，妙造自然，无断章取义。所窥一斑者，必背其道。慨世人徒袭他人形貌也，而尤悲夫尽得人形貌者犹自诩以为至也。

《张大千画集》序

　　夫独往独来，啸傲千古之士，虽造化不足为之囿，唯古人有先得我心者，辄颠倒神往，忍俊不禁。故太白天人，而醉心谢朓，透纳画霸，独颂赞罗郎。此其声气所通，神灵感召，有不知其所以然者。大千以天纵之才，遍览中土名山大川，其风雨晦冥，或晴开佚荡，此中樵夫隐士，长松古桧，竹篱茅舍，或崇楼杰阁，皆与大千以微解，入大千之胸次。大千往还，多美人名士，居前广蓄瑶草琪花、远方禽兽。盖以三代两汉魏晋隋唐两宋元明之奇，大千浸淫其中，放浪形骸，纵情挥霍。其所挥霍，不尽世俗之所谓金钱而已，虽其天才与其健康，亦挥霍之。生于二百年后，而友八大、石涛、金农、华岩，心与之契，不止发冬心之发，而髯新罗之髯。其登罗浮，早流苦瓜之汗；入莲塘，忍剜朱耷之心。其言谈嬉笑，手挥目送者，皆熔铸古今；荒唐与现实、仙佛与妖魔，尽晶荧洗炼，光芒而无泥滓。徒知大千善摹古人者，皆浅之乎测大千者也。壬申癸酉之际，吾应西欧诸邦之请，展览中国艺术。大千代表山水作家，其清丽雅逸之笔，实令欧人神往。故其《金荷》藏于巴黎，《江南景色》藏于莫斯科诸国立博物院，为现代绘画生色。大千蜀人也，能治川味，兴酣高谈，往往入厨作羹飨客，夜以继日，令失所忧。与斯人往来，能

忘此世为 20 世纪——上帝震怒下民酣斗厮杀之秋。呜呼大千之画美矣！安得大千有孙悟空之法，散其髯为三千大千，或无量数大千，而疗此昏愦凶厉之末世乎？使丰衣足食者，不再存杀人之想乎，噫嘻！

李唐《伯夷叔齐采薇图》序

穷造物之情者，恒得真之美；探人生之究竟者，则能及乎真之善。顾艺术家之能事，往往偏重建立形式，开宗立派之谓也。若其挥斥八极，隘九州，或真宰上诉天应泣者，必形式与内容并跻其极，庶乎至善尽美，乃真实不虚。

艺事之重人格表现者，以方术技巧言之，在所传之情绪确切而不可易，而静为尤难。故写神仙匪极难事也，聪明正直与飘渺空灵其几矣。若其人之高贵，可以让国；其忠贞，甘自饿死；为孟子所举圣之清者，其风格德操为何如乎？岂寻常象物之工，或以笔歌墨舞者，所能措手乎！故宗教艺术之徒具形式，此东方之所以不振也。李稀古此图，实发挥中国画之无上精神，以叔齐之匍匐状图之故实，用反衬伯夷之高亢坚定。且人物以外，皆渲染一过，俾二人虽素衣质朴，觉其有珠光宝气，而岩穴可知。诚艺道之至也。至人物神情之华贵高妙，足与米兰藏达·芬奇之《耶稣》稿，与门兴藏丢勒之《使徒》，同为绘画上之极峰。其价值，不特古今著录考证之详，与绢本之洁白而已也。

1938 年冬日

《画范》序

——新七法

一、位置得宜。Mise en place 即不大不小，不高不下，不左不右，恰如其位。

二、比例正确。Proportion 即毋令头大身小，臂长足短。

三、黑白分明。Clair-obscur 即明暗也。位置既定，则须觅得对象中最白最黑之点，以为标准，详为比量，自得其真。但取简约，以求大和，不尚琐碎，失之微细。

四、动态天然。Movement 此节在初学时宁过毋不及，如面上仰，宁求其过分之仰；回顾，必尽其回顾之态。

五、轻重和谐。Balance de la Composition 此指已成幅之画而言。韵乃象之变态，气则指布置章法之得宜。若轻重不得宜，则上下不联贯，左右无照顾，轻重之作用，无非疏密黑白感应和谐而已。

六、性格毕现。Caractere 或方或圆，或正或斜，内性胥赖外象表现。所谓象，不外方、圆、三角、长方、椭圆等等，若方者不方，圆者不圆——为色亦然，如红者不红，白者不白，便为失其性，而艺于是乎死。

七、传神阿堵。Expression 画法至传神而止，再上则非法之

范围。所谓传神者，言喜怒哀惧爱厌勇怯等等情之宣达也。作者
苟其艺与意同尽，亦可谓克臻上乘。传神之道，首主精确。故观
察苟不入微，罔克体人情意，是以知空泛之论、浮滑之调为毫无
价值也。

此皆有定则可守，完成一健全之画家者也。其上则如何能自
创体 style，独标新路（非不堪之谓）；如何能寄托高深，喻意象
外；如何能笔飞墨舞，游行自在；如何能点石成金，超凡入圣。
此非徒托辞解，必待作品雄辩。造型美术之道，贵明不尚晦，故
现于作品之表达不足，即不成为美善之品，纵百般注释，亦属
枉然。

1939 年

《艺用人体解剖学》序

东西艺术取径不同，因有一重要异点，乃一则以人为主体，一则万物一视同仁是也。西方美术肇始于埃及、亚述，大昌于希腊，至纪元前五世纪，达到艺术最高峰，为百代取法，至今称之。尤以雕刊范型后世。盖希腊尚武，各邦为竞武比赛，其优胜者之邦必请名雕刊家刊铸优胜者之像，并详状其姿态、动作，以相夸耀。其杰作今尚有存者，如米隆（myron）之《掷铁饼者discobole》，又阿卡吉亚·代菲兹（agasiasd'ephese）之《决斗者gradiateur》类，皆属于此等作品。作者观察精微，几乎使人不信此时尚未有人体解剖学之发明。盖希腊人崇尚体格之美，以美健之裸体象征神祇。厥后，世风不变。至文艺复兴时代之意大利，即不能习惯见到人体之美。于是，利奥纳多·达芬奇（leonardo davinci）创立艺用人体解剖，令治绘画、雕塑者研习。故欧洲自文艺复兴时代至今，其艺术能重振希腊之风，至于不替者，赖之。要之，欧洲艺术既以人为主体，尤以表现人体之美为主要任务，其中杰作，如提香（tizian）之《下葬》（藏巴黎鲁勿尔博物院）、米开朗琪罗（michilangelo）之《末日审判》（罗马梵蒂冈教皇宫西斯廷教堂sixtine）、鲁本斯（rubens）之《下架》（藏比国安特卫普）与《天翻地覆》（藏德门兴博物院münchen）、委拉斯

盖兹之《火神》（藏西班牙京城普拉托美术馆）等，倘非以卓绝之人体美之表现，将不能成为艺术史上之奇。顾诸艺术家倘不精悉人体构造，则其笔端将无如此游行自在，可断言也。东方人体格之健者恒多脂肪，匪如欧人之肌肉发达。故肌肉之紧张能帮助表情功用，于雕塑尤为显著。忽于此者，必成为情貌乖张之"公哉"，则低级之文明产物，今存于世者，亦不可胜记也。

夫造化之奇，无美不具。故一视同仁之中国艺术乃以山水、花鸟为其独到。至于人物，虽古人艳称顾、陆、张、吴，惜无物遗吾人可资考证。抑欲有雄强、博大、高超、华贵之艺术品，其题材必当以人为主，无可疑者。吾国艺事困于芥子园山水久矣。欲中国文艺复兴，必将以吾人生活为题材，是必侧重人之摹写，则利奥纳多·达芬奇之方法为最有功效。许士骐先生精研此学，历二十年。鉴于吾国之缺乏此项教材，因发愤编著此书，精确详备。吾人生当科学昌明之世，应借以促进治艺者之观察精微，而发掘造化隐秘。许先生此书将大有俾吾新艺术之发扬，因其资吾人于人之了解也。不辞谫陋，为抒所见如此。

1936 年岁始

李可染先生画展序

　　芒砀丰沛之间，古多奇士，其卓荦英绝者，恒命世而王，冠冕宇内，挥斥八荒。古今人职业虽各有不同，秉赋或殊，但其得地灵山川之助，应运而生者，其吐属之豪健奔放，风范之高抗磊落，以视两千年前亡秦革命之夫，固同一格调也。吾友刘君开渠，徐州人，其雕塑已在吾国内开宗，而徐州李先生可染，尤于绘画上，独标新韵。徐天池之放浪纵横于木石群卉间者，李君悉置诸人物之上，奇趣洋溢，不可一世，笔歌墨舞，遂罕先例，假以时日，其成就诚未可限量，世之向慕瘿瓢者，于此应感饱啖荔枝之乐也。夫其兴之所至，不加修饰，或披发佯狂，或沉醉卧倒，皆狂狷之真，为圣人所取。必欲踽踽谅谅目不斜视，憧憬冷肉，内外皆方，识者已指之为乡愿，而素为李君之所不屑者也。故都人文荟萃，且多卓识，李君嘤求之意，当不难如愿以偿也。

1947 年

182

《黄养辉画集》序

缥缈空灵，艺事中超脱之境也，但掩蔽浮滑寒俭，不才者附焉。于是实事求是者不厌规矩准绳，极意象物之工，而求一当其才者，又转求缥缈空灵。夫物极必反，辗转循环，造物之变，乃借艺术精诣，继续不断以享人类眼福。

溯自人类创制艺术过程言之，自喃喃学语之山林派，跻于规模大备之庙堂派（亦曰古典派），以后再转入笃守方式之馆阁体，复进而革命，寻求至诚无伪之天真。其循环之迹象显然可见也。

黄君养辉，从吾游近二十年。其为人性格笃实，故初工写像，又不厌规矩准绳，故不避一切建筑物横直之线，此乃为一味抒情者所难。抗战初期，黄君服务于建设广西、复兴中国之桂林。为写广西建设之大图多幅，大为工程界所赏。旋被聘至黔桂铁路，乃畅写黔桂路艰险工程数百幅，皆以美术眼光出之，开中国绘画新境界。充实之谓美，是疗浮滑寒俭无上剂也。近年受聘在国立北平艺专授教，及中国美术学院研究，间为塘沽新港工程作画，又百十幅，推进之功弥大。黄君斟酌物象明暗，期光之适合，乃益实物以缥缈空灵，以达成艺术致用目的，所谓艺之精者几乎道，非耶？

1948 年 10 月

《关山月画集》序

艺术乃最无束缚极度自由之世界，故襟怀广博，感情敏锐之士，以几年苦工，把握造物之色像，以后即可骋其才思所至，尽情发挥，毫无顾忌（只不背反公德）。不足则益以游踪，扩大见闻范围，或研讨学术，开辟思想，此古人读万卷书，行万里路之意也。岭南关山月先生初受高剑父先生指示，学艺天才卓越，早即知名，抗战期间，吾识之于昆明，即惊其才情不凡。关君旅游塞外，出玉门，望天山，生活于中央亚细亚者颇久。以红棉巨榕乡人，而抵平沙万里之境，天苍苍，地黄黄，风吹草动见牛羊，陶醉于心，尽力挥写。又游敦煌，探古艺宝库，捆载至重庆展览，更觉其风格大变，造诣愈高。胜利之后，关君走南洋，所至声誉鹊起。今将集其精华付梓，敬举所知，为阅者告。

1948 年

《舒新城美术照相习作集》序

　　法大画家安格尔善提琴，其艺几与其画埒。在欧洲举人之怀性质相殊之第二艺，恒曰安格尔之提琴，盖以仅见。若在吾国，则夫子尚勇而张飞能为刁斗之铭，人所惊异。唯今时衰，人惶惶焉惧，饔飧之不继，无余力闲暇，而情韵乃几乎息矣。吾友舒新城先生，既以教育名世，而耽摄影。好游，凡游必携镜与俱，遇所惬意则摄成幅，数逾千百，美不胜收。择其优者，汇集刊行，以饷同好。其中若《倦》、若《雨后》，浑穆已极；若《昂首》，则宋人佳画；而《山居》则毕沙罗（印象派名家）极诣也。又若《努力》，若《斜阳芳草》，皆倏忽瞬息之妙境也。窃谓今日之能手，均骛点石成金之壮志，不知全国有俯拾即是，初未需点者。新城先生所取殆在此。要之，楚人之性，豪迈豁达，务壮丽繁忙之观，而少温文静逸之趣。新城先生既无所摄，即余所见其佳作亦不止此，而所采如此册者，信足征乎衡岳潮水间人之嗜尚也。例之琴声，此画所奏有高歌狂吟大唤憨舞之节，而无呜咽啜泣叹息几谓之调。虽然，其为韵亦有所不尽矣。不识作者亦首肯否？

《八十七神仙卷》跋一

此诚骨董鬼所谓生坑杰作，但后段似为人割去，故又不似生坑。吾友盛成见之，谓其画若公孙大娘舞剑，要如陆机、梁魍行文无意，不宣而辞采娴雅，从容中道。倘非画圣，孰能与于斯乎？

吾于廿六年五月为香港大学之展，许地山兄邀观德人某君遗藏，余惊见此，因商购致。流亡之宝，重为赎身，抑世界所存中国画人物，无出其右，允深自庆幸也。古今画家才力足以作此者，当不过五六人，吴道玄，阎立本、周昉，周文矩、李公麟等是也。但传世之作如帝王像平平耳，天王像称吴生笔，厚诬无疑，而李伯时如此大名，未见其神品也。世之最重要巨迹，应推此人。史笃葛莱藏之《醉道图》可以颉颃欧洲最高贵之名作，其外虽顾恺之《史女箴》有历史价值而已，其近窄远宽之床，实贻讥大雅。胡小石兄定此为道家三官图，前后凡八十七人，尽雍容华妙，比例相称，动作变化，虚阑干平板，护以行云，余若旌幡明器、冠带环佩，无一懈笔，游行自在。吾友张大千欲定为吴生粉本，良有见也。

以其失名，而其重要性如是，故吾辄欲比之为巴尔堆农浮雕，虽上下一千二百年，实许相提并论，因其惊心动魄之程度，曾不稍弱也。吴道玄在中国美术史上地位，与菲狄亚斯在古希腊

相埒。二人皆绝代销魂，当时皆著作等身，而其无一确切之作品以遗吾人，又相似也。虽然，倘此卷从此而显，若巴尔堆农雕刻神益吾人想象菲狄亚斯天才于无尽无穷者，则向日虚无缥缈复绝百代吴道子之画艺，必于是增其不朽，可断言也。为素描一卷，美妙已如是，则其庄严典丽、煊耀焕烂之群神，应与菲狄亚斯之上帝、安推挪同其光烈也。以是玄想，又及达·芬奇之伦敦美术之素描，安娜与拉斐尔米兰之雅典派稿，是又其后辈也。呜呼！张九韶于云中，奋神灵之逸响，醉予心兮予魂，愿化飞尘直上，跋扈太空，忘形冥漠，至美飚举，盈盈天际，其永不坠耶，必乘时而涌现耶！不佞区区，典守兹图，天与殊遇，受宠若惊，敬祷群神，与世太平，与我福绥，心满意足，永无憾矣。廿六年七月悲鸿欢喜赞叹题竟并书一绝：

得见神仙一面难，况与侣伴尽情看。人生总是葑菲味，换到金丹凡骨安。

《八十七神仙卷》

高三十公寸，

长二公尺八十八公寸，

卷之上端亦经割损三四公寸矣，所以称残卷。

武卷，据罗岸觉先生跋，为权量局尺，

长二丈三尺八寸，

高一尺八寸三分云。

悲鸿又志

187

《八十七神仙卷》跋二

是年，吾应印度诗翁泰戈尔之邀，携卷出国，道经广州，适广州沦陷，漂流西江四十日，至年终乃达香港。翌年走南洋，留卷于港银行铁箱中，虑有失也，卒取出偕赴印度，曾请囊达拉·波司以盆敢文题文。廿九年终，吾复至南洋为筹赈之展，乃留卷于圣地尼克坦。卅年欲去美国，复由印度寄至槟城，吾亲迎之。逮太平洋战起，吾仓皇从仰光返国，日夜忧惶，卒安抵昆明。熊君迪之馆吾于云南大学楼上。卅一年五月举行劳军画展。五月十日，警报至此，画在寓所，为贼窃去，于是魂魄无主，尽力侦索终不得。翌两年，中大女生卢荫寰告我曾在成都见之，乃托刘德铭君赴蓉，卒复得之，唯已改装，将"悲鸿生命"印挖去，题跋及考证材料悉数遗失，幸早在香港付中华书局印出。但至卅五年胜利后返沪，始及见也。

想象方壶碧海沉，帝心凄切痛何深；

相如能任连城璧，负此须眉愧此身。

既得而愧恨万状，赋此自忏。

<div align="right">1948 年 10 月重付装前书</div>

《积玉桥字》跋

　　天下有简单之事，而为愚人制成复杂，愈久愈失去益远者，中国书法其一端已。中国书法造端象形，与画同源，故有美观。演进而简，其性不失。厥后变成抽象之体，遂有如音乐之美。点画使转，几同金石铿锵。人同此心，会心千古；抒情悉达，不减晤谈。故贤者乐此不疲，责学成课，自童而老不倦；嗜者耽玩，至废寝食。自汉末迄今几两千年，耗人精神不可胜数。昔为中国独有，东传日本，亦多成癖。变本加厉，其道大昌。倘其中无物，何能迷惑千百年"上智下愚"如此其久且远哉？

　　顾初民刻甲骨已多劲气，北魏拙工勒石弥见天真。至美之寄往往不必详加考虑，多方策划，妙造自然，忘其形迹。反之，自小涂鸦，至于自首，吾见甚众，而悉无所成也。古称"业精于勤"，焉有结果相反，若此刺谬哉？无他，一言以蔽之，未明其道故也。其道维何？曰书之美在德、在情，唯形用以达德。形者，疏密、粗细、长短，而以使转宣其情。如语言之有名词、动词而外，有副词、接词，于是语意乃备。

　　今号称善书之何子贞，学《张黑女碑》方习数字，至于汗流浃背。其乖如此，误人如此，安得不去道日远乎？

　　余悲此道之衰，而归罪于说之谬。爰集古今制作之极则，立

为标准，亦附以淆人耳目之恶，裨学者习于鉴别善恶之明，而启其致力之勇。其道不悖，庶乎勤力不废，克能有成。

古人并无"笔"，更无今日之所谓"法"。

《艺术副刊》发刊词

古今妄人，辄视艺术为末技。鄙意以为果有雄才大略如安来克桑特大王，或如凯撒，或如唐太宗，或如拿破仑，或如巴斯德，或如爱迪生其人者，怀海撼地负之气，具旋转乾坤之功，叱咤风云，震摇山岳，登斯民于衽席，放光明于俄顷者，其视刻鹄雕虫之人，诚乎其末技矣。顾 Lissips 未尝因安大王而缩小其才能，普鲁东、大卫辈，皆为拿皇尊重，不若末世斗筲之器，岸然自大，怀才之世，行吟无告也。然世有公道存焉。吾于前年初春，为第三次旅行欧洲，乘德舟盎特来勒朋，得识其副船长某君，谈甚相得，因导观其全船结构。凡发动机燃料之安置、水电之往来、气候之测验、方针之转动，与其人事组织之精密完善，有如人身耳目手足肠胃心肺，运行自如，健康安乐。置身其中者，畅然觉其舒适，未知如此繁颐之大鱼，其一鳞一鳍，皆人工之所为者也。此世界若法、若德、若英、若意、若美、若苏联、日本、荷兰、比利时、西班牙、瑞典等等，皆具无量数同样庞大或更大复颐之舟，特其建造此海市之伟人，其名殆尽不为人所识。乃有侥幸之小人，好捏塑涂抹，滑稽玩世，造作粗腿女子、凹凸镜人物、黑漆山水、三六角风景、八脚之猫、方形之树，定制所谓形形式式、强词夺理之人造自来派，自著文章，号

谓天才，张于市朝，引人笑骂，造成偶像，用以敛财，若今日巴黎、柏林画商朋比之大运动所演成之艺术。其为通人所齿冷、贤明所鄙视者，盖有由矣。虽然，云雾蔽天，日月之明永在；横流满地，江河之位难移，凡秉自然之正体，具明朗之双眸者，俱能领略造化之功、艺术之美，终不以被辞邪说，惑其直觉。鄙夫殊尚，弃其恒情。此本刊欲以不断之努力，挽今日浅艺之浇风，其第一志愿也。庶几荆棘既除，用存芳草，群淆既至；妆慰日深，再至则再深，愈至则愈深。然则帝之为吾计，亦克云全，吾诚不当有以致憾于帝，若人之不以此受帝慰者，其亦获其他慰情乎？如吾于此其至乎，人亦将无有致憾于帝。大哉巍巍乎，帝之力耶。

第三辑　他山之石

普鲁东

1758 年 4 月 4 日，普鲁东生于东南蒲各念省之葛吕你小城中，行第十，居次最季。其父名克里司笃甫，石工也。（其故居遗址尚在，据一孔道底。前后两椽，唯前有一楼，屋之左，一晒衣架，一大架葡萄绕其墙，周围大树。故室虽陋，时隐绿叶丛中也。）

普生四月丧其父，继又丧其母。恒例少子每受偏爱，普雏便无怙恃，一生至悲。逮其长成学于罗马时，其友福谷念丧母，普吊而慰之，与之书曰："吾友乎，吾诚不知举何辞以吊汝。吾不幸尤甚于汝。吾甫生四月，吾亲爱之父母便弃吾长逝。盖无一人昵吾于哺乳时也！"

普赖其诸兄以生，幼日樵于林，省有教士裴松者，偶见普，觉其形貌轩朗，携之归，伍于群歌诗生徒中，施以教育（普后自罗马归来为之写像，答其深情）。裴又请于近旁义务学校长，准普入学，并习描。

普及得途，艺事兴会勃发，凡所用册簿之角，有余纸，必补实以摹；遇黏泥，即捻作人；木则以刀刻生物之形，乐滋甚。寺中有画，寻常手笔也。顾此十四载学童，倾心绝深，时取花瓣木叶之汁，濡笔着纸和之，日不厌。一教士见之，谓曰："此画乃

油绘，汝持此摹之，不能肖也。"普乃惊，知有所谓油绘。虽嗒然丧气，而明悟大启。

裴松见普渐长，惜其习于寻常教士之无能为也，乃致之第戎大僧穆罗处。穆罗知其性之所好，乃令之学于特服习先生。

特服习先生，良师也，精于艺又耽玩骨董。第戎为法东名城，其博物院即先生手创者也（特服习有二大弟子：一为普鲁东，一则为大塑师吕特。特循循善诱，弟子皆爱之。今第戎博物院藏吕特所塑半身像及普所为画像，足见其弟子感戴之情深且厚也）。

普渐长，时返其故居。其邻女捷纳彼耐者亲之，遂与好。初非爱之也，而人啧啧言曰："吾城王家公证人彼耐先生女公子，垂爱普鲁东。"1778 年 2 月 17 日，教士裴松，在圣马绥教堂，为普鲁东及彼耐行结婚礼。繁文缛节，显者满堂。普唯觉荣幸，出意外。初未计后此四十余年，沉沦苦海，不能超拔也。结婚九日，普夫人产一男，其所以诱普之私可知。普为人温文尔雅，饮恨而已。其夫人则淫悍殊甚，服用无度。普血汗所入，浪费不恤。境时危，唯恣怨尤。普自学于特服习以来，渐为人重，艺突进，颇自信其前途。顾今终日营营，救死不赡，当日所拟，唯付梦寐。

幸天诱其衷，徐桑伏男爵者，薄纳大地主也，拔枯鲋于涸辙。男爵者，最热肠，通彻艺事，好收藏，尤其奖掖后进，令闻广誉，播于国中。见普艺卓绝，困于厄境，则大喜，如启无尽藏之库。乃给月薪，令致力于艺。普遂为贝松制造法插图十二幅，中时取范于男爵，及男爵之长上，并其良友裴松。又为成寓言之绘多幅。他日妙境，已启其端。普后见之，言于男爵，自致

不满。

时普虽不虞冻馁，但未能离其罗刹之家。向往巴黎，无时或已。乃致书男爵曰："吾所求于公已多，今更有深求于公者，即俟吾毕公委写各事后，令吾出此厉毒之乡是也。长此以往，徒掷岁华。吾之所苦，殆难告人。公其任吾赴巴黎，感且不朽。"

徐桑伏定画未竟，泥之不令普亟行。普思往第戎，竞试薄谷念省罗马大奖，又不获。无何，徐桑伏卒资之赴巴黎，且为书绍介之于名镌师费勒，谓"彼与普谊者父子，其人生而和善，易于交游，不使爱之者疑惧。使设陷阱召之者，彼且坠也。其唯一志愿，则欲卓然出于一般凡庸艺人之上。笃于学，但尚须人导之以方也"。偕普行者为本省画师耐戎。时 1780 年 10 月也。

普即抵京师，赁居于白克路，居接富谷念之家。富夫人，宫中之织人也，日结彩绿编锦，盛装凡尔赛诸贵妇者也。富先生，则怀新思想（大革命前如民权等说），鼓吹新学。富有两妹，曰奈耐脱，曰马黎。人治其职，家庭之乐融融然。普即被延致，久而相亲如一家人。而马黎尤爱普，至欲委身而夫之。普乍睹天日，直愿将前此魔障，悉数忘去，虽与富全家亲善，曾未道其往事，以紊乱其心，并与人以不快，亦终不知马黎之爱己，遂至欲嫁之也。彼苍者天，最不愿与人以圆满事。后马黎知普已娶，卒终身不嫁。

普居巴黎，凡三年，实普之工作及梦想时期。1780 年曾镌爱利兹与阿贝拉尔书中插图一幅（全书插图未竟），又作象征之水彩画，用赞美富谷念姑娘者也。又描富姑娘像，及富家一少女友像，并他描多幅。

此时普又构一图，以钢笔写之，甚称意，题曰一"有富之家庭"，久邻于富谷念，故起兴及此也。逮其晚年，悲感凄凉之时，反其景，作一图曰"不幸之家庭"。其间，普又与于政治运动，殆被化于富先生者也。

普居巴黎，又邻于如是家庭，几自忘为一落拓之人，偶一回首，忧且无量。1783年，普闻第戎有一图画教师缺，欲归谋之；又闻薄谷念省罗马竞试在即，乃决归。比其返也，则教师缺已为捷足者所据，而罗马竞试尚未有期。此阴森罗刹之景，又现目前。无已，仍谒其师特服习。特先生仍鼓励之，慰藉之，引掖之。普乃日执彩笔，营生活。卒也，竞试有期，普自念成败利钝，系此一举，此好身手其为功也。于是，一剧有兴味佳话，因此试而脍炙人口："普方据其号舍为试艺，忽闻呜咽之声起自邻舍。普探隙窥之，见邻舍生自悲叹其作之无望告成，辍笔吁天。普意良不忍，乃微入其舍，拾起投笔，改削其作，为之成幅。翌日，榜发，则普所改之作中魁，邻舍生自首，述其作初已委弃，实普成之，不敢腼颜窃其功。于是薄谷念联省拔普鲁东列罗马竞试第一名，获金奖游罗马。"

于是，梦寐向往之罗马指日可抵，此抑郁慷慨之少年喜可知也。顾是行也，偏不利。1783年10月，乃取道里昂。同行者，原有此次大奖雕塑部拨底笃。在马公淹滞六日，及抵马赛，舟子泊三星期，不肯行。及舟即发，复遇逆风，颠簸不堪，滞于土伦者又十日。讵风暴陡作，舟次厄尔巴岛凡三周，卒以三十六日之久航，方达契维塔韦基亚埠，抵意大利焉。顾命中磨折未已，登道后，又从高车坠下，伤。待至罗马，则已翌年（1784）终矣。

吾昔闻朝山礼佛者，履险涉深，虎狼噑之，风雪阻障之，亘若干岁月，百折不回，乃得见庄严华妙之圣，欢天喜地，偿其至尊无上之宏愿，卒能解脱一切。无畏无怖，道凝果正者，皆此坚卓之愿力为之。而当日艺人之罗马者，无今日舟车之利，必冒几许困难，方得致身其所。故其究也，恒能聪明奋发，为他日大成之基。即泛泛旅行者，亦能会心众美，历数珍奇，见闻深印，知识扩张，与今日假道涉足者迥然异矣。

普至罗马，为时绝胜，盖大罗马美术，适从此际为芬开而曼发现，前此人不知也。又如埃尔库拉乌尔及庞贝二古城，由地层揭出，画师也，雕塑师也，顿从世外见一新天地，其乐何如也。于是历览各教堂及艺院，心花怒发，其寄书特服习及富谷念述所见，措辞均具无限热情。又访驻罗马大使裴而尼史大僧。大僧礼之。普致人书道之曰："其家有大僧，有贵族，尤多画师、雕刻家、工师及乐人。此大僧人最和善，对人如家人父子，故人入其家，如入己舍。"特未几，普又坠沉郁之境，谓所至恒孤寂一人，无侣无伴。画人也，其俗人己不愿见之，其稍能者，又自鸣高，使人不耐。故仍日觅古之艺人，而考察其作，乃整日描写希腊大雕。入夜，则往无人处独自徘徊浏览，在学院中（法国派赴罗马者皆居此院，名美第奇宫，给住食）至少见之，盖不乐与其骄倨侪辈亲也。最嗜古，尤热中卡皮托尔牧神一雕。彼后日幅中少年，皆取其丰姿。其艺以是秀外慧中，色彩艳而格局劲，为醉心精深希腊绝艺者最大代表人。

普虽嗜古如此，而于近世诸大家，绝不减其钦仰爱戴之忱。彼尊达·芬奇为豪、为师，爱拉斐尔，尤好柯雷乔。柯画品渊

懿，其线曼而和，其色沉丽含光，与彼意至惬也。

其天才日启日展，其艺愈精愈确，致书其师特服习，曾自举不忌。联省任之作一天花顶盖，令摹柯尔托内（意大利托斯卡纳17世纪画师）幅。普颇不善是题，但终写之，日复一日。定期又迩，普请于联省延期三年，不许。且其妻在家，服用无度，赡恤不遑，债负日重，至遣人走罗马面迫之归。此穷画师无已，乃卷其行李，捆载其厚夹，举其历年之作，及深沉纪念，旋法，重抵巴黎，此1789年也。成绩卓著，而无限忧绪亦随之。

普在都，赁卡达路十八号而居，其贫一如往年，鲜知之者。时以小幅彩画求售，以糊口。为安未伯爵作钢笔画三，曰"Cérèse（克瑞斯）之复仇"，曰"爱则不理"，曰"残酷哽其所遭受者之泪"，皆其后期守定之作法也。

遍尔果简者，研究普鲁东最精确，辞曰："其艺诗境也，其摹汇众长而一之以清。普敏慧甚，故所作至有神灵气。如希腊所谓少年如花之身，常在普作涌现。少年者，由童入壮健之人也，其肌理曲尽婉和曼妙之致，实理想中之美也。"吾更举其友瓦亚尔与普谈话一节，以示阅者："普鲁东曰，隐显强时，淡处恒先失其彩，故人览古画，其淡彩历久渐失，唯强劲之阴尚存。黄固人身恒现之色，但在吾法国画室中，以气候之殊，人身多现银白之色，成黄彩者不常见；且黄色以油和之，久且变黑，故不宜用之也。"瓦亚尔又曰："普守其观察最忠，恒以委拉斯盖兹、凡代克、委罗奈斯、堆念史诸人之白色为确。普因预防画历久之失彩，则以厚净色敷画中人身之底，不以黄色；以破笔用强色写暗，然后以淡色布光处，全画乃雅且和，亘久不易。"悲鸿按古

今最致意于画色寿命者，其画恒先坏，如达·芬奇、普鲁东、德拉克洛瓦是也。达·芬奇殆太罩精明暗，不肯如恒人以赭色敷有光处，层次既多，如油如色，互起一种化学作用，历久淡处失其彩。普鲁东则因敷画底太厚，上面画干时，底尚不干，而外层绘时色太薄，干殊宜。逮最初敷底色于时，画面必裂。愈干则愈裂。今日普画尽裂如龟介，普初未计及也，特以其好用褐色故（瓦亚尔未及见普画裂状故未之言）。

普画光彩焕发，乃遭大卫之忌，指为不确。时大卫据艺界高位，国家一切美术任命，自不能及此穷困之普鲁东。但吾人今日以两人之画相较，果谁能礼造物之情者至显著也。然则大卫之屈普鲁东谓由于嫉妒，亦宜。

普亦渐得知己，虽不能指顾间激昂青云，所入良足自赡。而其妻携其诸儿自乡间至，普觉又从此多事。但群儿韶秀，慰情亦深。普最爱写孩童，其幅中常见，皆取范其子，如彼杰作摇曳水上之爱神等。普家累重，乃增其工作，凡能以艺取资者，皆为之。如描，如插图，又据当时革命史料作图。普心醉共和，非以其功也，以其揭义也，故恒出席于各俱乐部，及革命委员会。

1794 年法国情艰楚，普一家多口不能自保，乃迁之弗朗什——孔泰乡，仍以艺继其工作。时有印刷主人迪多等，委为《达佛涅与克鲁耶》《爱的艺术》《富洛吉纳与梅利多尔》《印第安部落》等书插图，又为大诗人腊西纳新版插图多幅。《圣习龙之覆舟》，亦此时所构图，实《保罗与维吉尼》名说部中最惨幕也。在其著名之像中，吾又举安托尼夫人及其诸子、玛丽·玛格丽特——拉尼埃、于苏·勒文、艾蒂安·勒文、莱先生、莱夫人、

拜尔歇先生、威亚尔多先生、威亚尔多夫人等，皆界划劲炼，色彩明艳，为第一流作品，且俾人计料及他年杰作出世也。此期尚有各描如《西尔里与羊人怪》《安吉亚的解脱》，尤以《爱之初吻》意致缠绵逸雅，为脍炙人口。

1796 年巴黎稍平，普又携其妻子来，赁屋于阿莱路廿八号而居。是年 11 月 3 日，又增一女，名爱弥理。生齿日繁，而名尚不著，人仍莫之识也。往见大卫及吉洛德，二人延接之殊落落，淡然无情意。乃见葛氏则礼之，出，葛谓人曰：是人之业，将出吾上，实建盛业于两代人也（指 18、19 世纪）。又见格罗，曾为格罗写像，未成，有疑意见相左者。其最足纪者，则普之初见麦燕姑娘，实在葛氏画室。又识弗罗舍，当时赫赫政府中人也，甚钦普，异日助普甚力之人也。1799 年普第一次陈其作曰《智慧与真理》于沙龙，得奖励，占一椽于卢浮宫。普运渐泰。弗罗舍友人拉努瓦者，延普饰其塞吕蒂路居中之堂，他日此堂成奥尔唐斯皇后宫也。

其时普草一图，为自由勇战阵亡将士纪功，及卢浮宫承尘板二。1801 年竟其在劳孔堂者，题曰《学以广才》，又二年，成其二题，曰《猎神》。时人方习见大卫之作冷酷乏味，既见普浓郁明艳之神话及寓言之作，兴会大增，舆论热播，于是普鲁东成名矣。境况较佳，无奈室中夜叉，历年久，作恶愈甚。普之友朋，以投鼠忌器不敢昵普，恶声闻于四邻。时普得一巨室于索邦大学（今巴黎大学中）——盖政府奖艺人者，其妻怪声叫骂时至遭院长干涉。普盛时，方为拿翁皇后约瑟芬写像，其妻惶妒诟骂百端，皇后遂请于有司，执之，永拘于疯人院。

此前数十年中之普鲁东实残生，至此乃脱火坑，有生人兴

味。麦燕姑娘者，小名曼丽功斯党史，幼学于大画师葛氏，亦得居索邦大学，与普为邻，最心醉普艺，愿为弟子。姑娘性和美，貌虽非极美，但明眸皓齿，举止娴雅。初睹普境荆天棘地，绝哀怜之。抵此虽为师弟，而谊若宾朋，殊相爱慕，愿永好。于是普之大作将出现于世。一日在弗罗舍座谈大理院中，将命普作一画。有客吟荷拉斯之诗，普忽然兴起，归即以墨成图稿。未几时，此强固惊人之《公理追逐罪恶》大幅，乃从其手出现于是年（1808年）展览会。同时，普鲁东又以其杰作《神飞》出陈，实法国派中空前之巨制也。观者惊骇震动，欢喜赞叹，得未曾有。

此两杰作者，微特法国画中前此所无，亦绘画史上有数之作也。普绘曼妙慧丽，描壮正坚强，胥于此两作见之。其构和，其线劲，其气雄，其笔炼，其色稳艳，其品高贵。其题一恐怖，一韵逸。前此古典派中诸哲，踵事增奇，所设多不可思议之境，但罕见如此至美也。

吾一度往观，辄一度惊叹。其于人体之形无微不显，于明暗之秘无隐不宣。后有作者，宁复能有加于此。

是年拿破仑亲授勋于普鲁东，敬礼备至，及其与约瑟芬离婚，娶奥公主马丽鲁以氏，大婚典礼，一切装饰布置，均委普规划。又新后宫中桌椅镜柜之属，帏帐服饰等事，亦由普出特式为之，以点缀盛事。法自路易十四后，崇尚奢侈，故一切木器式样，全欧奉为圭臬，有所谓路易十五式者，路易十六式者，及革命之际，有所谓帝国式者，普运匠心创新式，华妙非常。

拿翁令新后习画，即选普为之师。顾后毫不嗜艺，普竭尽心力，终无功。一日授课后向普言曰："普鲁东先生，吾倦欲寝。"

普无可奈何，答曰："夫人寝可也。"即施礼而出。普曾数写马丽后容，又写太子罗马王像，尤以太子像为杰作。盖普写孩童最擅，婉和灵妙，莫与伦比也。

1815 年普以名呈学院候选，翌年入之。此期写像最多，俱妙品。又作安德洛玛刻与皮洛斯，为兴怀古典最终之幅。其暮年所作，颇兴怀教题，如《圣母升天》《十字架上之耶稣》等，俱结构雅逸。评者谓普写神话太屡，虽圣母耶稣，亦如古神话中人，实近似。

普年六十二，精力不衰，尚思大有所为。不图造物忌人，偏陷之于惨剧，使赍恨以没，厥施未竟，伤哉伤哉。初，麦燕姑娘有疾，性转躁，闻人议将取消艺人居索邦大学之优待，心滋戚，盖不愿与普鲁东离也。一日，突入普画室，率然问曰："普鲁东使汝而鳏者，娶吾否？"普遽答曰："绝否。"盖普一闻娶字，怅触往事，语实未思，讵料麦燕阖门去，入室即以剃刀刎其喉断而死。普大恸，自思此人已死，人世悠悠，举眼悲凉，无堪萦念；又思麦燕之死，实由己咎，恨与悲并，痛至伤心。爰完成麦燕姑娘未竟之图，曰《不幸之家庭者》，1823 年 2 月 16 日遂以哀毁终。其友波斯特蒙临其丧，葬之于麦燕女士墓旁。

勃里公先生曰：普鲁东者，法艺人之魂也，将与法国连理，靡有穷期。吾法艺人卓绝者多矣，特最能表现吾人特性，如深思，如和爱，如亲切诸点，莫普鲁东若也。是虽尊之为法艺人之代表，可也。

<div align="right">1926 年</div>

安格尔的素描

Le dessin est la probité de l'art. 素描者，艺之操也，此安格尔不朽之名言也。夫人之有为，必有所守。操者，即所谓贞操。今日衰落之中国，不唯无其语，并早已忘字典上之有此字，幸借曹操大名，举尚能识而已。是安格尔不朽之语，焉冀其索解于黄帝子孙繁衍之土哉。安之描即独绝千古，其绘则不为人所喜，因彼所着意处，在象而不在色，故际世人方厌冷涩之古典主义，而作浪漫主义运动之候，对之有倦乏之容，若久餍膏粱者，犹饷以大块肥肉，望之即不下咽也。顾其绘，实华妙庄严，远非德拉克洛瓦后期散漫之作可比（德为安毕生反对党，色最富丽，其佳幅若《但丁和维基尔在地狱》《希阿岛的屠杀》《同徐王之覆舟》《北非阿拉伯之妇人》《两虎》等，均坚强之杰作，其余八九百幅，均不足观）。吾友沈旭庵，酷好音乐，尊贝多芬为师，而称瓦格纳为师兄。德拉克洛瓦于绘，直是雄强之瓦格纳，顾安格尔之绘，却不足颉颃贝之交响乐，其描则似较贝之奏鸣曲为美，允可称之为师。岂至吾方师之，彼倡印象主义之德加早师之矣。若除人造自来派丑角作者以外，盖莫不师之也。

此幅吾在巴黎塞纳路某画肆中发现，为安早年居罗马时画稿，索价不昂（安之素描人像七八方寸一纸动辄五六力法郎），

时吾最穷，不克自致，因劝旭庵购之。中国之有安格尔画，此为纪元，兹以表诸世，特志其崖略如此。

1931 年冬始

左恩铜镌

　　镌者，其始为名作副本，广其流传者也，渐成专艺。古之作者，在 15 世纪意大利有曼坦那及波提切利，16 世纪德人丢勒。其精者矣，皆镌木作人物、鸟兽、树石。钩形既定，以黑线皴疏密，分明暗轻重。至 17 世纪荷兰伦勃朗起，而铜镌始显。盖以锐钢针当笔，深划于铜板上成凹线，然后拓之于纸，作者又能利用墨色助纹理深浅，层次尤复密有加，能如今日影片。故伦勃朗镌沉深浑朴，如其绘画，卓绝千古。17、18 两纪，东南盛行，盖贵重典籍插图恒以镌，特乏良善艺人。逮 19 世纪初，西班牙画家戈雅工之作《斗牛图》多幅。近代杰作出者如德之门采儿所作弗来特烈大王事迹，脍炙人口。法则有米勒、勒拿罗，现代则法之倍难尔，瑞典左恩，奥之雪姆察，英之勃朗群，德之亚忒迈，各辟蹊径，俱臻绝诣。而左恩之作简洁雄奇，人尤宝之。吾国艺事中类之者，有如治印，重章法刀法，性殆与近。但欧人之镌，多取材于造物，境界无尽，自图而自镌之，匪如治印之美纯在抽象字画（至吾国之镌字画者，虽极工准，但皆匠工，已不能构图，未可相提并论），与画同其功，非所谓雕虫小技者也。

<div align="right">丁卯十月　徐悲鸿</div>

左恩传略

左恩（Anders Leonard Zorn）瑞典人也，1860 年 2 月 18 日，生于瑞典穆腊乡。初其母阿难于左恩生前年夏，工作于乌普萨拉一酿酒所，与所内工头雷奥纳者恋爱而有孕。左恩之父，实德国南境白杨人也。人种学者每主异种配合之得善果，北欧、南德，秉赋殊异，证此因缘，信乎不诬。左恩面貌，则酷肖其母。左恩幼受母教，十二岁以戚友之助，入恩彻平之工艺学校。盖其父此时已卒于芬兰。十五岁，赴瑞典京都斯德哥尔摩艺术学校，及美术院习雕塑。此少年最初之倾向，乃在持锤凿，抟泥土，寄其热爱于形，而为塑像，亦即其绘其镂之所以基也。吾人舍其古斯塔沃·沃萨立像外，尚能见其各种佳妙之雕刊。

以左恩毕生所作数量言之，其镂之重要，一如其绘。而以品言之，其镂之重要，尤过其绘。其绘于像最擅，其次则裸女。阔大雄奇，戛戛独造。至其镂中人物，则卓绝千古，前乎此者无人可拟之。其简、其洁、其雄绝、其微妙，或似兰之馨，或如磐石之重，不以纤巧为工，不以繁博逞能。凡所取材，皆恒人生活中习见景物，唯以光变其调，使人对之心旷神怡，动于不知，惑于不觉，且感理想主义与幻想之无需。

左恩年二十乃作画，1880 年以水彩写一丧服之妇，倾动一

时。于是瑞典京都人士咸欲倩左恩绘其像，或其子女像，致令辍
课。学校促之至三不至，终乃除其名。左恩于是游于他邦，至伦
敦，至巴黎，遂之西班牙。写美丽之水彩画多幅，继又自镌之。
旋返经伦敦，乃识其邦人镌者哈格，受其教，实左恩为镌之始
也。又友沙金（美国籍，向居英国，负盛名，前年去世，其水彩
画及写像均颉颃左恩），唯时年少，虽出手不凡，而削繁成简之
功，不能于造端时责之。顾其敏锐轻巧，锋芒毕露。1883 年夏，
返瑞典，作全国之游，顿觉乍在英伦作时髦征逐之乏味。是年以
水彩写其祖母像，继镌之，终以木雕刊之，为其杰作之一。1885
年娶埃玛·拉姆为妻，其岳营商。此少年伉俪作蜜月旅行，至土
耳其君士坦丁堡，及希腊，道经匈牙利，皆有镌纪念之。如土耳
其女及其奴，曰《嫱之睡》，作法沉着，皆此行纪念物也。

　　左恩之视对象，物与物无所谓界，故其镌在阴影之黑，与人
身同黑时，其线恒毅然透入人身，达其光际，形态毕显，强韧有
力。盖以其所受印象为准则，而又极求形体之美。其作法随景应
付，变化不拘。

　　1890 年左恩居法，感法画派之精明暗，辄好写烟波浩渺之
景，好用光。彼幅中品物之存在，初非需之，不过借物面之光互
回曲折，而济画中之和。其于画，一如其镌，随景应付，初无成
法，故难定其何期守何法也。居法之季，镌法之名流如大哲勒
囊、倍得落、雕塑大师罗丹及大文豪法郎史等，而油绘名优卡代
像尤轰传一时。

　　左恩之大作出现，实始于 1888 年。彼鉴于油绘之能尽情
挥洒，不拘幅员大小，得纵其健笔。后此杰作，如像如女乃无

数。其镌也，则在 1889 年，其杰作如《罗斯塔·莫利》《厄奈斯特·勒南》《左恩及其夫人》《第一名女郎》《罗仁伯爵》《跳舞》《街车中》《举杯》等。1889 年至 1894 年之际，居巴黎，可谓左恩全盛时代，所至人争购其作，乃渡大西洋游美。其镌中之黑女所从来也。

左恩年四十余，乃倦游，归其故土。享盛名，拥厚产，怀绝艺，遭际之隆，真如天之骄子，艺史所稀有也。瑞典滨海处，港汊交错，气象万千，山水之美，人所向往。左恩夏间则荡桨其中，神仙不啻也。1921 年卒于穆腊，四方之来会其丧者，数千人。遗命以其财产珍玩并其夫人所聚，悉赠诸瑞典之民。其夫人今尚在。

左恩居英数年，游美几次，全欧皆为其足迹所经，名噪甚，故其作散在四方。各大博物院，罔不有其迹。其镌唯瑞京国家博物院有全部。巴黎国家图书馆藏其主要之一部。私人所藏，以瑞京中托斯坦·洛林为最多，在美者以迪林收藏为多。其外若柏林、德累斯顿、丹京、匈京、罗马等各博物院，莫不有其作也。1910 年，瑞典赞美左恩之众曾征全世界大艺人对于左恩之意见。罗丹书曰：左恩无论在何时代，有权为一真画师。如其色调新颖，描之卓，笔之健，皴之雄，其水彩画不可思议。若镌人，则莫与伦比者出。怀是诸德，并世所稀，信乎极大之美术家也。

巴尔堆农

　　雅典安克罗波（Acropole）高岗，乃希腊之圣地。俯瞰全城，凡八十公尺，其面积约三百亩。其间兴亡之路，攻战所争，纪元前千五百年，已建其基。其隆也，于以筑壮丽之庙；其替也，则遭外族摧毁。纪元前五百十年顷，雅典因政争，其民主党首领克理斯蒂鉴于历来为政者，以祀神邀民望，更欲张大神宫，显其伟烈。于是计划建雅典保护女神雅典娜庙，即巴尔堆农所由来也。顾因梅弟之战（公元前490年），工事停顿。逮雅典于马拉松击败波斯倾国来犯之师，于是阿尼斯蒂更扩大克理斯蒂计划，取多利亚式，积极兴工，基础已奠。顾第二次梅弟之战（公元前480年）又起，希腊人悉避守于萨拉鲁瓦，波斯人因入雅典，得一奸细导引，因攻入安克罗波岗，毁其群神庙，杀其守者。（公元前470年）雅典终战胜波斯，即思重建岗上群神之庙。特米斯托克乃先令拾乱石建一高五公尺、厚四公尺之城，希姆诺继之，及伯里克利为政，遂有世界古今至美尽善之巴尔堆农。

　　巴尔堆农者，乃安克罗波岗上之大奇，安底克（Athique）派中之杰作，亦雅典人爱情与骄傲之所寄附之建筑也。其基地高固，无所偎傍，列柱高耸，卓然矗立，不为物蔽。伯里克利之思复兴安克罗波岗群神居也，第一念，即及巴尔堆农。故即委其任

于其友，古代第一大雕刻家菲狄亚斯，指挥一切，而大建筑师伊克帝诺斯及于理克拉堆史助之。吾人苟览其计划之图，可见出于一大雕刻超妙之意象。盖未来之种种雕刻珍奇，胥于是凭倚，而菲狄亚斯手创之妙丽之雅典娜女神，即供养于是也。巴堆农意译为群贞女之居，其初仅拟为一高堂，供养雅典娜，至纪元前四世纪，乃被世人一致名之巴尔堆农。

其工程始于纪元前447年，成于纪元前448年。落成典礼举行于雅典人四岁一次盛大之巡行祭期，娱乐连日，万众欢腾。至其内部壁画及木器之装置设备，至纪元前432年方竟事。此巴尔堆农，可谓实现伯里克利、菲狄亚斯、伊克帝诺斯三人高亢之合奏。其简雅之柱，皆多利亚式，竭森特利克之美玛，历久稍黄，弥增沉艳。其高为二十一公尺，其列柱建于三层基石上，每层五十五公寸。庙长六十九尺五十四寸，宽三十尺八十六寸，长方形。围以列柱四十六，两旁每列十七柱，面各八柱（在四角之柱两次计数也）。此柱并非用整块石制，乃匜鼓形堆叠而上，十鼓或十一鼓为一柱，柱高十公尺四十三寸，柱之下面剖面直径为一公尺九十寸，最上之柱剖面直径为一公尺四十八寸，柱凹纹二十条，柱上屋檐，饰以铜盾，至亚力山大时，以镀金之盾饰之。壁饰以浮雕，两头三角额饰，以美妙无伦之高刊。额顶与额角，皆饰以铜兽以资牢固。天花板，亦以云母石为之。瓦则帕罗斯岛产之云母石制。惜今日庙顶早毁，不知瓦形如何也。

庙内部亦长方形，长五十九公尺二十五，宽二十一公尺七十五，高于外围两级，由东西两面之六列柱门入。两旁墙围之内，分四部。庙前殿，正殿，巴尔堆农，后殿。前殿由东门入，

拾铜阶而升，除所入门以外，各柱之间，间以高栏，西壁有一深门，人亦可由之入正殿，凡贡献于女神之祭仪，皆陈于殿前。

正殿也名 Heka tompedon，长三十八公尺八十四公寸，宽二十公尺，墙染暗红色，以九柱间之，为三部；正殿上寝殿（即巴尔堆农）有一墙，正殿以云石横间之为三部，智慧女神像即置于最后之部，其座今尚可见。

所谓第三殿巴尔堆农者，举行大典礼时，专为少年女子而设。宽十九公尺，深十三公尺三十七，其中有列柱四，用以支顶，后墙有力，通于后殿，以栏间之。

后殿围以高栏，盖司出纳之人守于此，庙内之藏库也直及于西边列柱。

巴尔堆农虽多利亚式柱头，但不能指为纯正多利亚式，盖变化者。凡各处一则，一则正列八柱，多利亚式唯有六柱，因之全庙之长方形，变为更方。巴尔堆农雕刻之重要，与建筑等，故更显美丽。多利亚式恒创，唯前后饰雕刻，此则四围皆有雕刻。寻常多利亚式庙，只有前正后三殿，此有四殿，并以正殿拥有充分之光，令四面皆见此象牙嵌宝、高十二公尺、神圣庄严妙丽莫比之菲狄亚斯手造之智慧女神。此女神为古代七大奇之一，掀动当日全世界人类赞美者也。故菲狄亚斯、伊克帝诺斯既为此女神建庙，必于是著意，则又非特米斯托克、希姆诺所计及，待伯理克利友于雕刻之圣，方有此伟大动念也。

故巴尔堆农，既为世界最大雕刻家主持一切，则其为雕刻地者，应无微不至，其雕刻亦遂为世界人类造作之至美尽善大奇之。巴尔堆农智慧女神虽不可见，要其额刊当亦出于菲狄亚斯之

手。四周壁饰浮雕，出于其助手或友人或门弟子不可知，但皆一体妙丽，美满至极。东面额刊题为智慧女神之降生，全副武装，立于上帝之旁。此刊伤毁过甚，因入拜占庭朝，中世纪希腊人信耶稣教，改此庙为寺，在此额近建造。又英人爱尔近硬拆之倒地，运归英伦，故今日在庙额上残余，仅有数人马之头而已。据古人记述此额刊，上帝居中，坐于宝座，其后，赫菲斯托斯持一斧，刚砍破群神之父头者。上帝之前，智慧女神戎服挺立，胜利之神为之加月桂之冠，群神及女神，或坐或偃卧，适合于长三角形之额，其左为赫利俄斯及其马，又狄奥尼修斯，又地神得墨忒尔，其右则群女神，唯女神狄俄涅等为美祭典，更有月神塞勒涅与其夜车钻入一角。

其西面之额刊，题为智慧女神与海神波塞冬之争希腊安帝克（雅典所在部）。海神持其三尖叉，一马浮跃，象征海神击地倒海之威。至于智慧女神手执物击地，生橄榄州，为彼胜利之标。两人之后兵车，雅典娜者，则胜利女神及邮神为御；海神之车，则无数英雄美人从之。今日唯在西北角留一残缺之凯菲斯及其女，与一队妇。其壁饰凡九十二块，今在庙上无多，皆将垂毁，在英伦者十五，巴黎者一，颇非出一人之手，亦互见高下，皆关于智慧女神故实。女神则不冗，盖彼庇佑其民之作战，而予以胜利。西面之浮雕，则刊雅典人战来自东方之女骑士阿马戎；东面者，则群神之战巨人；南面者为拉比脱人、雅典人与半人半马神恶斗；北面者则为战迹。此沿于墙端之妙丽雕刻，当时皆以彩色涂底，故一切人物益加凸起。如两额，则以青底，人与马人斗之排档间饰，则以红色，其外有以彩色着于衣服上，冕上带上往往饰

以金，其辉腾彩耀之景，直不可思议。

浮雕之最美者，为正殿 Cella 四周一百六十公尺长，约十二公尺上端一段，盖最具特性智慧女神典故也。该雅典少女，每四年一次，举行盛大巡礼祭登安克罗波岗，赴智慧女神庙顶礼，献其合绣之轻纱。菲狄亚斯盖采此祀典形式，作为题材，故正殿四面，即为先后连续之大巡礼。计人三百五十，马一百二十。在西面者，作群少年，集合其祭服。而群奴则按马受羁，有逸出者，一人趋制之就范，使之整列。于是群教长、官长导行于前，巡礼者两排行继其后，一自南进，一自北进，而汇集东墙，即为巡行之终点。在众目睽睽欣然色喜之运动员目光之下，雅典大统领与其夫人献其无袖绣衫于神。此全段雕刻作风之美，真难以笔墨形容，寻常生活状态与一庄严之祭祀能融合无间！群少女皆具高贵简雅之姿，正身前行，双目平视，衬衣轻衫，笼其娇体。虽非出于一手，而浑然大和，自然曼妙，使非菲狄亚斯指挥，恐不易臻此。

从古美人都薄命，巴尔堆农亦然，劫运线之不断。顾自纪元前 432 年直至 17 世纪，尚未摧毁。1684 年威尼斯（今意大利之一部）邦主莫罗西尼偕一德国亲王，攻土耳其于雅典，时安克罗波高岗为要塞，屯兵于此，火药库设于巴尔堆农之内。复故意毁庙，于是正殿及其雕刻六柱，又一门柱，及其他八柱，皆倒地。至于华美莫比之额刻乃为暴徒故意摔下切碎，于是此庙体无完肤。及 1815 年，英国爱尔近爵士者，请于土耳其政府，愿运残石及雕刻与碑文数块至英研究，当蒙许可。于是爱尔近一不做二不休，将倒断于地之全部，与尚留庙上一切可以力取之雕

刻，悉数运归伦敦。下议院决议，悉数购之，藏之于大不列颠博物院，成其夸耀世界之骄傲。当时有激烈抨击此巧取豪夺者，爱尔近答曰："吾不过摹仿法国人耳。"盖1787年，法人舒瓦瑟尔伯爵，曾携归一巴尔堆农浮雕，盖其早坠下，未损坏庙丝毫。而爱尔近急不择言，诬人如此。吾于1934年由意大利乘舟应苏联之请，过希腊，即有一雅典音乐家登舟，谈及巴尔堆农，目皆欲裂，曰："吾人大可请于英政府，据理追还此宝，英人无论如何，固不能还，但吾人可向之索价，因自私自利之英人，赔钱总懂得，此物应有几何物质价值，英人总懂得，吾希腊政府欠英国之债正多，英国不赔，即用相抵……"确然，倘此珍奇，尚留于庙上者，吾人诚不能如此在不列颠博物院之能逼视地摩挲耽玩。呜呼！但吾智慧女神何往而得见其面耶。吾登安克罗波岗，诚不胜唏嘘感叹之情，彼苍者天，既生此群彦于二千四百载以前，奈何续产凶暴绵绵于其后也，呜呼哀矣！

此绝代凄凉之巴尔堆农，今日岑寂于安克罗波岗之一隅，群庙俱成劫灰，彼身亦剩残柱。幸希腊复国百年尚足自主，其国之贤士大夫，乃将残柱委地石鼓，接起柱立如昔，中虽无有，而外形不替，足供世人凭吊。诚哉，其为举世最可凭吊之地也。

<div align="right">1935 年</div>

文艺复兴远祖乔托传

乔托（Giotto di Bondone）者，意大利 14 世纪初期佛罗伦萨之天才画师，美术史上巨人之一也。1267 年生于佛罗伦萨附近之威斯比亚诺，卒于 1337 年 1 月 8 日。因其名重一时，故有种种传说，附会其一生事迹（如吾国吴道子、苏东坡然）。其同时记载之可信者，唯确指佛罗伦萨新圣玛利寺之耶稣钉于十字架上一幅，及罗马圣保罗教寺一摩色画，题曰《渡》者，为其真迹。至 15 世纪著名雕刊家季培尔底方以多种作品，推为其手笔（因 17 世纪前人作画雕多不署款）。其中属实者固多，亦有不可尽信者。故至 19 世纪终了，凡 15 世纪以前重要之画，书举如下，并以先后，为次序焉。在佛罗伦萨巴底亚寺堂，有其受胎告知图，今毁。在阿西西之圣方济寺，有多量之壁画，如《访问》《耶稣受刑》《马特兰之通神》《拉惹之复活》及圣方济事迹多幅。

自 1298 年至 1300 年之际，乔托以教皇卜尼法斯第八之命来罗马，声名大震，从此往来于王公之间。前所述圣保罗寺之摩色画《渡》，即其时作也。图作一舟，在波涛汹涌之海中，舟上诸使徒惊惶失措，耶稣则接引圣保罗，以登彼岸。但吾人今日所见，亦几经修理，非尽本来面目矣。

1302 年之际，乔托绘波德斯塔（今日之国家博物院）壁画，

实其生平杰作也。借以年久，漫漶黯淡。所见在隐约之间者，尚有渔妇之面貌及一部分人像。尤为人注意者，则大诗人但丁，尚在壁上涌现也。图一面为天堂，一面地狱。又叙埃及之马利亚，抹大拉之爱与悔。乔一生尽数写之者，皆有特殊之神态（此作殆非一气完成者）。

自 1303 年至 1306 年，乔托饰帕多瓦之阿累那圣母寺，其奇好之《降生》《牧之之膜拜》《庙会》，与夫耶稣圣迹，而殿以《最后的审判》，写以数列，最佳者，为《约翰与安娜金门之会》。又《犹大之吻》《耶稣之钉于十字架上》，皆表情真率充分，为昔所无。

其旅居于拉文纳，人乐道乔托会见但丁之处。居里米尼、卢戈、米兰、佛罗伦萨，其期今俱不能知。

在佛罗伦萨圣克罗斯教堂，乔作方济事迹多幅，皆于 1853 年在石灰中发掘出者。俱勾勒精确，且具图案之美，足征作者进步。据季培尔底言，尚有数壁为乔所绘，今唯于入门处门下，存依稀之残迹而已。

1330 年至 1333 年之际，乔被延至那不勒斯，饰画圣齐亚拉教堂，今无遗迹。1334 年乔被命为佛罗伦萨新建大教寺圣拉巴拉法（即今日之 Santa Maria del Fiore）之总理。乔自设计其钟楼。1337 年 1 月 8 日卒，年七十岁。继为此寺一切图饰之业者，为比萨诺、塔朗托、德拉洛比亚，多纳太罗等。

乔始计划至钟楼上端，作浮雕，雕人类诞生及文明演进之图，盖已描成稿本，故后日佛罗伦萨派雕刊，仰其风流余韵，产如许杰作也。故乔亦为雕刊家及建筑家，全能之天才也。以是传

统，方产文艺复兴诸大家。

乔为继往开来之巨人。自乔托起欧洲文艺，始弃东方拜占庭派之影响而自立，表现哥特精神，而建立自然主义。故近世艺术，祖述之焉。其写人动作姿态，极为自然，人身明暗之渲染精到，古所未见。其构图精雅，益以其深邃之思想，故其作品，匪特宗教精神之表现，实人类灵魂最颤动之呼声也。

自乔托起，佛罗伦萨派，遂卓然树立，不复压伏于比萨派之下，而为他日昌盛之先声。

法国大壁画家薄特理传

世界古今大建筑，自埃及以来，除中古时代故为神秘之哥特教寺以外（但有花玻璃画圣迹），未有不饰以壁画者，虽吾中国亦然。唯最近之二十四年以来，此民族方自认为没长进而退化之部落，徒知挥霍民脂民膏，不敢步武文明伟迹，唯建白壁大厦，敷衍了事，死不争气，无可如何。欧洲大画家，上古如波利格诺托斯、阿佩莱斯，中古如乔托，文艺复兴如马萨乔、格列柯、达·芬奇、米开朗琪罗、拉斐尔、弗朗切斯卡、哥佐利、柯雷乔、委罗奈斯、丁托列托等，皆具磅礴之气、高迈之才、广博之艺、精深之学。用能举重若轻，创造杰作，发扬文化，彰其功能。若仅如吾国文人画梅、兰、竹、菊及法国画商派死鱼香蕉，而欲令乔托与但丁相提并论，与文艺复兴之伟业，岂可得哉！以法国画家而论，最伟大者，无过壁画家夏凡纳、薄特理，实其先进。而薄之架上油画过于夏凡纳，且为大写像画家之一，故先为国人介绍。保尔·薄特理生于法拉罗什省（1828 年 11 月 7 日），其家世业工艺美术。有兄弟姊妹十三人，薄第三。少时，其父曾令之学音乐、奏提琴，忽转趋向于素描。其时薄与数兵士为友，屡屡写之，或速写，或素描，或以色绘。一日，集而陈列于其县政府之展览会中，大为人所惊动注意。于是有一素描教授萨

托利先生者注意，夸奖之，并告其须赴巴黎美术学校，益精其业。县长莫罗先生，在县参议会提议，资助此少年有才之薄特理补助费，年五百法郎。通过。县之善者，复以为太寡，又增益三百六十。1848 年，薄特理至巴黎，入德洛林之画室。1850 年，薄遂得罗马大奖，竞试第一名及第。其题为《阿拉克斯河上寻得兹诺比之尸》。

薄在罗马每年寄回之杰作甚多，但皆染意大利古代大家作风，其个性尚不全具。如：《雅各之挣扎》《富贵与爱神》（1857 年）、《一信奉灶神女之请求》（1855 年）等等，可谓均为重要之作。顾薄后日轻盈高逸之趣，尚未发现。

1853 年薄自意归国，意向多在裸体及写像一途，其作品如《勒达》《抹大拉》（南特博物院）、《维纳斯之晨妆》（波尔多博物院）、《珠潮》等等，皆极妙丽。虽有时觉其过于注重部分，但在意大利古画上之赭色，已不再见。尤在其《维纳斯之晨妆》幅中，定其后日理想中雅艳人物。1861 年，薄写《夏洛特·科尔代》历史之图（今藏南特博物院），富有热烈悲壮之情，乃薄唯一之历史画。可见此壁画名家，未尝不具真实近情之笔法，特其性非笃好之耳。

薄既少兴趣于历史，故亦不从此下力。顾其磐磐大才须有所发，乃转其情于壁画。向者已为吉尤姆家中绘四时节序造其端。1857 年，又为纳塔亚克家中绘两图，又为加利拉家中绘意大利大都会罗马、极诺凡、威尼斯、佛罗伦萨、那不勒斯，1863 年又为法国著名织画所戈伯兰写五行及四序，1864 年惜于第三次革命之际焚毁一部。均脍炙人口。逮巴黎大歌剧音乐院建造，大建筑师

加尼叶建议，请至绘剧院壁画。加尼叶初尚欲任另一画家分绘一部，终委其全责于薄特理。本定酬金十二万法郎，薄既绘全部，工作十年，亦未索其补足之费，故有人谓其材料之费即当有此数也。

薄自膺此重命，孳孳不懈。更作意大利之行，研究古代一切壁画。临米开朗琪罗之在西斯廷教寺者多幅，复潜心柯雷乔之作，又赴英国观览拉斐尔之教皇宫织画原稿，用为揣摩。准备数年，然后从事。

薄特里即自闭于歌剧院圆顶处之一大室内。四面通风，稍不留心，即致疾病。薄身衣暖袄，夜里睡眠于是室之一角，昧爽即起而工作。计全部壁画凡天花板三，环门十二，门角十，壁画八，合计凡五百立方公尺，可谓宏巨惊人之工作。以量而论，为法国古今第一宏巨壁画；以质而论，亦近代最华妙典丽之油绘也。此工作曾被阻于 1870 年普法之战。薄爱国激切，投义勇军，参与军役，在巴黎附近作战。至 1874 年工作完成，薄劳瘁几愈，休养于旅店中，断绝宾客。其全部壁画，未置放屋顶及墙壁之前，曾先展览于国立美术学校中。两月，获入门费三万四千法郎。薄乃以此数大部捐入美术家救济会。因避赞美者之纷扰至于远奔埃及，可谓盛矣。

及美术次长什纳维埃尔侯爵，以国家之命，请薄特理为巴黎万神庙昭忠祠作壁画也，薄复兴奋。盖其题乃历史上捍卫国家之女圣贞德圣迹，大可显其爱国精神与史家想象。而以神秘及象征之艺术，光大其谟烈也。1877 年薄致书大建筑家卡尼叶，曰："吾集全力，以赴此女圣纪功之作。天其佑吾，令吾艺能及其崇

高之德也。"薄计拟作六幅:《贞德女圣聆天命》《王会于西农》《胜利》《入狱》《被刑》《凯旋行分》。薄性最真实,遇此史题,乃日日搜求一切服饰、衣冠、兵车、甲胄。惜此图终未写成(此图后为其同学勒纳沃所作)。薄又为法院写一壁画,题为《法之胜利》,绝庄严典丽,陈于 1881 年沙龙,得荣誉奖章。1882 年为纽约柯纳吕斯·旺德拜特宫绘壁画,题为《女神之婚宴》。又《圣于培之晤神女》《神逸》,皆为巴黎近郊香底伊宫所绘者也。

薄患心病,赴枫丹白露休养,国家以王宫内猎神阁与之居。其友欧仁·吉尤姆往访之,见其迷乱恍惚于深林之中,心为不安,乃偕之返巴黎。乃于 1886 年 1 月 17 日终于田野圣母院路画室中,年五十七。其信札(1884—1885 年)公布,人咸感其心之纯善与其文笔之妙,有异乎其乎日寡言笑之似少情愫云。

薄特理之素描,极锋利敏锐,开古今未有之格调。其绘,则娴雅高妙;其设想,皆逸宕空灵,与田波罗为近,而传神之精妙过之,盖二百年无此伟大之壁画家矣。至于法国,可谓首出之大壁画家,为夏凡纳、倍难尔之前辈,而蔚为法国美术之无上光荣者也。此三人者,虽与十六世纪威尼斯大家抗手,可也。

薄仅中材,而发黑,目光炯炯,性极沉毅,人称之曰"小伟人"。生于法最强盛之世,与文豪爱德蒙·阿布及于勒·普勒东(画家而诗人)友善,二人皆叙述其生平。歌剧院之壁画,虽如此妙丽,但高远七八丈,莫能逼视。吾持远镜,以观剧之便,杂稠人中观之数次,但不畅快。信乎人之作品,有幸有不幸也。屋顶天花板画人物,均须飘然飙举,仙姿暇逸,最为难写,历史上鲜得名手。至薄特理,乃觉其自然高妙,真有聆《萧韶》九成之

感。神人以和之乐，而学者往往不能举其名，信艺林之耻也。吾人今日诚处黑云笼罩、杀气森森之世界中。所谓我生之后，逢此百忧，诚毫无生趣。但先民光芒所遗，足以慰藉吾人之物，嘉惠吾人者，其在欧洲，良不可以数量计。苟得浮生半日闲者，大足直接领受，一畅所欲，醍醐灌顶，心神都快。奈何为享受目的而设之局，乃布一暴戾丑恶之场面耶？夫美术者，超现实之物也。夫指为超现实之物，仍复是荒秽丑恶一套。且视现实，尤为荒秽丑恶，唯日不足者，真不识其人之性，犹牛之性欤？抑何种根性矣。李铁拐为仙人之一，奈何必指跛子而始为仙人之真相乎？

1935 年

序苏联版画展览会

民族间亲善之获得，必当以沟通文化始；而彼此艺术品之观摩，尤为最有效之文化运动。盖艺术乃民族生活之现象，思想之表征。彼此生活思想既无间隔，则敬其所尊，不犯所忌，久则和合无间，自能进于大同。

若苟以为己之弱点，适为人乘者，则自安于鄙陋，不图进步，虽不自表现，人亦将乘之。抑我之自由，与人之诉我，其相去抑有间矣。

苏联自革命以还，百事更张，艺术有托，日趋畅茂。版画者，乃其新兴文化之一也。其中大师，若法沃斯基（Favorsky）、查路申（Charushin）、多卜洛夫（Dobrov）、库克立尼克索（Kukrinixy）、索阔洛夫（Sokolov）、索洛维赤克（Soloveichik）、魏利斯基（Vereisky），皆能各标新异，独建一帜。于是人材辈出，风兴云涌，视古昔间各代挺生之杰，若曼坦那、丢勒、伦勃朗、戈雅，不坠其绪。在无产之邦昌明，其道如此，此尤令古今文豪起舞者也。

版画之出世，以吾国为最早，尤以早期作品之完美为大地所惊，如十竹斋之木刊彩印，可称人类文化史上稀有之杰作。其外若元明曲本传奇插图之美，世所罕见，皆当欧洲文艺复兴早期。

厥后芥子园画谱版画亦见精妙，无忝作者。但其道止于此，皆无名英雄为之，士夫视为等闲，无关宏旨。于是虽有任渭长之画传四种、潘椒石画册，皆著画者之名，然其刊或附属品，至并刊者姓名，且不著焉。

欧洲版画之初期，目的亦为传播名作副本，其用同于照相，唯以道在精确，非精于素描者无能为役。而艺术家能精于素描，则已过第一种难关，往往自身即成卓绝之作家。故曼坦那、丢勒、伦勃朗，皆千古之最大画师。而近世戈雅、倍难尔、左恩、勃郎群、康普，亦皆不世出之大画师也。故道在日新，艺亦须日新。新者，生机也。不新则死，如吾国往日如许无名英雄，今至于不祀也。为画亦然。

吾有感于苏联艺术蓬勃之象，不惮而为之序。

1935 年 12 月 12 日

法国艺术近况

　　西方人酷嗜东方艺术，一张朱红漆木床，在巴黎可值七八千法郎（约合华币七百余元），一件中国木器，偶尔破毁，法人士尝愿费数十元（约五六百法郎）之工资，以修复之。是以海外留学生，若于中国画具有根底者，可借"漆工"以自给也。中国人事事皆落人后，唯讲烹调设菜馆，尚为颠扑不破之事业。现在伦敦中国菜馆共五家，巴黎多至六七家，营业莫不异常发达。义宁陈三立先生之八公子陈登恪，即留学界著名之"巴黎通"也。尝言巴黎之大，宜有人设点心馆，精治雅室，陈设中国式之上等木器，备办莲子羹八宝饭等零食，招致顾客，其食单可每日更换，其陈设品，可以任人选购，一举两得，最合西方人士心理，惜尚无人仿行之耳！

　　西方女子之毅力，虽不逮男子，学问上之天才，男女本无轩轾。法国当代女名画家，首推佳运女士，其小字曰玫瑰，其作品以《马市》一幅为最著名。而本人平日最服膺之近代名家，实无过于业师达仰先生。盖法国美术界之业师，本可由学者自行选择，名师数辈，大抵著作等身，学者可先就其作品，详加研究，一旦及门受业，师弟间相得之情，每不亚于家人父子；后学晚进，对前辈执弟子之礼，平日进见，不称先生而称老师，是

皆其他新进之邦所难能也。达仰先生之可敬崇，予更有深切之观感焉。予谓世界画品，别类繁多，若古典主义，若浪漫主义，若印象派，若后期印象派，若立体派，若未来派，杂目细节，姑置弗论，数其大端，终不外乎写意、写实两类，不属于甲者，必属于乙。达仰先生之伟大，正以其少年时从写实派入手，厥后造诣日深，更于艺事融会贯通，由渐而化为写意派。"大凡玄虚之理想最难实现，而先生写意之作，最能实现其理想。"大凡欧洲各国表示"正义"之图，尝绘一手持天秤之女子，而先生所作之《正义》图，仅显一女子面旁列金杖，眉目间炯炯有神，凛乎其不可犯，不必有天秤在手，已足以色相之庄严，流露正义，真令人五体投地。法国者人文荟萃之大国也，巴黎思想界最发达，法国宪法，即以"思想自由"为开宗明义之第一节。巴黎法国学院操国家文化之权，内分文学、美术、考古、政治、经济五部，二百四十位老学士，头童发白，道德高尊，真足令人望而歆慕。此种现象，岂一朝一夕之功，所能造成之哉！巴黎画家之引以为荣者，尤非寻常人意想之所能及，其所谓荣，不在奖牌与名位。若其人学力，果至登峰造极时，意大利福隆市之画院，必征取其自画像，入院陈列。凡欧洲诸画家，其自画像已入福隆画院者，作品价值，较平日顿增数倍，其足以动社会之视听，一如中国古代名人之入圣庙或贤良祠，达仰先生自制之画像，业于十一年前，应征入福隆画院。

至于中国画品，北派之深更甚于南派。因南派之所长，不过"平远潇洒逸宕"而已，北派之作，大抵工笔入手，事物布置，俯手即是，取之不尽，用之无竭，襟期愈宽展而作品愈伟大，其

长处在"茂密雄强",南派不能也。南派之作,略如雅玩小品,足令人喜,不足令人倾心拜倒。伟哉米开朗琪罗之画!伟哉贝多芬之音!世之令人倾心拜倒者,唯有伟大事物之表现耳。

关于巴黎留学界,今有中国画家二十余人,其团体之名称,不曰"天马",而曰"天狗",已觉奇特,而法国画家之团体,所谓狂母牛会者,更将令人望而却步矣!世界之大,真无奇不有也。

1936 年

漫记印度之天堂

克什米尔，诚为人世之天堂！天堂概况如何，吾人不得而知。至于人世之天堂，我想大约如此：（一）高出海拔一千七百公尺以上；（二）要有面积千顷以上之清水；（三）其地必产美丽香芬之花卉；（四）其地必产佳果与佳酿；（五）其地必富足丰有，而其人民必须相当地勤劳；（六）其人必好修饰容颜，而具颇为伟大之鼻子；（七）须有孔子所谓或现代西洋所谓之彬彬之礼，而不可染有印度及中国宋儒发明那种可怖的男女之防。

我们从红头阿三故乡旁遮普邦都城拉合尔坐火车往西北行一夜，到了喜马拉雅西部山市（梅丽，中央亚西亚，将近帕米尔高原），其地有中国皮鞋兼古玩之肆。此城人民风习与其他印度城市无异。同伴丘兄，被本地侨胞拖住赌了一夜，他赢了四百多卢币。他赢了就走，未免太俗气，故他托友人之妻，杀一只倒运的母鸡，又买几个极甜蜜的瓜飨客，其瓜乃山下西北各地所产。印度西北毗连吾国新疆省，有沙漠，故此瓜颇有哈密风味，或即同种。此瓜既香且甘，西班牙亦产之。至若我国江苏所产之香瓜及"白小娘"，亦有极佳者，若与此瓜比之，则有如朦胧之于轻纺，大小悬殊矣。

民国二十九年十月一日晨，我等一行四人由梅丽乘公共汽车

北进，行八小时，到达斯利那加。

斯利那加，傍山临湖，人口二十万，颇与我国杭州相似。但亦有几点不同：（一）其地高出海拔五千英尺；（二）湖之面积大过西子湖两倍，且水清见底；（三）四围之山，乃喜马拉雅西端群峰，高者达一万五六千尺，上有积雪。湖之西南岸，乃高约千尺之阜，上有三百年前堡垒。我人到此，先访一开中国古董兼营皮鞋之商。主人亦客家，丘兄之友也。肆所据街，乃城边临河之地。河极宽，两岸相距，约二华里。河岸上列大树一行，其叶类法梧桐，大干遮出，有七八亩荫者。既接闹市，又复清幽，旅馆咖啡之属，皆设此处。其中尤可人意者，乃浮于水上靠在树下之巨舟，可当旅馆。每人食住，只收两卢币，且每人有一小室。每舟约五六小室；三餐皆在舟之餐厅，厅在舟之第二进，入舟先至大厅。时适暑期方过，避暑之人，来自四方，且有来自国外者。故厅中躺椅，多有待修理者。闻七八月间来此游住，价高三倍，究亦甚便宜也。若在月夜，登集舟顶，命舟子动棹摇橹，行五六里，尚未离市。河水由湖内放出，湖水高出六七尺，而湖离市不远。湖内亦有同样之舟，亦可租住。于湖中泛舟荡漾，即如登西方佛国中之天堂。

吾等一行四人，各据一室，早餐两鸡蛋，牛乳一杯，面包一片。午餐晚餐皆芥莉饭，食羊肉，非我之所喜也。

其地产芥兰菜，绿嫩同江门之产，一"安南"（一卢币分十六安南）可买七把。寻常菜蔬生果，皆甘美肥嫩。故此地物产丰富，烹饪亦为全印第一。

克什米尔，闻即汉代西域之罽宾国，为古代东西交通必经之处，今亦回教之地也。斯利那加乃其首都，亦即吾所指人世天

堂者也。其地之毛织品，为亚洲名产之一。木器、铜器、珐琅皆镂呈回教文化特殊面貌之细致花纹。我等苾止，适届本邦物产展览会，故得饱览肆中不恒见之品物，而又可确知其为克什米尔之物，兴趣殊为浓厚。于是杂耍、流动戏班之演剧等等咸集。所演乃回教之歌剧，不脱江湖格调，非雅乐也。

由此河登彼岸，亦市之近郊，有一博物院，藏古器物不少，及回教王朝之绘画等等。尤有印度原性雕刻，闻为附近某处新出土之物，殊佳，高出"曼陀罗"（印度染希腊风之雕刻）作品多多，惜尚未整理，均堆积墙际。所刻人物，皆有韵致。

河置有堤，下游之水，较低七八尺。于是广约三十丈之河堤上，出现一奇观：即下游河中之鱼，纷集于此巨流，鼓其全勇逆流而上。鱼种类不繁，唯大小不一，有大至二三尺者，其中以尺许者为多。鱼在水中尽力升腾，及顶一跃而过，有升至半程而坠落者。洪流中颇多错落激越劈啪之声，而瀑布一片，杂以跳跃攒穿之舞，有惊心骇目之观，而无危险凶恶之遇，诚人世天堂之乐也。

其人既勤奋，故地多大树，因大树必生于居民最勤之地也。天堂之人，丰衣足食，上帝又极度爱宠之，赐每人以重约半斤之鼻。我想世界生物中，除象及食蚁兽之外，鼻之最大者，应无过克什米尔人之鼻矣。闻人云：巨型鼻为忠信之象征。故克什米尔人，为印度最诚实之人，惜其文化，殊为停滞。不佞虽得快乐之短期旅行，仍若一游西域之感想，吾其终为皮相之人乎。吾又自惜之匆匆而去也。倘有机缘，吾愿二次三次四次游之不厌也。

1942 年

泰戈尔翁之绘画

泰戈尔翁行年六十余，始治绘事，及八十岁时，凡成画两千余幅，巴黎、伦敦、莫斯科皆曾展览之，脍炙人口，不亚于其诗（闻翁之盆敢利文诗，尤美过英文诗，近代盆敢利语，实翁为之改进者），因诗尚有文字之扞格不能读者，若画则为人类公共语言，有目共赏也。二十九年十一月，余向翁辞行，欲返南洋时，翁病初愈，僵于卧椅，郑重谓余曰：汝行前，必须为吾选画。于是吾与囊笒拉·波司先生（国际大学美术学院院长），箕踞其厅事，整两日，将其各类作品，细检一通，得精品三百余幅，最精者七十幅，将由"国太"出版，故得而论之。

翁为印度当代最大作曲家之一，有歌曲三千余首，凡印度识字之人，未有不能歌翁之歌曲者。翁一生时间，大半沐浴于大自然之中，与日月星辰、山川草木、鸟兽鱼虫、奇花异卉相习，具有美之机心，而与自然同化。翁之侄安庞宁少翁六岁，为今日印度画坛之元首，而被尊为印度近代绘画之父者也，人得其片纸，视同珍奇。国际大学，收藏极夥，举凡昔蒙古朝时名作，及并世投赠翁之杰作，数量甚富。翁又涉历全世界，欣赏绘事。但翁作画，则全以神行，恒由己出，妙绪纷披，奇情洋溢，无利害得失之见，故远于毁誉之担心，不兴工拙之操算。

施于陶瓷之绘，或美石组成之摩色画、波斯良工织就之毡，均能启其奇思。所用作具，无论中国或日本制之纸墨，或西洋画师用之水彩色粉铅笔条或油色，其重叠堆积，各色杂糅，毫无顾忌，彼所需者，为合于心量轻重之色泽，其材料之如何调和，不获措意也。其兴也，若因风动念，忽见一马，后有牛，便可连串，或忆鳄鱼。而骆驼经其前、载胜复降于旁者，则斑驳离奇，允称盛会。其人既据平等而观，又施赤心而爱，一视同仁，无暇区别。人与蛇相处，既无所不可，而柳生于肘，亦事属可信，朝霞贻之辉，繁星寄其响，其浩然之气，运行激射于上下四方古往今来者，既不可捉摸，往往于沉吟之际，咏叹之余，借片纸申之。或支一直鼻为墙，或放其美髯为泉，或折螳螂之股为堤，或据巨灵之膝为堡垒，或从钢筋三合土上，栽干贰莱亚兰花，或就处子云鬟，架起机关枪炮，飞西瓜于逆旅，送琼浆与劳工，假寝床于巨蚌，夺梅妃之幽香，食灵芝之鲜，吻河马之口，绝壑缀群玉之采，茂林开一线之天，利水浏之积，幻为群鸿戏海，连涂改之稿，演出恐龙之崩山，凡此诡异变化，不必严合不佞荒唐之辞。唯翁智慧之休息，仍余情袅袅清音闪晔，遂觉于歌尚欲求工，东坡未泯迹象。顾翁之游戏，初未尝背乎自然，而复非帝定之矩获者，如法德近三十年来之鄙夫，工为机器制成之石斧，而卖弄玄虚，争利于市，借口摆脱一切形式束缚者，其天真与作伪之距离，诚有霄壤之别也。

在中国科举时代，极多思虑不精，为资颇陋，所见不广，托兴不高之文人，好弄翰墨，号曰写意。夫画能写意，岂不大佳？顾此辈瘝瘝所求，不过油腔滑调，饰言奇笔，实乏豪情，妄欲与

作家（匠工）争一日之长，以自鸣其雅，致文与可、倪云林、徐文长、金冬心等蒙不白之冤。其托庇之不肖，惯于班门弄斧，并全昧之龟手药之用，抑何可怜也。千古王维，能多遇乎？吾恐泰戈尔翁日后被人倚为口舌，爰不惮词费，于文后赘之。

1943 年

忆达仰先生之语

先君亡后，遂无问业之师。漫游欧洲之二年，乃识达仰先生。其艺高贵华妙，博大精微；其人敏锐刚正，蔼然仁者。此世舍此人外，非无可师，但北面而为弟子，觉不歉也。相从先后凡八年，以境迫东旋，而先生年七十五矣。不知天肯从吾愿，令吾再随杖履乎？重挹时雨春风之乐也！念之唏嘘，系情梦寐。

一日言及荷尔拜因，先生曰：其艺简洁精当，殆受意风。丢勒固是诗人，终觉琐碎，无概约全局之观。北派恒承此弊，而意人无之，其派所以大也。

埃贝尔尝与先生书曰：艺之目的，其技法（exécation）乎（按艺人文过，恒自立界说。说愈繁，艺愈弱。至人具造化之全，何所不可）？

先生教人之道凡二，曰真率（Sincérité），曰诚笃（conscience）。先生曰：博大之道无他，在与人人以透彻之了解，故题不取冷僻，而景贵在目前。因述当日有人以画示热罗姆，热不解其题，其人释述再三，冗长无已。热曰：汝将写此段历史于何处，而令人解读耶？

内涵、诚笃乃欣赏之源也。

学必逾于行之量，乃有游行自在之乐，适如其量，便现

窘促。

有一人呈课于先生，课多草率，不中绳墨。先生曰：识之。此名 Crayonnage（铅笔涂抹），不名 dessin（素描）。

癸亥时，余笔尚不就范，色不能和。先生乃命吾描，并令工写人体一部，以细察其象。康普亦曾语余，谓若精于描，则色自能如其处。

余东归，走辞先生，先生曰：勉之，当为强固之作，勿苟全于世。舍己徇俗，大师所不为也。且俗尚亦何赖？例如吾巴黎时装不两年即变，若学者不能自持，而年八十者不将随之数十变乎？即舍力逐之，亦有所不及也。

先生于其侪辈，称夏凡纳，称埃耐。谓夏能大而埃能简。又称其友人塑师唐波脱，谓其精卓，不苟于其较后辈，则尚理扬。谓可不爱之，但不能不敬之也。

先生于德，尚华贵；于艺，尚精卓，极确切不移。

先生谓余色有 Sonarité（铿锵之声）。吾描有力，实先生之教也。

先生见解极博大，不没人之长。

先生谓誉者最为危险，故人务自砥砺。循俗懈怠，罗丹且不免（此论因座有人论倍难尔者，故言）。

先生恒称安格尔，谓其精神华贵。

先生于古人最称达·芬奇、提香及荷尔拜因、伦勃朗。

达仰先生传

吾于 1919 年春间抵欧。既居法，日向各博物院探览珍奇，尤以鲁勿、卢森堡一古一今两大美术馆为吾醉心向往之所。得间，即置身其中，流连忘返。于古则冥心迫索，于并世艺人则衡量抉择，求觅师资。盖世无圣人，固不当在弟子之列，而群峰竞秀，颇眩惑其缥缈之奇。于是，《林中》《降福之面包》作者达仰先生乃为吾最倾倒景慕之画师。翌年十一月，因大雕刻师唐泼脱之夫人绍介而受业于其门。并世艺人，在德若迈尔、康普，在意若爱笃尔低笃、薄尔提尼，在英若西姆史、勃郎群，在比若弗来特里克，在法当时则如薄奈、罗郎史、莱而弥忒及风景画家莫奈，今皆逝世。倍难尔、夏拔皆吾心仪，推为第一等作家者。而先生思想之高超，作品之华贵，待人接物之仁智诚信，吾尤拳拳服膺，永矢弗渝者也。

先生今年七十六，1852 年 2 月 7 日生于巴黎。十七岁学于美术专门学校热罗姆画室，1876 年罗马大奖竞试仅列第二。翌年去校，顾已历陈守古典法则之作于国家展览会，为世知名。维时与其友白司姜勒班习（已逝世四十余年，实创外光派之巨子，其作精妙绝伦），皆喜荷尔拜因者也。

自 1879 年始，先生叠以写实之作大为世人注目，如《摄影

人家之婚礼》《穷祸》《种牛痘》《新人婚前之祈福》《饮马》皆为
各博物院罗致以往。

先生杰作《降福之面包》，实为写实主义入理想界之开山，
其思入神，其笔尤妙尽精微（1886 年此画为国家购入，纳诸卢森
堡美术馆）。逮 1889 年游布列塔尼（法西境，其俗敦朴，纯乎古
风），旋写《征兵》《圣母》《最后的晚餐》（达·芬奇曾写是题
于意米兰，今已垂毁，其外古今所作，未有及此者）。益以此作
风显著，华妙精卓，沁人心脾。嗣后求写像者众，杰作孔多，如
《服尔德姑娘像》，并生动秀杰，呼之欲出，信乎不可思议已。

先生著作等身，历数其题将盈数页，兹不备论。自前年六
月，先生乃着手一大图，写至今年四月，尚未竣事，吾以东归，
强请于先生而观之（画未成，例不示人），盖工已届十之七八矣。
华妙壮丽，举大地古今画中大奇二十幅，必不能遗此作。吾梦魂
颠倒，必欲令此奇美入于中国，现于吾沉痛呻吟国人之前，宜其
酸楚。今也尚无何方容吾有启齿建议之机者，吾国人其终无此眼
福乎？千人诺诺，不如一士谔谔，惋惜何似。先生于 1900 年与麦
索尼埃、夏凡纳、罗丹、莱而弥忒、倍难尔等二十人建立国家美
术会（盖鉴于官僚性质之法国艺人会之无能为），艺界倾向为之
一变。先生之学，其守曰诚，其诣曰华贵，曰精微，容纳他人之
长，而不主成见，教人务实，务确，务大，故抑丢勒之杂，而好
荷尔拜因之简，谓其能赓意大利复兴诸家之调。尤以写光擅称，
而绝蛊惑人视觉之小巧。其名论甚多，当续刻于本师语录中。

先生唯有一子，死于此次大战。暮年与夫人形影相依，过从
者皆年七八十之老友。先生至勤于业，未尝轻掷片时，家事悉委

之于夫人。前年严冬，先生病甚，几不起。少瘥，余乃入其卧室访之。先生曰：终日营营，颇觉小病佳趣，小病转得读闲书，逗冥想。夫人则在旁哂之，为景殊韵。去年十一月，夫人亡，先生神伤啜泣，孑然于家，殆无生趣。旋其老友服尔德先生亦逝，先生益茕茕寡欢，恒谓：死，归也，所惜欲宣未竟，将终吾力而后已。先生尚有挚友二：其一曰安弥克先生，著作家，鉴艺之精，吾所罕见。蓄先生精作最多，已建专院于巴黎郭外之香低怡，授国家保守。一勒葛郎，建筑师，皆慰先生茕独者也。

先生为画师泰斗，负艺界众望，当世大画家若末于念、亚特贲，皆先生弟子，游其门者不可胜数。千九百年被选为学会会员，十五六年前已为意大利佛罗伦萨之乌飞齐宫征像（盖艺人之圣庙，其中自十五纪以来如达·芬奇、米开朗琪罗、拉斐尔、萨托、委拉斯盖兹、伦勃朗等，皆有自写像藏其中）。既享盛名五十余年，琴瑟攸好，又无物力生活之不足，吾古人所谓富贵康宁攸好德考终命者，先生皆全而不缺。顾先生既寿，乃不足为先生福。先生之生，唯为艺人存良范，增艺史以奇美而已，为人类养尊树功而已。先生则日以道孤侣尽，滋其悲怀。故先生晚近所作，多兴感于哲理宗教之题，奏笙歌于云表天人之际，芒乎昧乎，未之尽者，优哉游哉，聊以卒岁。先生其无情耶！吾境太迥异，少读书，且年事浅，未足以知先生至于此也。独仰先生孔子之流也，菲狄亚斯之流也，达·芬奇之流也，巴赫、贝多芬之流也，欲不师之，又焉得已。抑吾既久沾时雨之化，沐春风之和，苟有所树，敢忘其本。忆八年前任公东归，寄吾书瑞士曰：榛苓西美，实赖转输。吾苟负此使命者，敢遗其至人，敬为先生传。

古今版画家中一巨星

奠定白朗群天才倾向者，实为东方旅行，先从北非之摩洛哥起，继续前进，直及日本。

匪如恒人之一两幅纪行之作而已，彼以其身历各境，透入各处之人、之物、之花果草木，及为光所笼罩之建筑、之图案，一实境之全观，故成一光辉焕发、卓绝之东方派（Orientaliste）。其五彩缤纷之色调有如错综富丽之波斯、阿拉伯毡，此其画面也。其画中人之逸乐忘情，则如委拉斯盖兹之酒徒，而被其先民约尔丹斯风格。盖自君士坦丁堡（Constantinaple）及西班牙归后，而艺定矣。

其赋色也，作法强暴，故执拗其笔调，喜撷取人与物迅疾之动作，能控制之精密之观察，而不失其画室中对固定型范所写之严整风格。故不蹈轻忽之弊，致如一寻常速写。如彼于1893年在巴黎沙龙所陈之《海贼》（Les Boucaniers），揭一大红帆于此轻舟之后，初离海市，入于沉郁深蓝色之巨浸中，七八摇桨与操作之人形貌犷悍。时法国名批评家热夫鲁瓦谓其"有决心之胆量，德拉克罗瓦与马奈之杂炒"。震熠一时，脍炙人口。虽今日对之，其激刺吾人之力曾不少杀也。德拉克罗瓦之《十字军东征入君士坦丁堡》久为艺史上强烈壁画体之名作，白郎群之风益扩大之。

彼不喜以神话寓言或历史为题，又不同特纳之爱写落日萧萧，一望无极。彼之风景从不与画中人物脱离，如其 Skilnrer Hall 之壁画，如其西班牙码头，皆写负重之搬夫，曲其背，俯其首，或手挽一大筐，或抱一大尊。水手则引杯满饮，有解缆离埠者，有洗刷船面者，其负贩小商恒为煊烨色调，张一布为荫，兜揽谋蝇头之利。天空则密云重叠，稍远则樯桅林立，而如中世纪之帆，载风如肚皮，迎阳光反射，特现其矫健之容、繁博之彩。于是，近景中之卖水果者、男女卖歌者，持种种不同之乐器，而身披各色锦布，成一极壮丽之交响奏大壁画。彼唯以现实生活为其托兴之中心，于劳动大众尤感兴趣。如大码头之搬运夫，益以近代起重机等斜直线，或其他建筑物，互助其壮观。或造船，或街市，乍见如人山人海，光怪陆离。其肮脏污贱之业，如卖鱼者则有牡蛎、江摇柱鲦，银光闪烁；或牧猪奴抱一雏猪，于泥淖中厮混；或休憩之男女工赌纸牌，横陈仰卧，欧洲下等人生活皆其题材之爱好者也。

吾国往古文人，如吴梅邨辈，早知镂金错彩之动人悦目，亦即韵律（melodie），用以突破平板场面者，非此无功也。为艺亦然，但须言之有物。威尼斯之往古大画家，如提香、委罗奈斯辈，真以镂金错彩施于男女服饰，益其恢宏博丽。夫所谓彩者，五色错综而已，大画家皆自有此五色，各以其尚。白朗群所有者，如黄则以香蕉、柠檬，绿以苹果，朱以橘、以南瓜，金光灿烂以铜器，诸物盛于筐内，相间以次，镂金错彩之功显明而自然，无琐碎之细丽，于动者以静。恒人久习静物，而未用以建其勋绩也。夫所谓言之有物者，非泛指之物也。如无恒青而草色恒

绿。若以天为青，以草为绿，必陷于庸腐。旷怀逸志之士所不取也。

抑白郎群着意于码头搬运工人，尤为绝慧。唯码头可集合东西南北一切男女老少，红、黄、黑、白之人亦可汇聚一处。五光十色，诙诡绝伦之货变化任意、至无穷极。徒写工人群众，必不能置备如许行头，其同丽之天才将不得展。世界上除中国人外，无有用扁担挑起走者，故搬法各自不同，可随意支配其动作。其为俯仰屈伸，不减神话中之飞神，而五色绚烂，此尤彼也。而缥缈空灵之思，让田波罗、薄特理或近人提香为之，固非写实主义者之所尚，尤不能令吾壮怀激烈之近代大色彩画家满足也。

白郎群之画，骤视之，殊类其先民约尔丹斯，唯约尔丹斯以犷夫当神圣，觉其不入调。而白郎群对猥鄙卑贱之夫还其本色，便极度真切。夫不能超脱者莫如守分。艺之要道，务须有余，不可不足。

彼之四海为家，毫无国界之惶忆，起吾人旅行之艳羡。似欲急往一观此奇异之生活与沉浸此清晖之下、饱尝鲜美甘芳之硕果。其故乡勃吕习之阴霾，如其第二故乡伦敦之浓雾，消灭净尽。

其作风之宜于大壁画体制，固矣，虽小幅镌版，亦高瞻远瞩，气象具大格局。大块之明暗，可比之豪迈之喜，寻常谈笑，亦属不凡。但其举重若轻，行所无事，足征其才力之大。其黑白俱沉毅有力而半染相间，饶有韵，以调和其过度强烈之感觉。而其阔大雄奇之作风，则与其绘画一致，可称古今版画家中一巨星也。

第四辑　悲鸿书信

致上海友人（节录）（二封）

一

××兄：

习　艺

艺术家凭天才，固也。但世尽多天才，未有不经一极长时间之考究，与夫极丰润灌溉培养而成者。天才者，言此人之有特殊领悟力也。时间者，所以熟练其了解及想象也。培养者，乃际遇，所以节其时，坚其成，有余境，俾其自化也。简言之，即表其特性，优且裕，而自创作之也。

人类造作中，艺人所分配之任务，乃留遗人情感中一种现象，使之凝固，使之永停。例如声，有悲欢喜怒，音乐乃节奏之成调。逮调出，人即直觉其喜怒哀乐。画，表色者也。色之感，有壮快沉郁。其境不得时遇，画则显之。次如雕之状形，舞之寄态，建筑之崇式，诗之抒情，文之纪事，皆莫非造一种凝固之现象而已。

天才不世出，人之欲成艺术家者，则有数种条件：（一）须具

极精锐之眼光，灵妙之手腕。（二）有条理之思想。（三）有不寻常之性情与勤。目光手腕，乃习练而产生之物。在确视确写，精察繁密之色，而考究其复杂之状。习之久，则自然界任何物象，一经研求，心目中自得其象，手自能传其形，夫然后言创造，表其前此长时期中研察自然所独得者。于是此创造，乃成人类造作。然思想无条理，何能整顿自然。性情不异，则无所遇，非勤，则最初即不能得艺，终懈，则无所贡献于世也。

欧人之专门习艺者，初摹略简之石膏人头，及静物器具花果等，次摹古雕刻，既准确，则摹人。（余有摹人专篇，当续寄登）盖人体曲直线极微，隐显尤细，色至复，而形有则。习艺者于此，致其目光之所及者，聚其腕力之足追随者，毕展发之。并研究美术解剖，以详悉人体外貌之如何组织成者。摹人自为主，摹人外更须出写风景及建筑物。复治远景法，以究远近之准何定理。又治美术史，借证其恒时博物院中观览之古人杰作之时代方法变迁。治美学，以究人类目嗜之殊，治古物学，所以考证历史者。故艺人既知美术于社会，于人类，于历史，于幸福，种种之关系，其造作之品，有裨群体可知也。

世界今日之美术界并其美术家

吉既以艺为业，其第一二三流之著者，自应知其人，识其画。溯自 19 世纪以还，古典派已成过去之物，小说派、写实派、满光派、印象派等继之，纵横一时，腾奇烁妙。兹举其最著艺人健在者如下：至新出之 Cubistes 并德国之 Expressionistes 无足称者，不著。法国之（近世美术以法为最昌，特别为首）今日在学

会者如下：

Bonnat（美术校长），Dagnant（写实派），Flameng（学院长及美术教师），Cormon（美术教师），Dechenaud Gervex Humbert，I.P.Laurens（历史画家），Lhermitte（写实派），Besnard（印象派），Laurent（美术教习），Martin。

其外之第一流最著者：

Bochegrosse Frant（美术教习），Bail（美术教习），Gervais，Chabas，Dinet（东方派），Simon（写实派），Muenier，Demont-Breton 夫人，Dufau 女士等。

法之名雕刻家健在者，在学院者如下：

Allar，Coutan，Jnjarbert，Marqueste，

Mercie，Puech，Saint-Mareeaux，Verlet。

其外名家如：

Dampt，Bouchard（写实派），Roger-Bloche，J.Boucher（高美教师）。

德国著名之画家存者：

Rlinger，Zorn，Liebermann，Rüdisülli 等。

英国著名之画家存者：

Sargent，Shannon，Sims，Riviere 等。

意大利为：

Etoretito 等。

西班牙如：

Bastida，Zuloaga 等。

皆年高望重，抱怀绝艺。语云："取法乎上，仅得其中。"若

就盲者问道，必陨深池无疑也。亲爱之青年同志乎！昔日法之最大雕刻家，曰 Puget，穷而笃艺，步走至罗马，中途资罄，作工继之。吉辈真欲求学，宁惜此数年之苦，而惮此远行乎？

留学生之习美术者

归国之英国学生习画者有李君毅士，工 Dcssin。近返国者，有吴君法鼎、李君骧。无论如何，旅欧数年，见闻广大。东归者有数人，虽浅尝，曾未敢为刘海粟等所为，终不造孽。今日在法习美术者，有严君季冲，艺已深。常君玉，有奇才。赵君燕，甚攻苦。钟君晃，并汪君、方女士、范女士、李女士，及鄙人等，约有二十余人。自当努力奋勉，不为国人之辱。附述在法学美术情形，并国立美术学校情形，备国中有志之同志观览焉。

法国国立美术学校凡十余处，在巴黎者为最完善。凡分画、雕、镌版、建筑等科。今有学生二千余人，不纳学费，只须入班时，请同学一次，并收拾费等，共一二百元而已。非过 15 岁不得入，满 30 岁则请出。男女画室凡四，雕二，建筑四，镌二。其外尚有重水画，细石雕等门类，亦有专师。讲授之课，画、雕则有解剖、美术史、美学、古物学、远景法等。建筑并有算学、物理学，称本师曰老师，讲授受。学生亦多执弟子礼甚恭。盖诸教授皆一代硕学，俱以真学术教人。在校中，亦绝对无超过先生之学生。讲授之课，以解剖为最佳。教师曰李显先生 Richer，今日世界第一之解剖学者也。校中设有博物院，陈列古雕模型数百具（自埃及以来悉备），专备学生临摹者。有藏书楼，巨册数万，几皆不能自购致者。

巴黎私立之徐梁美术院（Academie Julian）设备周至，教师亦多一时名宿，有画、雕两部，均极佳。但须纳费耳。（原题为《节录徐悲鸿君由法来信》）

一九二一年

原载1921年3月21日至24日上海《新申报》，6月，被上海《晨光》第1卷1期节录转载

二

××兄：

三月初，因法兰克福中国学院坚请，往展览两周，此事颇难，意义重大，非面谈不尽，得极美满之成功（在国立博物院内举行）。同时罗马、英伦、莫斯科三处，均在筹备中国画展。最可笑者，为英伦。初由郭使动议，议定后，乃觅不得陈列所在，此事尤杂，更非面谈不尽。而莫斯科必愿在五月举行，因俄京气候，春去甚速，六月即暑，一般作家与醉心美术者，便去乡间工作，画展虽举，失其效用。意政府则拨 Galeria Borghese 为展览所，乃最理想之地址。惟探听意俄交通，一月只有一舟，航行于极诺凡与恶代煞之间，若举行罗马，则赶不及莫斯科，弟东归大成问题。世界只存一郭解，奈何冒昧。幸彼飞隼，载非载止，踌躇三日，乃决放弃罗马之展，殊深惜也。但以是因缘，得向巴尔堆农巡礼，又得莅伊斯坦布尔，一进圣索非亚教堂，亦生平之

幸也。

兄等致身文艺，度未能忘情于此两地。我虽沦落，半生精诚，竟蒙帝佑，游踪所及，得循菲狄亚史米龙故城，而登 Acrokole 高岗，凭吊纪元前五世纪强盛之希腊。愿兄等信我，大地最 Imhre ssionant 之处，当无过雅典之 Acrokole 高岗。

弟笔拙劣，不足以描写如此圣地，庶几列子、屈原、相如、司马迁或李白、杜甫，至少陆放翁、黄公度之伦，方克从华文中，觅着相当字句，以形容其仿佛。我所能举告者，则当日 Forum 夕阳 Elir 月满，晨光熹微中之孔陵，望长城于南口，皆我毕生所不能忘之景象，俱不克比其万一。尔时情绪，则美术宗教神话哲学诗歌历史，混为一团，充塞脑际，而弟方倚巴尔堆农之一柱，远望落日，从 pere 海中渐渐下降，大宇凝辉，长空一色，Parttenon 皆用 Paros 最洁白之云母石造，天衣无缝。崔巍古殿，玉洁冰清（弟拾其碎石数片，他日可奉示）。历二千四百余年，遭轰炸几回巨劫，仍屹然矗立，妙相庄严，亦有野花，离坡足下。呜呼噫嘻，兄之思，弟之感慨，为何如耶？

巴尔堆农之下，即有一博物院 Murae D Acropole 藏本处残刊，舍 Glgen 未能携英（百年前）之诸浮雕外，尤有新从最古一层内，发拨出菲狄亚斯指挥前之毁于波斯之巴尔堆农古刊多种，充满古趣。

兄等当已熟见其印片，尚有国立美术馆，藏宝物无数，布置极佳，此时正在扩张，以出土之物多也。希腊严禁古物出口，各国学者，虽得在其地举行发掘，但所得仍归该院保存，所见多种古刊，下注法国学院掘得字样。

吾人当日漫游全欧，能养皇宫，罗马干比笃尔，国立博物院，拉奈，郎忒波里博物院，佛罗伦萨之乌菲齐美术馆，法之卢浮宫，大英博物院，柏林博物院，门醒博物院，以为希腊重宝，分据殆尽，不谓其宗邦尚有如许之多也，文明灿烂，真可惊羡也。

希腊沦亡两千年，今独立才百年，当日 Zeur、Apolls、Athena、Poreidon、Heracles 等等 Tgkes，弟曾未之过，殆不可遇，地以按尽，时呈旱灾，但雅典街衢整洁，造林数处，木已成阴，不必溯其历史上丰功伟烈。吾思他日中国，登衡山之上，南望桂林，北指江汉犹拥人口七千万，封疆巩固，内治修明者，则视希腊之终不亡，亦可羡也。但吾今日尚慄慄危惧，不自信也。以致亡之道大备，而争存之方未具其本也。

土旧京伊斯坦布尔形势之雄壮，真不愧天下第一名都，无怪雄才大略之公司但丁帝控制欧亚，尊都于此，港峡萦回，居民亿兆，秋寺相望，尖柱入云，气象万千。太番新命，回教废。国贼杀，野狗去，苏丹逃，红帽一丢，面目撕下，同心协力，从事生产，民识字，人有喜色。弟游其博物院，地段清幽，建筑宏壮，收藏丰富，布置井然，与西欧大邦无殊，其重宝当然以 Sortopkagel、Alercaulre 为第一。纪元前三百年物，一八八八出土于 Sidon，希腊雕刻存于今日最完整之宝也。又藏希腊熟土制备无数，罗马古刊，不胜枚举。弟所注意者，尤为 Crete 岛出土一立狮。安息古刊，另藏一院，皆最古难得之物。中国玉器瓷器，亦有一室，智人工作，毕竟高妙，色泽娴雅，形式华贵，任置何处，俱站得住，邂逅相遇，我心写意。

数月以来，满眼俱是戈的克式、文艺复兴式建筑，前巴黎圣母寺、史太师埠、米兰、佛罗伦萨、罗马圣保禄、圣彼得等，亦已极神秘幽奥、瑰丽堂皇之奇。及游圣索非亚之宏畅，乃突然改观，其外形似泡沫，其内则无数环拱，既简单，又坚实，信乎建筑之天才也。此寺历千四百年，全部完好，同类之莫司该，尚有多处，每一大建筑，其角必有尖柱，高耸入云，良称气势。

弟于二十四日抵俄京，在一头品顶带之外交官过我生活，绝不为奇，推一画家如此，确可说是扬眉吐气。画展定五月七日开幕，地址为莫斯科最宏壮盛繁之红广场，在列宁陵左，历史博物院内，会亘一月有半，一切甚好，但不使细谈。因既不愿撒谎，又恐犯宣传共产嫌疑也，此祝

诸君为学自爱！家庭康乐！

悲鸿

一九三四年四月二十六日莫斯科

原载 1934 年 6 月 18 日上海《民报》

复卜少夫（一封）

少夫先生大鉴：

　　承询与刘某（即刘海粟）纠纷事，已见弟两次启事，内容不难明晰，彼既无辩，即算终了。惟欲为足下声明者，乃各报多喜言"文人相轻……"等字，弟生平待人以敬，不敢轻人。当代作家弟向不加评骘，只有揄扬人之长，不道人之短，足下当能忆之。足下素知，特人欲侮辱我时，始奋力抵抗，加以迎头痛击。轻人乃他人之常态，而非弟之故态。必不护己，自知罪过，而不能求谅于人，因他人不知我也。北京文人荟萃，弟友固多，刘友也多，也有两方均有深交者，议论必极纷纭。要知，破口骂人纵是胜人，究属缺德！惜乎此时，无抵抗主义为世所诟病。弟此举未能免俗，否则任人诬蔑，固无妨也。前附寄周湘君书，聊明真相，明日黄花，已弗足道，不必再为文宣扬，因当事人均在南，倘骂刘不实，则背"己所不欲，勿施于人"之古训。骂弟不实，则地远也莫从更正也。

敬颂
撰安

悲鸿顿首
一九三二年十一月十五日

在平诸友统祈致候：

弟之否认事似可笑，但弟之身份，当时不易定也。彼诚未请弟为该院之师，但鄙画为该校范本。该院当日当局谓某人在此，马马虎虎；而刘某求曾某[①]吹（曾书尚在弟箧），彼时便欲列弟为其徒，岂非无耻？彼时未敢，（因民四、五弟在审美书馆）（高剑父、高奇峰昆仲在沪所设，出版出售彩印美术图片等，便有多种出版物。彼时刘某尚在乞灵于北京路旧书中画片。十五六年来彼之进步果何在？）近因上海市政府为彼利用，乃夜郎自大，故有此纠纷。阅其本师周湘[②]书，可以明了一切。（周近与弟书备极推重）。

<div align="right">原载 1932 年 11 月 26 日天津《庸报》</div>

① 即曾今可（1901—1971）笔名君荷、金凯荷，江西泰和人。早年留学日本，回国后参加北伐。1931 年在上海创办新时代书局，并出版《新时代》月刊。抗日战争胜利后，以《申报》特派员身份到台北工作。曾编辑《正气月刊》，并任台湾省文献委员会主任秘书。1971 年病逝于台湾。作品有短篇小说集《爱的逃避》、诗集《爱的三部曲》等。

② 周湘（1871—1933）近代画家、美术教育家。字印侯，号隐庵，别署灌园叟。青浦黄渡镇（今属上海嘉定）人。1909 年至沪办学，以个人单干，先后创办启蒙性质美校多所，有图画速成科、中西图画函授学堂、上海油画院、西法绘像补习科、西法油画传习所、背景画传习所等。学制一个月至半年。1918 年春创办中华美术学校（又称中华美术专门学校）。9 月 1 日创办校刊《中华美术报》（周刊），为中国第一种美术专业性质的杂志。

致汪亚尘（一封）

两月以来，未能奉书，良深歉仄。因此会未曾开幕，随时可成画饼，中心忧悚，无可举告，今幸成功，不能转变。其中艰难经过，请为陈之。

弟自去秋得李石曾先生电，遂筹备此事，在法方一切接洽，由刘大悲先生任之。弟任征集收罗作品，重要条件，乃在本年三月十五日以前将展览物品运至巴黎。弟奔走四月，未有片刻暇晷，治及己事。经济当然由李石曾先生筹措（事前已有预算），于三月三日晨七时抵马赛，身上只有一千余法郎，舟既傍岸，未见有人来接，默计所携木箱等件，计三十余具，过关查检，如何得了。勉自镇定，觅得管运行李者，付以一切。九时许，方见刘大悲先生偕马赛陈领事登舟相晤，在弟如喉中吐出骨梗，心为大慰。此三十余木箱等物，运至巴黎费用将及五千法郎，幸同行友人所携颇丰，得蒙借助，石曾先生适来巴黎。接谈后，彼匆匆去瑞士，即不别返国，行后来书，言一切委托顾公使，自能帮忙云云。

弟与大悲皆陷绝境，不知所可，此会至少须十万法郎，方能济事。弟流落事小，但法国巴黎空前之中国美术展览会消息，既已传出，又人人皆知，为弟所主办，倘是空城一计，必丧尽弟之

257

终身信用。故中国政府唤回李石曾先生，真令人无可如何。于是二月来弟对外对内之煎熬，颇多焦味，"老班舞去后台空"，此剧遂由弟及大悲两人演唱无已，及走瑞士见顾公使，顾言使馆经费支绌，无能为力，但由彼夫妇两人名义，捐助本会一万法郎，冀能成功。杯水车薪，姑无论其能否济事，只顾少川先生之解囊慷慨，在中国外交界中，恐未之前闻也。归法后，与刘大悲先生分头设法，冒险进行。

天诱其衷，朱骝先部长，鉴于国际文化宣传之重要，此会之功亏一篑，乃于四月十八日电告，当先汇万金为助，略为放怀。同时又得顾公使愿来开幕消息，益为兴奋。

中国美术品之流传在欧洲者，数殊可惊，其装置方法，亦较妥善，因此有安全可以凭依。此次中国古画，除卢浮宫博物院借出五幅外，集美博物馆（Musee Guimet），借出一大部分。多伯希莱由中国敦煌运来之物，中国古董商卢君芹斋借出壁画十余件皆河南等处歹人偷卖出者。又宋元画张十余幅，欧洲大收藏家皆藏有中国古画甚多，凡借得四十余幅；合计约六七十幅。益以中国当代名人之画二百幅，可谓洋洋大观，欧洲未有之创举。各大报俱派访员来探消息，满口赞誉中国文明之辞，而日本之抄袭文化，于是大显白于天下。

四月二十五日，偕大悲往访教育部长特蒙齐先生，特氏对于此次展览盛举，备极称许，决亲临参与开幕典礼。展览会目录册本，有前国务总理赫理欧先生长序，彼忽有美国之行，致匆匆写得数行，恭维中国画。倍难尔老先生，已允写序，突遭感冒，八十六岁人，不好强迫他。惟得大诗人梵赍理先生一序，序甚

好，将请徐仲年先生译出。会期本定五月二日，因筹备期内，适当班克春节，法国太平，故大家认真过节，因迟延至五月十日开幕。会凡一月，将至六月十日闭幕，此期正际暮春，为一年中最佳时节，亦深自欣幸也。

国人欲在巴黎琼特保姆美术馆（Musee du Gee De Paume）开展览会者，既定而罢，不止一次，信用早失。此次乃由国际文化协会美术部秘书长 Fondoukidis 先生接洽，方能成功。地主 Dezarrois 先生曰：愿此番不同前数次之徒望人意，故会既开，则得人对中国之无限同情，皆知中国文明之中兴，否则信用扫地，此路不通，无可如何。归罪他人，亦属徒然。

留法中国学美术同学，全体动员，前来帮忙，真是幸事。各国在巴黎之通信员，皆争先来探消息，法国美术家耆宿若等十余名，在世界艺坛负重望者，皆列名为本会名誉委员。政界领袖如外交部长 De Monzi 教育部长等人亦皆列名。

自五月六日起巴黎将有十二面大中国旗飘扬全市。广告贴遍巴黎要道。余俟续闻。（下略）

原载 1933 年 6 月 19 日上海《民报》

致新加坡友人（三封）

一

二十四日（1939年11月24日，即吾人分手之第四日）昧爽，起视两岸明灯数列，映于深沉夜尽之青黑上，俯视滚滚江流，悉是黄水，略如上海之吴淞口，舟既入港，缓缓前进，盖已抵仰光矣。

饮完咖啡，即披挂与同人登岸，不免有一番检阅护照、防疫证书之类例行手续，时天已大明。

出口尚未及大道，忽惊见上帝之败笔！亦生平所未遇！乃有一人（大约十七八岁男子），大踏步迎面而来，其动态步法，全似鸵鸟，因其两足，共得四趾，其足中凹，每趾有甲，并非败坏，实上帝助手，误以鸵鸟之趾，装配其上，殊属不合，应令拿办……姑以人地生疏不管他算了。

一上大街，即面对金塔，灿烂辉煌，风雨不移，遇润不改，殆无中饱舞弊等情事，自顶及座，全是真金（固然仅仅外表）。及门，一卖花女郎，娇滴滴的，地上堆花，花皆成束，先以不可懂得之语，令吾等解除鞋袜，大家把她打量一番，迟疑片刻，金

以为当先觅得友人，定个节目，畅游仰光，不能如此冒昧，轻举妄动，况且赤脚，何等大事……但是摸不着头脑。

即沿塔右转，张君发现了一家咖啡茶店，门前两位黄面执事，穿着裤子，证明他们是咱们同胞，大家便奔赴此店，以吃茶为名，打听路途，端上几碟点心，颇多苍蝇陪食，医生单君，坚持不食。张君便以最普通国语，询问中国领事馆，西南运输公司……起头语言不懂，原来是福州人，厥后实在不晓得，彼此哈哈假笑，不免怏怏。

另一桌上，聚着三位彪形大汉，身披深黄长布，一人架着眼镜，觉其有向我们解说样子，单君谓闻此地原有某国游方僧，或者就是他了。于是走向他们，堆起笑容，做着手势，近视之缅甸和尚，忽转向其伴，口中支吾，看去似乎表示茫然之意。大家觉得不是话头，付了茶钱，仍向大街走去。不多几步，经过一外国药房，柜中站着一人，中等身材，头发光亮，像是一位广东同胞。单先生先要买药，然后问他是否同胞，那位一面走去取药，转面带笑摇摇头，表示不是，我说这药又白买了！

走近一看：原来那位柜台所遮蔽之下半截，围着一条裙子，买卖做完，他便高声叫密司忒孔。一位胖胖的三十岁左右先生来了，说得国语，自称广东南海人，为我们殷勤通了几处电话，一切问题解决。

我尤喜欢找到了老友王振宇先生，并且知道中国银行，与所有的银行一样，任何节忌都得放假，从此日起，接连三日，为缅甸张灯节休业，适届阴历十月半，入夜将有非常热闹的光景。

方才晓得顷所经过之金塔，不是那回事，仰光圣地大金塔，

还在市外，距此两里之遥。

于是我们便会合吴忠信专使，及荣总领事，一行驰车，巡礼大金塔。

市外树木葱郁，道路整洁，远远望见高巍嵯峨、金光灿烂之佛塔，越走越近。

停车处，有英国三道头，北印尤葛儿巡捕多位，维持秩序。大家将鞋袜脱下，置于车中，入寺门拾级而登，遂谢绝围裙之向导，笑却两旁兜售香花女郎，走过二三十家白石年轻佛像店、象牙器店、镀金偶像店、玳瑁梳蓖店……尤其花店，算上约一百二三十级，便到塔下。

金塔位于距平地约八九丈高之山坡上，其历史与重量体积，我未尝深究，我想你把它拆开，两万吨的货船，是装得下的，通体贴着金，的怪永久不会有古老的容色。

地皆用黑白云母石镶成，极为整齐，塔之贴身周围，围以毫无意识、秩序与计划之无数佛座佛殿。殿之大者，中置以无计划与秩序之年轻白石佛像，其大者高可一丈。有数殿正中，以坚固之铁窗，囚一真人大小重可数百斤之纯金佛，头戴尖帽，面带烟容，身饰各种宝石，尤以驴皮红石为多。闻据现下行市，此金佛之金价，即值数十万元，故不得不囚之铁窗重锁中，而香花特甚，真所谓拜金主义也！

此类殿宇及佛座，高大错落，形式不一，接连无隙，往往佛座后，埋一白石巨佛，斜身遮没，为人瞥见一眉，逼促得令人伤心。惟因其胸前，有一席地，为功德者即建一佛座，先建者似较有行列观念，其后陆续填塞，罔有纪极。大座以石或砖造一长方

箱，上耸一尖顶，然后施以金饰，务显雕刻纤巧之能，颇如一件首饰，佛即置其中。倘为贵重品质，便即关以铁窗，历时既久，施主或亡故，则金饰剥落，渐有骨董之姿，故新旧殊不一致。

此言金塔周围贴身之殿宇，与佛座也，大小约有八九十及百，并外围即宽广整齐之云母石铺的人行道，阔二丈至三丈。塔不可登，由平地而登塔座之门，东西南北各一。吾等所登之门为正门，故商肆咸集。

人行道外围仍是庙宇，中一例供奉白石年轻佛像，比之小学生上国文课，人人有书册，书虽多，但是同样东西，此处佛像仅有大小差别而已。以艺术眼光观之，尚是初民格调，而无初民率直之生气，益天下第一呆板文章。亦有一二卧佛，同具最高级之呆板，在此无数殿宇中，有中国人建殿一，佛像，貌较俊秀，同人于是自豪。正门及顶处，悬有中国匾额一方，此外沿之庙殿，适如城墙外围，甚少统计学家，做一精密计数。

原有古树，皆为保持，颇有奇形怪状者，有就巨榕盘根之隙纳一佛像者。居然在此类建筑物中，为吾等发见一藏书楼。其第一任会长为一华人。是日会所内，集七八少女，整理各种真伪之花，准备点缀佳节。

此处媚佛，不用香烛纸马一类贿具，细香一烟，燃于佛前，亦不恒见。拜佛者，就吾是日所见，以少女为多。大抵面抹可制糕饼之粉，挽一置于脑后之髻，衣短白纱底贴身小衫，掩其平平双乳，围一长裙，恒淡绿色，赤其双足，而拖着如巨舟宽泛伸张于踵后两寸许之大黑鞋。行时沉默，不言不笑，有携子女而来者。其拜佛也，双手向前，握一束香花，花恒白色，将其轻盈飘

娜之身，一扭而委于地，自然安放，如懒坐之态，并非跪下。其身或偏向左，或偏右，如拜者意，佛当无所计较。严缄其口，不宣佛号，亦不诵经，但历时颇久，似以殊为冗长之愿望，向佛祈祷者。其不可及处，则双手举花，不感惫乏，当有训练工夫，非同小可。小弟颇为着急，意良不忍，而少女祈祷亦毕，仍是一扭而起，将花插入佛前痰盂中，安步而出。

至于男子之拜佛，形式便有不同，其跪倒时，左膝曾着地，右足不与之一致，双手举花，口中念念有词，其中不少穿短背心之放恶债阿拉伯人。其不甚可及处，亦在其双手举得好久，往往有一身披深黄色长布之和尚，逼近金佛前诵经，有领导者样子。

吾人巡礼大队，或停或止，滑来滑去（地上往往有油），想到月满张灯夜景，必更可观，于是晚餐既毕，卷土重来。

赤足由西门入，为最壮丽之柱廊，圆柱两列，皆以真金贴饰，每列五六十柱，由下而上，可称伟观。既及塔座，人行道之近塔一面，皆布油盏，星星满地。

有数处十余人集合，头缠白布，击锣捣鼓，吹中国喇叭，又有合唱团，唱时颇整齐划一，皆席地坐着，亦有一和尚为导，团员大半胖子，高声时，颇有动人表情，因其认真，观者不便发笑。其地蚊虫不少，唱者击节，顺手打去。忽然唱止，即燃起息敢烟，吞云吐雾，缭绕一堂，仍不站起，徐苏灵君为摄一影。

最多之和尚，皆是青年男子，体格亦多壮健，口吸息敢烟，做许多闲人所做之事，不能悉述。

中国冬季，即热带最佳节候，缅甸印度之雨落完，天气转变凉爽。仰光除大金塔外，尚有两湖绝胜，曰维多利亚湖，曰王家

湖，皆在极繁盛之森林外，而维多利亚湖尤宽，赛舟小者亦多。该地巨富，好建别墅湖旁，其岸高出湖南一二丈，故尤觉美丽。

邝先生导吾等荡桨湖上，微风习习，已无暑气，夕阳乍敛，装成满天晚霞，嵌入蔚蓝天底，倒影入湖，光胜上下。远处之云，渐渐掠过，在金光上，浮起一层淡紫，愈远愈深，幼为各种鸟兽形状之黑点。此时主宰大地之皓月，正在对方涌现，晕于周围，群以为风兆，亦大佳事。

如此风光，可以无憾，同人便开始担心重庆夜袭，又念此时南宁争夺之战，无心耽赏美景。此时肚子饿，不遑追究结论，晚饭后返市。

竭仰光所有之美味，烧烤于道旁，此类多到不可胜数之少女，总是长裙委地，娇滴滴地，把身子一扭，扭在地上，或离地六寸高之板上，右手捧着面条大葱辣椒酱油之属，撮成一把，往口里送，极是津津有味。吃完将肚子一瘪，从腰间取出几个铜板，挺起肚子，张开两脚拖着大黑鞋，一步一步，有时两眼向旁边一瞥，用菊花指头在齿缝内，排出些东西，高高兴兴，向最热闹拥挤的人丛中钻去。宽广之马路上，距离一丈二四尺高处，结成天网，从网上齐齐整整缀上各色电灯，远处渺然密集，向近展开，直达身后，光怪陆离，宛如置身迷宫。竭仰光所有之舞剧，杂耍，在临时搭起之台上表演，如其白石年轻佛像，有同样之神气。有以老虎为商标之店，在一高台上搬出甚多假虎，有的走来走去，有的尽翻斤斗，向客就叫，此种玩意，引致嘴吃东西之孩子不少。形形色色各种民族，各种打扮，而缅人之特点，仍在不言不笑，雍容静穆。

有一条中国街，商业尚称繁盛，仰光大学中，闻有几位名教授，尤以那位研究中国佛学之英国教授，为有名于世界，惜为时太促，未往参观。动物园亦罗致珍禽异兽不少。一言以蔽之，在文物观点上，仰光不失一美城子，若上帝许减其热度二十五度至三十度，便不难成人世天堂，为此无顾虑，不言不笑，一切希望献诸偶像之民族之极乐世界。

原载 1940 年 1 月 10、11 日新加坡《南洋商报》

二

弟由星到印，舟行停滞凡十二日，十一月二十九，方抵加尔各答，即有多人迎接，遂即偕谭云山先生去住在大陆旅馆，每日连早晚五餐，七卢比一天。此处旅馆多带吃饭，甚为方便，直到住了一星期临走前一日，方知有其他不带伙食之旅店。

其所以逗留加城一星期之故，非为在博物院考古，亦非为缠绵十亩之大榕树之植物园游玩，复非流连那美备之动物园，更非为伺候那谦恭和易之吴忠信先生（吴赴西藏，在仰光相遇，在此常过从），乃是那舅子的税关，他必定要我把七八箱满满装着中外古今的画，一幅一幅点验、盖印、登记、估价，并且交保（否则须照估价预交税百分之五十，他日离印时画未卖出发还，但须扣除百分之二十手续费，现因交涉在先，故免预交，但出卖赠送遗失，均须照税百分之五十）足足费了一星期之久，真不是东西。

现在我自己购得有卷轴的国画及西画将近六百种，加城有侨胞五千余，殷实者亦有数十家，但最大资本无过六十万者；故较之南洋气派，相去甚远。有印度报一种，传布国内外消息，似乎较之星洲商人机关报，较为纯洁，有四五个学校，散在四方，弟到之第五日，即有两处学校，联合开欢迎会，三四百学生，皆穿童子军服，及儒绅数十人参加，为况极盛。弟当然勉励以爱国团结等等精神，及告学生立志刻苦发奋体验。

十二月六日上午十二时少三分及抵圣地尼克坦。国际大学，位于加城之北百英里左右，寥廓无垠之平原上。附近有一河流，原为泰戈尔诗翁（已见，真如神仙中人）等人之别墅，占地千英亩之上，有大树数千章，故远望之，苍葱起伏，蔚然深秀；来学者多攻文哲历史语言等科（中国学生只四人）。尤以美术为全学府之精彩，除本院有绘画雕塑外，尚有音乐歌舞院，一切组织，盖本于此大诗哲之理想，非如世界各处学制，悉依功利计划者也。

美术学院院长，为南答拉·波司先生，乃今日印度最大画家，年尚未五十，而全印有为之青年画家，几乎皆出其门。院中有博物院，陈列可致之古今美术品，藏书室，罗致东西洋印刷品极为丰富，弟所带中国画册数百种，亦将悉数捐赠此处（大学存书极富）。

印度新兴绘画，专重意境，是纯粹之抒情诗，其方式仍保其固有面貌，故特多图案意味，弟将为专文论之。

此间有研究院（学生只百数十人），大学中学以及小学（共六百余人），因是乡间，故极其幽静，鸟语花笑，此时窗外五尺

处即有一中国少年见之戴胜修领（此间之鸟，略不避人）。乡农生活，亦似不恶，弟触景吟得两句："黍谷成食欣大熟，江山自古爱清秋。"此时晨夕，须御驼绒袍子（无着西装者，弟将购粗布特制一种衣服，因穿西装，自觉太俗）。但劳动于日中者，仍是赤膊，此地有木棉花，一如广州，再过一月，可以在和风荡漾中，见其煊赫满树红花，偿我宿愿（我未尝见过）。树木长青，多不识名，椰树则短干，叶聚为一堆，略少韵致，看去其心亦吃不得也。草以无雨渐枯绿色间于灰黄色中，仍有温□之趣。弟有时间步在学校边境，有时即在中国学院平顶上，迎接太阳，几有鸢飞鱼跃之乐，惟孑然一身，良朋渺远，故园灰烬，祖国苦战，时兴感慨耳！

弟在此极受尊敬，不久将开会展览，明年一月底，将在加尔各答公开展览，且明年为任伯年入世百年祭，弟将在国际间为举行展览与宣传。

印度生活极贵，各物皆较星洲高出两倍至三倍，尤以木器为甚。弟当日去下之烂木条，在此可值数百元，今颇惜之，因省不得也。印度人大概和善、亲爱，知识界尤可爱，其女子服装甚美，远非中国所及，此请诸位老友年福，恕不一一。

（酬捐文协）

<div align="right">徐悲鸿敬启
一九三九年十二月 × 日</div>

原载 1940 年 1 月 11 日《星洲日报》（新加坡版）

三

一九三九年十二月十四日下午三时，在秋高气爽之圣地尼克坦国际大学，吾与谭云山先生及其夫人，方步出中国学院，大学校长 Chanta 先生，即趋车相送，抵美术学院，同人咸莅止，院长大画家南答拉·波司 Nantalal Bose 肃客入门，吾等除履于户外，见门庭之中及四角，皆印白花图案，一星期来布置完竣之展览会，灿然出现，入大厅，共参见举世尊为圣人之泰戈尔诗翁，翁年七十九，须发全白，虽不健步，而工作终日不倦，谈笑往往亘数小时，饮食简单，而量不减恒人，其亲爱慈祥之容，能泯灭见者一切贪鄙之念。翁先笑语迎客，厅长方形，宽约十步，长可二十步。光来自顶上，是日集校中研究院长、大学校长、秘书长、各教授及夫人，凡百余人，厅左置一长方桌，罩以本校专家设计自制极为悦目之毡，毡上以盘罐，陈各种香花，长桌与壁之间，安两椅，桌侧面各安一椅，泰戈尔先生肃吾与之并坐于上，坐谭云山先生及夫人于旁两椅，来宾皆席地而坐。吾即开始不安，而泰戈尔先生即致辞，称吾为沟通文化之使者，历述中印文化沟通之重要，并举东方文化之精神，与欧洲人之缺乏此种情形，以演成无穷极之屠杀，故东方人有此任务，以其精神，拯救世界。词甚长（当另稿），余答言："承先生以此神圣事业相勖勉，并令我参加此项高贵之使命，为我生平莫大之光荣。自维才智短浅，弥觉渐惧，吾中国喻一完美之教化，为时雨春风，吾初来印度，尚未知其一年中气候如何，若吾中国，在严冬之后，一

入新年，便有春风冉冉，间以微蒙之雨，于是草木蔚然而茂，鸟自然鸣，花自然香，举出所知圣地尼克坦，便是如此精神境界，吾恒以为此世最少在中年以下之人，咸应一来此间呼吸和爱之空气，沾溉光明之德泽，换言之，即来领受泰先生之布施，在我个人，本应在吾国服务于其艰楚之际，惟于机会之难得，便匆匆稍尽国民责任以后，即应命来到此时雨春风中了，上帝虽是万能，有时亦忽略人类之小趣味，往往在东方长得好的东西，偏偏在西方，西方最需的物料，却又长在南方，例如欧洲人最普遍食品番芋，乃数百年前从南美洲移种，我们的菊花，近顷方植根欧洲，而世界上无比之中国，五大香花之一的水仙，听说乃由荷兰迁来，但其在本土，却无如此香味，因此我想我们人类，因料理自己，做些跑腿工作，也应当的，中印两大民族关系，一向基于非功利及互助精神上，由传统的方式来说，凡来往的人，当带些东西来，还当带点东西去，往古大哲，可不必举，即我们的谭云山教授，便是个好榜样，惟在印度高深博大之文化上，当然他需要人家的东西甚少，所以我个人的希望，乃想带些东西回去的。我们泰先生，早已将其光明之炬，在世界燃起，我们只须本其启示，向前迈进。我虽能力薄弱，但不敢懈怠，永愿为真理努力，至于我们之大艺术家南答拉·波司院长，布置成如此美备之展览会，于如此恳挚雍穆之集会中，加光宠于我，诚永铭肺腑。"我说完，便有一少女，以鲜美制成之项圈：泰戈尔先生颈上，并亲其足，以次及我与谭先生伉俪。又一少女，以玉簪花蘸其盒中香粉之浆，印泰先生及吾与谭先生夫人额上，此仪式之高贵华美，又一度令吾惶恐，于是少女五人，人执一事，相继以香花合制之

点心，三甜一咸，佐牛乳红茶飨客，诸女郎皆服印度曼妙宛转清丽简雅之服饰，顿觉欧美妇女太重人工，与远东女性披挂，毫无意识，事实俱在，并非耳光亦北京好也。食毕，各自离席，欣赏展览会杰作。泰戈尔诗翁，全印人及欧人之来见者皆称之为世尊 Gurudeva 古鲁德阀，是日御广长大袖之黑衣戴黑帽略如吾藏画中任伯年所写之白乐天，容色皎白光润，鹤发童颜，信有少陵所谓"汝阳让帝子，眉宇真天人"者，吾必写之，并象其为摩诘，以毕吾愿也，至吾自己，则着深青粗布铜（纽）大袖之长袍，比穿西装似乎好看些。

展览会陈画不过大小百余幅，从二千年前 Aganta 安强答壁画摹本起，以至民间画匠之作（即以贱价售其作，品为乡人家张贴者，闻乃数人合作，勾稿者设色者甚至涂嘴唇红色与填头发者皆由各人分任工作）皆备，令人观览后，得一整个印度绘画概念，其间，如当代艺界文老泰戈尔（即诗人之侄年与相若）、南拉答·波司二人乃近代印度艺术之华表，皆有多种精品陈列，以及加尔各答国立美术学校校长 MukulDey 合体本校教授与历届高材生作品，分二十年前及最近二十年以来两大部，俾了然于其过程及倾向，正中陈列泰戈尔诸翁之画十二帧，略近我国文人画，惟翁所写人物，尤为别致。此翁天秉独厚，兴趣洋溢，其中最有趣之一幅，乃其文稿之一页，彼以钢笔将涂改之字句，填没而曲折之，远望之成一数龙戏于岩岸之景（乃我为拟之题彼原无题）。印度近世大画家，如泰戈尔波使之作品，专重意境，幽逸深邃，如写黄昏，如月夜，皆能圆满成功。在中国画上，从古至今，仅有抽象方式，而日本画中肤浅之演染，不能竟其功能，欧

洲近代作家，如法国之甘帝（Cagin）、梅南尔（Monard），意大利之塞冈第尼（Segatini），或语清丽之诗，或奏悠扬之乐，均能在画上特辟蹊径，超轶乎尘俗之上，并不需将人写成鬼样，吃不得的水果，可当灯用之动物，与翻天倒地之风景，而始成超现实主义也。

1940 年 1 月 26 日节录发表于新加坡《星洲日报》，
1940 年 3 月 15 日全文发表于重庆《良友》画报 152 期

致志愿军战士（节录）（二封）

一

自去年七月起，我因积劳而致脑血管受损，整整十一个月，我完全躺在病床上，不能画出你们盼望的八匹马，这是多么难于使我说出口的话。几天以来，我尝试着要起床为你们画一点东西，但每次都无力地躺下。我渴望着病快好，能画成你们盼望的八匹战马，那将是我满心欢喜的事。

……你们用生命保卫了祖国的安全，我热爱你们，祖国人民热爱你们；我怀着深深的敬爱与感激之忱怀念着你们，期望着你们凯旋归来时，热烈地拥抱你们。

一九五二年八月

原载 1952 年 8 月 31 日香港《大公报》

二

敬爱的志愿军五二部六四〇部队二中队全体同志：

今天我能够亲笔向您们写信，这是多么幸运！我从一九五一年七月患中风，整整有一年以上的时间完全躺在床上，高血压的病魔一直缠绕着我，各种各样医疗对我都无多大帮助，我甚至悲观绝望地想：我的健康是不可能恢复的，后来由于接到你们许多热情洋溢的来信，鼓舞了我的勇气，增加了战胜疾病的信心，我决心学习你们的勇敢乐观的精神，从去年九月起，我就不顾医生的禁止，开始锻炼起床（一天减少躺在床上的时间），现在我已能做一些轻微的工作了。五个月以前，我就开始替你们画马，由于气力不够，不能满意，现在寄上我最近画的一幅奔马，自恨不够好，但又怕你们久待，以后当陆续再画，挑选好的寄给你们。我要再一次向你们说：我以能为你们服务而感到无限光荣。

此致
崇高的敬礼！

<div style="text-align:right">

徐悲鸿

一九五三年六月六日

</div>

原载 1953 年 10 月 15 日香港《文汇报》